旋乾轉坤話男旦

周象耕 著

乾旦面面觀

作者序

　　人生的際遇真的很難說，沒想到我的書要出版了。

　　在這我先要感謝我的父母，因為他們給了我無限的包容。

　　也要感謝我的老師們，以及在本書寫作過程中，曾經給予我幫助的各位朋友，因為有了他們，使我的文章有更深刻的內容。

　　更要感謝我訪問過的乾旦前輩們，沒有他們以前辛勤的努力，也就沒有這本書的產生。

　　還要感謝秀威出版社的慧眼識英雄。

　　最後要感謝的是上天的厚愛，使我能一路走來，始終如一。

　　但願今後能繼續為「乾旦」的承傳而努力，並為「乾旦藝術」開創出更廣闊的天空。

註：
1. 本書為筆者 2002 年碩士畢業論文，今仍保留當時論文原樣，只略刪改以符合讀者之閱讀習慣。
2. 當時乾旦之環境狀態與現今有所不同，其變化亦增補至附錄—男旦 2009 現況之中。
3. 書名中之「男旦」一詞與本書中「乾旦」相對應，乾旦為台灣稱謂，男旦為大陸用語，本書中所採用的「乾旦」與「男旦」均同義。

目　錄

前　言

一、緣起

　　中國有悠久的歷史與文化，在世界眾多地區與國家中堪稱殊勝。中國藝術無論是音樂、舞蹈、繪畫、書法、園林建築等，都隨著歷代強盛的國力而流佈海外，自然對世界造成了不可磨滅的影響。

　　中國戲曲藝術博大精深，為五千年來藝術的綜合結晶，舉凡文學、音樂、舞蹈、戲劇、繪畫、雕塑、無不包含其中，而中國傳統戲曲能與古希臘戲劇、印度梵劇並稱世界三大戲劇，也可證明我國戲曲藝術對世界的影響。2001年5月聯合國教科文組織將中國崑曲列為「人類口頭遺產和非物質遺產代表作」，更是一項有力的明證。

　　中國戲曲發展史中，表演組織由「路歧」、「戲班」到「家班」，表演場地由「瓦舍」到「勾欄」，戲劇角色由男女互串，演變至男演男、女扮女，甚有因封建社會朝廷下令禁止女伶而產生男性演員扮演女性之「乾旦」的情況。這些現象都不停地隨著歷史的變化而有所調整。

　　隨著時代的變遷，西風東漸，我國傳統文化也遭受了巨大的變革。中國傳統戲曲中的乾旦表演也在西方思潮的衝擊下有了漸趨沒落的態勢，這是由於社會大環境的變化所產生的必然現象，但乾旦表演究竟有無繼承與發展的必要性，則須從多方角度來衡

量。一方面必須從美學的角度去探討反串表演的藝術性及其表演所帶來的審美價值判斷；另一方面不能不從歷史的角度來考慮其所帶來的社會影響。由於歷來鮮少以演員之心理狀態為出發點，研究表演者的情緒思維、心態模式等反串心理學規律。因此筆者將本此思考方式，研究乾旦表演所累積而呈現出來的種種心態問題。

中國自古以來對於藝術之表演理論記載不多，留存至今之文獻多偏重於文學語言及音律等方面，缺乏表演體系的廣度與深度，直至清代李漁的《閒情偶寄》才對中國戲曲理論有了較全面的論述。其中之詞曲部、演習部、聲容部的理論敘述，對於後代戲劇工作研究者有著承先啟後的啟發作用。但其中卻沒有記錄相關反串表演的部分。

民國以來西學思潮不斷對中國衝激，西方理論大量出現，因而有學者意圖引用西方學識系統來解釋我國傳統文化及思想。但此時社會仍偏重經濟的走向，對於戲曲的研究不夠重視。尤其兩岸分治後，各自發展，台灣雖有政府提倡，但對於戲曲理論之著作仍如鳳毛麟角；大陸此時卻發生了以破除四舊為主的文化大革命。在十年文革中，古籍資料及藝人被迫害殆盡，許多珍貴資料蕩然無存。

中國自文革後不斷提出口號，試圖振興傳統戲曲藝術，因而戲曲研究及對古典戲碼的重排，有如雨後春筍般處處萌芽，但對於乾旦藝術的研究仍是一片空白。

筆者有感於歷來戲曲論書對乾旦藝術描述之不足，戲劇史對藝人之記載不完整，且當今對於藝人之相關報導多採用自述方式，或弟子及其家族為宣揚其德或襃揚其藝的角度出發所撰寫，少有從反向角度思維及真正客觀整體的論述。再者，中國大陸對

於戲曲理論多摻雜其社會主義思想，因此筆者欲從現代之觀點著眼，破解往昔一味沉迷於完人形象的迷思。另一方面，乾旦表演既在中國藝術歷史中佔有一席之地，定有其可觀之價值存在，有鑑於乾旦表演藝術日漸式微，筆者欲從此歷史中整理出乾旦的系統理論，記錄乾旦之發展歷史，相信對中國戲曲理論所欠缺的部分有所助益。

　　在中國戲曲的研究當中，對於優伶（當今稱為演員、藝人）的記載很少，或許是因文人雅士覺得演員戲子身分地位低下，難登大雅之堂，是故僅紀錄少數劇作家及文本的相關事蹟，且多持文學角度對待之。但對於戲劇研究者而言，舞台上的藝術實踐才是戲劇之重心，演員扮演著不同於自身角色的對象，並化身於其中；不同年齡、不同身分、不同職業都有不同的表現模式，其中最大難度的扮演則屬「跨越性別」的演出，此種扮演難度雖大，但卻常能獲得最多的掌聲。因此研究乾旦藝術可概略觀察出，藝人與社會層面的相互影響，並對於戲曲美學中乾旦表演的真諦尋求適當的理論依據，並將其美學理論作有系統的闡述。

　　筆者自幼學習戲曲藝術，對於戲曲的種種知識有著強烈的求知慾望，有鑑於戲曲史料中常有選材的偏頗及考據上的缺失，因此對於多種戲曲史料繕寫之角度，抱持著印證的態度。且由於自身學習的行當為旦行，因此對於旦角表演形式及表演內容的協調性有高度的興趣，嘗試找出表演者與觀賞者共同建構之審美特質，並試圖分析男性串演女性及女性扮演男性心理層面之不同思考模式，希冀尋求出合理的解答。當然也希望將乾旦表演的歷史，及其美學作一清楚明確而有系統的記錄，以建立乾旦之系統理論，藉以提供同好作為將來研究相關理論的參考。

二、說明

（一）反串的定義

　　戲曲表演有其嚴格的行當劃分，生、旦、淨、丑各有其角色及性格，扮演不同於自身學習之「行當」，即稱為反串。如旦行演員串演生角，或生角演員串演丑行等；京劇「鐵弓緣」中陳秀英女扮男裝後，行當由花旦改為小生即為明例。

　　因此反串是演員與行當的關係，非關於演員本身之性別與劇中人之性別。正如同梅蘭芳演出斷橋之許仙（生）為反串，演白素真（旦）卻是正常的。

　　亦有，如各劇團之年終封箱戲，各家名角反串不同行當之角色，一來一新觀眾之耳目，二來顯現名角之多方才能。

　　而今之反串卻成為，泛指以扮演異於本身性別外之性別角色而言，如男性扮演女性或女性扮演男性。有如現今流行之反串秀、模仿秀等。

　　在英文當中尋找出與中文語意相對等的字眼常常是困難的，這是由於東西方文化認知上的差異性所造成的。

　　英文對於以男扮女的詞彙有限，例如：

　　◎drag queen：扮裝皇后（多指同志族群中之扮裝）。

　　◎drag show：扮裝表演（扮裝皇后之歌舞表演，如電影鳥籠、沙漠妖姬中有詳盡描述）。

　　◎crossdressing：扮裝；喜好穿著異性服裝並從中獲取快感（不專指同志）。

　　◎transsexual：變性、變性慾者（利用手術改變其男性特徵；如泰國人妖、日本new helf、Mr.lady等）。

◎transvestite：異性裝扮癖（醫學名詞）。

但以上字眼均難以正確表達中國傳統的反串表演，只有female impersonator或許類似以男演女之情形。[1]

（二）反串的歷史

反串演員及反串表演於中國歷史記載中並不多見，今節錄男優串女之記載於下：

《魏書》裴松之注，載司馬景王（師）廢帝奏內，有云：

> 使小優郭懷、袁信，於廣望樓下**作遼東妖婦**。嬉褻過度，道路行人掩目。

《教坊記》之述《踏謠娘》云：

> 北齊有人姓蘇，包鼻，實不仕，而自號為郎中。嗜飲酗酒，每醉，輒毆其妻。妻銜悲訴於鄰里，時人弄之：**丈夫著婦人衣**，徐步入場行歌，每一疊，旁人齊聲和之云：「踏謠和來，踏謠娘苦和來。」以其且步且歌，故謂之「踏謠」。

《隋書·音樂志》齊後主周宣帝事：

> 宣帝廣召雜伎，增修百戲。魚龍曼衍之伎，常陳殿前。累日繼夜，不知休息。好令城市少年有容貌者，**婦人服而歌舞**，相隨引入後庭，與宮人觀聽。

《隋書》載煬帝時伎戲：

[1] 英文字典中 female impersonator 指男演員飾演女角，適用於日本歌舞伎之「女形」及中國戲曲之「乾旦」。

……其歌舞者，多為婦人服。鳴環佩飾，以花耗者殆三萬
人。初課京兆、河南制此衣服，而兩京繒錦為之中虛。

《樂府雜錄》俳優條所記：

弄假婦人，大中以來有孫乾、劉璃瓶，近有郭懷春，孫有
熊……僖宗幸蜀時，戲中有劉真者，尤能。後乃隨駕入
京，籍於教坊。

《玉泉子真錄》：

僮以李氏妒忌，即以數僮衣婦人衣，曰妻曰妾，列於旁
側；一僮則執簡束帶，旋辟唯諾其間。

經由以上節錄可看出男扮女裝這種反串表演自三國時期即有
之，但此種扮演有無涉及戲劇角色還有待查證，或僅是作為歌舞的
演藝活動而已。但此種裝扮活動卻可說是「後世裝旦之始也」。

元代戲曲文學趨向成熟，因此演員角色倍增完善。[2]元末夏庭
芝所記《青樓集》記錄當時之雜劇演員、唱曲藝人及作家凡百餘
名，且多數為女伶。由其記載中並可窺探出許多當代傑出的表演
者，今列舉一二觀之：

珠簾秀姓朱氏，行第四。雜劇為當今獨步；駕頭、花旦、
軟末泥等，悉造奇妙……。[3]

[2]　王國維，《宋元戲曲考》唐代僅有歌舞劇及滑稽劇，至宋金二代始有純粹
　　演故事之劇，故雖謂真正之戲劇起於宋代無不可也。然宋金演劇之本，則
　　無一存，故當日已有代言體之戲曲否已不可知，而論真正之戲曲不能不從
　　元劇始也。

[3]　珠簾秀元代最著名之女演員。「駕頭雜劇」以皇帝為主角，「花旦雜劇」
　　以女性旦角為主，軟末泥為男性角色。

> 順時秀姓郭氏，字順卿，……雜劇為閨怨最高，駕頭諸旦
> 本亦得體……。
> 天然秀姓高……閨怨雜劇為當時第一手……。
> 珠錦秀侯耍俏之妻也。雜劇旦末雙全……。
> 燕山秀姓李氏……珠簾秀之高第，旦末雙全，雜劇無比。[4]

由上觀知，當時有些女演員為生角、旦角均演，反串情形絕不少見。但是這種角色反串是否為常態性質，或是出於元雜劇演出之結構模式，而不得不採行之方式。[5]

元代對於男演員之記載很少，且無扮演女性角色之記錄。

明代崇尚儒學，又因社會經濟發展迅速，對於戲曲藝術起了積極之作用，南戲、傳奇替中國戲劇藝術增添光采。至明代末期，崑腔發展完備，遍行全國。戲劇行當齊全角色完備、戲班家班蓬勃發展，戲劇創作、戲曲理論層出不窮，但對戲曲演出者之記載，仍是鳳毛麟角、屈指可數。[6]

清代中期絕禁女伶，因此演劇舞台皆為男性之天下，《揚州畫舫錄》對於此時串演旦角之伶人已有記載：

> 王四喜以色見長，每一出場輒有佳人難再得之嘆，小旦楊
> 二觀上海人美姿容，上海產水蜜桃，時人以比奇貌，呼之
> 為水蜜桃。馬大保色藝無雙，有嬌鳥依人最可憐之致，李
> 文益丰姿綽約，郝天秀柔媚動人。

[4] 見夏庭芝，《青樓集》。
[5] 元雜劇一本四折，角色四至五人，但只許主要角色一人演唱，其餘角色只有賓白，因此區分出以旦為主的旦本戲和以末為主角的末本戲。
[6] 明代對藝人的著述僅《鶯嘯小品》、《陶庵夢憶》、《揚州畫坊錄》等少量作品。

　　由於對男旦伶人之記載大量蜂擁而出，因此除卻一般性之描述文章外，尚有對其聲容、演劇，作等第之品評者，猶如前代女伶之豔品、花榜等，將男優等同文人雅士之玩物一般。此時之表演者記載繁多，今舉《燕蘭小譜》觀之，其餘留待下章講述。《燕蘭小譜》安樂山樵：

> 陳銀官，宜慶部，字溪碧。四川成都人魏長生之徒，明豔韶美短小精敏，庚辛間與長生在雙慶部，觀者如飽飫醲鮮，得青子含酸，頗饒回味，一時有出藍之譽。……

> 王桂官，萃慶部，名桂山，即湘雲也。湖北沔陽州人，身材彷彿銀兒，橫波流睇，柔媚動人，一時聲譽與之相埒。餘謂銀兒如芍藥、桂兒似海棠。其豐韻嫣然，常有出於濃豔凝香之外。此中難索解人也。……[7]

　　以上二人為當時品評文章中所出現的代表人物，我們從作者之描述當中即可獲知當時社會對乾旦演員是以何種心態面對的。

（三）「乾旦」名詞釋義

　　乾（音ㄑㄧㄢˊ），《說文解字》：乾，上出也；《太玄玄文》：乾，天也；《廣雅釋詁》：乾，君也；《易象》：乾，卦名，大哉乾元，萬物資始乃統天。

　　旦，戲劇角色之一，扮演婦女者也。周密《武林舊事》有麤旦、細旦等目。姐即旦的古寫；細旦為俊扮之旦色，麤旦為醜扮之喜劇角色。而宋雜劇、金院本之女性角色稱「妝旦」或「引

[7] 吳長元《燕蘭小譜》收錄於張次溪《清代燕都梨園史料》（北京：中國戲劇出版社，1988）。

戲」。宋元南戲與北雜劇沿用旦之名目，但具體運用上略有不同；南戲之旦泛指女主角，雜劇之旦則是女角色之統稱。

元柯丹丘《論曲》列雜劇九色云：

正末　當場男子能指事者也。

副末　執磕瓜以撲靚，即古所謂蒼鶻。

狚　　當場之妓；狚，猥之雌者，性好淫，今俗訛為旦。

狐　　當場裝官者也，俗稱為狐。

靚　　傅粉墨獻笑供諂者，粉白黛綠，古謂之靚妝，今俗訛為淨。

鴇　　伎女之老者。

猱　　凡伎女總稱曰猱。

捷機　古謂之滑稽，雜劇中取其便捷機譎，故云。

引戲　即院本中之旦也。

明祝枝山《猥談》：

生淨旦末等名，有謂反其事而稱，又或托之唐莊宗，皆繆云也。此本金元閭閻談吐，所謂鶻伶聲嗽，今所謂市語也。生即男子、旦曰妝旦色，淨曰淨兒，末曰末泥，孤乃官人，即其土音，何義理之有……

中國自古以陰陽論乾坤，天為乾、地為坤，男為乾則女為坤；因此戲曲中由男性扮演旦角即為乾旦（大陸今稱男旦），女伶為生角則名喚坤生。

戲曲旦行角色繁多，青衣、花旦、武旦、彩旦、老旦等皆屬之。其中彩旦為劇中詼諧之女性角色，故多由丑行兼之。因其作表、唱唸等與丑行之基本功相同，與旦行表演則相去甚遠；而老

旦因扮演老年之婦女，嗓音、化妝、作表與老生雷同，雖由男性扮演、但不列入乾旦行列。

今之乾旦多指男性運用小嗓唱唸，扮演少女至中年婦女，且化妝嬌豔、施朱傅粉，作表細膩的女性而言。

（四）反串的種類

反串如今既為跨越性別的扮演，本研究將之分為聲音反串與形體反串：

1. **聲音的反串**：如廣播劇演員以聲音扮演不同性別與不同之角色（如女性廣播員模仿男性或裝孩童之聲音），亦有男生運用假嗓模仿女性音色唱歌或說話等。

2. **形體的反串**：是以女性身體扮演男性或男性身體扮演女性，又可分為表演類與純扮裝類，扮裝類包括反串寫真或嘉年華會中之反串扮裝（純粹以服裝造型取勝）或諧趣扮裝。較為特殊的則是形體的反串表演，這不僅需要作外觀上的改扮，也需要經過訓練才得以在眾人面前展現（同志文化中之扮裝不在表演範圍內，但同志酒吧之扮裝皇后表演則歸類於反串秀）。如現今流行之反串秀、模仿秀及某些舞蹈表演（如香港舞者彭錦耀在其舞作中扮演女性，日本著名舞踏家大野一雄亦擅長以女性角色演出。）、戲劇表演如黃哲倫之《蝴蝶君》、《利西翠妲》中之男扮女裝等。而民國初年之新劇演出亦由男演員扮演女角色。而諸多反串表演中，最艱難的則是結合聲音反串與形體反串的綜合性表演，這可由中國戲曲之乾旦與坤生獨占鰲頭；而日本傳統歌舞伎之「女形」只有吟詠式的唸白，而缺少演唱的部分；另有以女扮男裝聞名於世的日本「寶塚歌劇團」也是以結合歌舞的綜合性表演而稱著，但其表演多屬於娛樂的範疇，

故仍難與戲曲中之反串表演相提並論。由此觀之，中國戲曲的反串實為技藝與藝術的結合，為反串表演的最高表現形式。

三、方法

（一）範圍界定

反串表演的定義如前所述，而反串的種類繁多，如聲音的反串、形體的反串、或男串女、女串男、這種不同性別的扮演，林林總總。但本書之研究重點在於傳統戲曲中以男演女之文化現象研究，亦即乾旦的研究。這包含從歷史的角度追朔其發生之本源及社會的影響，從角色經驗探討其心理層面的因素並對乾旦生態作詳實的描述。對於戲曲中女性串演男性的反串表演（女小生、女花臉）只做對比性的簡單敘述。而其餘男扮女裝的反串秀、扮裝皇后、模仿藝人及政治人物的模仿秀等，因不屬於戲曲的範疇，故略而不談，僅止於與乾旦相類似的部分作一比較說明。

（二）運用學科

匈牙利著名學者豪塞爾Hauser（1892～1978）曾於其著作《藝術社會學》（THE SOCIOLOGY OF ART）中表示「美學、心理學和社會學都只能強調藝術作品意義的一個層次」，美學強調的是形式和媒介，心理學強調的是個人動機，社會學強調的是社會目標。因此，他認為只有三者相互補充，藝術的整體性和統一性才能得到實現。

因此本書試圖從四個方向來觀察乾旦表演：

1. 運用歷時性的社會學觀點來探討乾旦的興盛與衰亡,以及這種顛覆男性主體思想的表演,給予當時社會帶來的影響。並利用歷史的分期來敘述乾旦的演變。

2. 對於當今兩岸乾旦之表演與發展及生活現況,做共時性的分析與比較。從現況瞭解乾旦的生態情形。

3. 運用心理學的觀點來探勘乾旦表演結構中,表演者、表演同行、觀賞者及批評者不同之思想角度。探討表演者的心態思維、觀賞者的審美需求、以及批評者的評論看法等。

4. 由藝術哲學,真、善、美的界定,剖析乾旦表演的美學觀,闡述乾旦藝術表現之理論體系。

　　以此全面性的相關關係來探究乾旦的真相,並對乾旦表演作一深刻的剖析。

第一章　乾旦歷史的流變

　　歷史是由不同時期之社會與環境堆積而成，因此研究歷史就與研究當時期之社會現象密不可分，自古以來社會結構與環境對於藝術的發展有著深遠的影響，政治、經濟等社會條件更左右了藝術的榮枯，豪塞爾說過：

> 藝術與社會的關係可以互為主體與客體，事實上，社會對藝術的影響決定了兩者關係的性質……因此我們必須看到社會和藝術影響的同時性和相互性。……藝術和社會處於一種連鎖反應般的相互依賴的關係之中，這不僅表示他們總是互相影響著，而且意味著一方的任何變化都與另一方的變化相互關連著。[1]

　　中國戲曲至宋雜劇時期始成形，而宋代對於戲曲歷史、理論或藝人的記載，付之闕如，只殘存些許戲曲之文本，及史冊中之零星記錄。

　　而元代之戲曲相關記載亦少，只夏庭芝《青樓集》中記載了當時的優伶約百餘人（多為雜劇及南戲女藝人）記錄其小傳並對其藝術特長、軼事及與當時文士交往之情形著墨。間或有男性藝人之記載。而鍾嗣成之《錄鬼簿》多為作家及其小傳和劇目之記

[1] 豪塞爾著，居延安譯《藝術社會學》（台北：學林出版社，1987），頁35。

錄。縱觀我國戲曲研究及論述，流傳下來的多是劇作家及其作品文本，這都是從文學角度出發所遺留之痕跡。也都是因為當時優伶之地位低下，是故史學家不予記載也不納入史冊的結果。但對於戲曲研究者卻造成了歷史上的缺憾。

近人王國維所著《宋元戲曲史》，揭示了戲曲藝術的起源與形成，並對宋元南戲及元雜劇，做內容、表現形式與藝術特點的分析與論述。這多少彌補了此一缺憾。

明代則出現了研究戲曲音樂的《中原音韻》及《唱論》，而《萬曆野獲篇》中亦有許多與戲曲相關之條目，後人擇戲曲相關之目編之為《顧曲雜言》。

至清代，戲曲文史資料大量而出，對藝人之記載也層出不窮，如李漁之《閒情偶寄》、焦循之《花部農譚》、黃幡綽之《梨園原》、及《審音鑒古錄》、《燕蘭小譜》、《日下看花記》等。對於戲曲理論、藝人、表演法則多有記述。其中《燕蘭小譜》、《日下看花記》等，對於乾旦藝人有較為詳實的記載。

今以古籍資料中之記述，將乾旦產生的時機與不同發展時期之社會狀態對乾旦作歷時性的分期記錄。以求完整之系統並窺視其遞變，筆者將乾旦之興衰歷史劃分為四個時期：

1.萌芽期（西元1428～1762）

2.成長期（西元1762～1909）

3.興盛期（西元1909～1966）

4.衰退期（西元1966～2000）

這種分期方式完全以當時社會環境之狀態對於乾旦表演所產生的重大轉變為分界。

第一節　萌芽期（1428年至1762年）

一、政治的干涉

1428年為明朝中葉宣德三年，左都御史顧佐有感社會風氣驕奢淫逸而禁奏歌伎，因此坊間有用年少優童代替歌伎扮演女角者，這或可稱是戲劇角色普遍性以男演女之最早記錄。因此筆者暫定這為乾旦之雛形，而以宣德三年作萌芽之始。

（一）禁女樂後變童興

據明沈德符《萬曆野獲篇》卷二十四「小唱」條載：

> 習尚成俗，如京中小唱，閩中契弟之外，則得志士人致**變童為廝役**，鍾情年少狎麗暨若友昆，盛於江南。

卷二十五「戲旦」條：

> 自北劇興，名男為正末，女為旦兒。……流傳至今，旦皆以娼女充之，**無則以優之少者假扮**。

《舊京遺事》亦云：「唐宋有官妓侑觴，本朝惟許歌童答應，明為小唱。……」這些在筵席間勸酒執壺唱曲的歌童稱為小唱，而小唱多為裝旦色之變童，因此亦為乾旦之類。

乾旦的發展寄託於戲曲之中，而戲曲發展的原因與社會狀況更脫離不了關係，元代是外族統治（在當時而言），它廢除了隋唐起慣行的科舉制度，因此元代文人仕進無門，志不得伸，且漢

人地位遠低於蒙古人、色目人,因而律法對於漢人是嚴苛的。從元雜劇作家對當時社會狀況的描寫多是吏治腐敗、權豪橫行、民眾有冤無處伸等處可看出元代初期社會制度的混亂。且蒙古統治者多不通漢語,使元代制度的推行大受影響,知識份子懷才不遇,寄居楚館秦樓,借劇作抒發感嘆也未嘗不是另一種文化的現象。元代之前,史官的目光多集中在宮廷之中,對於民間的活動少有記錄。而元代文人則活躍於勾欄、瓦舍,對於市井小民的關注相對增加,當時甚有文人為編寫演劇之本來賺取生活的組織「書會」,這都是社會變化所帶來價值觀的改變,因此戲曲發達的原因與文人參與定有必然的關聯。但當時卻無男優串女的記錄,這或許是異族統治下的男伶精神生活無以為繼,且優伶多以青樓女性為主的結果。

明代初期因江山易主,政經制度回歸的中央集權的封建制度,同時並採取發展經濟的措施,江南及東南沿海發展尤其顯著,冠於全國。明太祖有鑑於元代政治腐敗而亡國的原因,制定律法嚴懲貪官汙吏,同時也為了鞏固他的權力,提倡回歸中國自古的儒家道統,以朱熹的儒家哲學來籠絡知識份子,這對戲曲發展起了促進的作用,但由於過度倡導儒學,對戲曲的創作亦起了限制,永樂九年(西元1411年)曾頒布法令:

> 今後人民倡優裝扮雜劇,除依律神仙道扮義夫節婦孝子順孫,勸人為善及歡樂太平者不禁。但有褻瀆帝王聖賢之詞曲、駕頭雜劇,非律所該載者,敢有收藏並傳頌印賣,一時拿送法司究治。[2]

[2]　顧起元《客座贅語》國初榜文,卷十。

《大明律講解》卷二十六《行律雜犯》：

> 凡樂人搬做雜劇戲文，不許裝扮歷代帝王后妃、忠臣烈
> 士、先聖先賢神像，違者杖一百，官民之家容令裝扮者與
> 同罪。……

除對於戲劇內容多所限制外，他並進一步降低伶人的社會地位，不准伶人應試，步入仕途。並明文規定倡優之家男子戴綠頭巾、紮紅搭膊、穿毛豬皮靴，走路不許走路中間等嚴苛的律法。

（二）南北不同發展

明代的都城是燕京（今之北京），其律法對於盛行北方之「雜劇」的發展是有限制的，相對於地處遙遠的江南，卻是影響較小，江南經濟繁盛因此發展出與政治內容不相關，以生旦愛戀悲歡為主的「南戲」，但也掛上「五倫全備」的名號。以躲避官府的查緝。《都公談纂》有云：

> 吳優有為南戲於京師者，錦衣門達奏其以男裝女，惑亂風
> 俗。英宗親逮問之，優具陳勸化風倫狀。上令解縛，而令
> 演之。一優前云：國正天心順、官清民自安云云。

由此可知明代的律法嚴格的控制演劇的思想及表演內容，但民間自有其應對之道，英宗執政（1436-1464）當時南方亦有男串女的事蹟，但京都卻並不普遍。至明中葉崑腔崛起，演員則多為男性。萬曆五年（1577）之後，才又見女伶演劇。明範濂《雲間劇目鈔》[3]：

[3]　清光緒年間，上海申報館鉛印本，上海申報館叢書第 39 種。

戲子在嘉隆交會時，有弋陽人入郡為戲，一時翕然崇尚，
弋陽遂有家於松者。其後漸覺醜惡，弋陽人復學為太平
腔、海鹽腔以求佳，而聽者愈覺惡俗。故萬曆四五年來遂
屏跡，仍尚土戲。近年上海潘方伯，從吳門購戲子頗雅
麗，而華亭顧正心、陳大廷繼之，松人又爭尚蘇州戲，故
蘇人鬻身學戲者甚眾。又有女旦、女生，插班射利。而本
地戲子十無二三矣，亦一異數。

二、經濟的影響

明代中葉，隨著政治的穩定，社會有了顯著的發展。江南及
沿海地區城鎮興起，經濟繁榮刺激了官僚、商賈、士大夫的享樂
主義，因此娛樂的方式有層出不窮的花樣，歌台舞榭、茶園酒館
四處林立，演戲唱曲為必備之條件，崑腔因此壯大聲勢，這也替
優伶帶來了發展的空間。

（一）家樂的形成

欲瞭解明代之優伶生態必先瞭解其組織由來，戲曲形成之
初，民間演員組織分為流動戲班（江湖班）與家班，戲班又可分
為由家人親戚組成之家庭戲班（如南戲「宦門子弟錯立身」與雜
劇「藍采和」中所述），與單獨演員相邀組織之戲班，他們衝州
撞府到處獻藝，有時亦於勾欄瓦肆等固定場所演出。另有如上載
潘方伯、顧正心等，買南方小僮調教歌舞以演戲來賺取金錢的組
織。而家班則為貴族家庭、文人豪商所豢養之戲班，兼以歌、
舞、戲娛樂主人。並多在家庭宴會中演出。

　　家班又可分為家班女樂、家班優童及家班梨園，家班女樂全由女性擔任演員，這是最興盛且歷史悠久的家樂模式，明末多以十二人為一班。《紅樓夢》中賈府之家班即為蘇州採買之十二位女童，聘請教習、購置行頭而成。這與王驥德在《曲律》中所述之十二角色相符[4]，清代戲曲亦有「江湖十二角色」之說或有關聯。而家班優童多為無技藝之小童，年紀多為十歲左右，聘請精通戲曲之藝人教之，甚有家班主人對於戲曲有特殊之愛好也親自參與教導。家班梨園則為少數，多為直接聘請職業藝人入班演劇。這些都是當時戲劇組織之演戲狀態。家班女樂既全為女子，因應演出之需求，定有反串男子之舉。反之家班優童俱為男童，反串女角也是必然的結果。因此許多家樂由男性優童串演女性，並獲得當時文人們的肯定。黃印《錫金識小錄》卷十《優童》：

> 前明邑縉紳巨室，多蓄優童，鄭東湖望家二十餘輩，柳逢春、江秋水最善。東湖艷語謂其嘗入留京舊院，諸妓見之皆失顏色，爭投香扇玩弄之物以耍之。月夜歌於雨花台，趨聽者萬眾，幾為魏國公所奪。自後馮觀察龍泉，童名桃花雨，苗知縣生庵，童名天葩，陳參童名玉交枝，曹梅懷童名大溫柔、小溫柔……。

> 龔芝麓對家班中之乾旦徐紫雲曾作詩讚許，《定山堂集》詩曰：「雲郎態似如雲女，飄緲朝雲與暮雲。聽說繞梁歌絕妙，花前還許老夫聞。」陳其年之「徐郎曲」：「江淮國工亦何限，徐郎十五天下奇。……教成南國無雙伎，彈破梁州第一聲。……」。鄧孝威亦有「徐郎曲」：

[4] 　「南戲」則有正生、巾生、正旦、貼旦、老旦、小旦、外、末、淨、丑、小丑共十二人。

一曲清歌徹夜聞，妝成紅袖更殷勤。瀰人也自煙花亂，不
敢當筵喚紫雲。

徐紫雲雖為家樂歌僮，但因其主冒辟疆交遊廣闊，徐時常獻
藝於筵席之中，因而文人雅士贈其詩文且頗多流傳。

（二）優伶地位之提升

明代中葉，經濟發展繁榮，人們的思想及文化意識也有所改
變，伶人地位及待遇比明代初期有所提高，小說《檮杌閒評》第
四回寫到：

> 牛三道：那小官又好，不像是我們北邊人。我們這裡沒有
> 這樣好男子。傍邊桌上一個跑過來道：那小官我認得他，
> 昆腔班裡的小旦，若要他是何難。三爺叫他做兩本戲，就
> 來了。一個道：作戲要費的多哩，他定要一本四兩，賞錢
> 在外。那班蠻奴才好不輕薄，還不肯吃殘餚，連酒水將近
> 要十兩銀子。

吳江陸文衡《嗇庵隨筆》卷四：

> 萬曆年間優人演戲一出，止一兩零八錢，漸加至三四兩，
> 五六兩。今選上班價至十二兩，若插入女優幾人，則有纏
> 頭之費，供給必羅水陸……

由上觀之當時演出的職業戲班多為男班，少有女伶，且演
戲之收入比明初要豐碩的多。這都是由於政治穩定，經濟繁榮
的結果。

由於政治穩定，經濟繁榮，戲曲發展更顯迅速，明代末崑腔遍行全國，舉國上下傳唱崑曲，不只伶人地位提高，連士大夫也喜好唱曲串戲，《虞陽說苑》乙篇：

> 陳莊靖公瓚，喜串戲，致政歸。一日，正素服角帶串「十朋祭江」，而按台來拜，即往出迎，按台為公門人，疑公或有期功之戚，恐失禮，遍訪無之。後知其故，為之一笑。

談遷《北遊錄紀聞上》：

> 王幹字王屋，崇禎辛未進士，……其姻家嘗招飲，戴金冠而往，凝坐不語，酒半忽起，入優舍，裝巾幗如婦人，登場歌旦曲二闋而去。其狂類此。

除士大夫喜好串戲外，也有職業演員功成名就者，如成都太史向日貞，十四歲時被人誑入戲班學唱崑曲旦角，其兄尋覓半年不得。後聞在重慶某班裝旦色，聲名藉甚，由重慶太守出銀五十兩贖之，始脫離職業演劇生涯。康熙五十二年向日貞獲得進士並授庶起士，在四川被傳為佳話。

崑腔流行甚廣。「串客」亦多，且不乏裝旦者。潘之恆《鸞嘯小品》卷二記載：

> 無已：婉媚，翛然有出群之韻，與王小四頡頏林間一勁而清，一疏而亮，皆後來之俊，在娣姒之間亦稱雙美。
>
> 王小四：整潔楚楚，有閨閣風。愛其駿者，不愛其妾，所遇既殊，所染亦有漸矣。
>
> 沈二：翩然有度，媚而不淫，青女可群，峨眉易妒，亦善自超者。

張大複《梅花草堂筆談》：

> 趙必達；趙必達扮杜麗娘，生者可死，死者可生。譬之以
> 燈，取影橫斜平直，各相乘除。又如秋夜月明林間，可數
> 毛髮。

以上所載均為技藝精湛之串客裝旦者。明天啟、崇禎年間，蘇杭優伶之演劇日盛，更由於南北經濟的交流頻繁，南方演員經由通商港埠至北方演劇之情形不在少數，而南方之崑腔也藉由水路遍行全國，流行各地。

順治八年，蘇州名旦王子稼進入京師（其年三十歲），並曾赴宮中演劇，他以善演紅娘聞名，技藝精湛且姿色聰穎，致使豪門貴族、文人雅士趨之若鶩，甚有人稱：「妖艷絕世，舉國趨之若狂」，故留名青史。顧景星詩云：

「永豐坊內綠楊枝，曾弄春風上玉墀。舊日承恩成底事，江南幾度落花時。」

吳梅村「王郎曲」亦寫到：

> ……五陵俠少豪華子，甘心欲為王郎死。…坐中莫禁狂呼
> 客，王郎一聲聲頓息。……往昔京師推小宋，外戚田家舊
> 供奉。只今重聽王郎歌，不需再把昭文痛。……

吳梅村「王郎曲」後自跋：「王郎名稼，字子稼，……鬈而晳，明慧善歌。」

《研堂見聞雜記》對於他也有這樣的記載：

> 優人王子玠，善為新聲，人皆愛之。其始不過供宴劇，而
> 其後則諸豪胥奸吏席間非子玠不歡。縉紳貴人皆倒屣
> 迎……所演會真紅娘，人人嘆絕。

　　由吳梅村、錢牧齋、龔芝麓等諸家詩文中可看出王子稼（子价）表演技術之高妙。本時期因年代久遠相關資料稀少，藝人軼事多不可考。（參見附錄一：乾旦名人錄）

　　乾隆中期之前，戲班多為男班，女班演出雖不只一班，為數定也不多。且多為歌舞青樓之「優兼娼」。自乾隆中期遭禁止後，京都則全無女班之紀錄。

　　但因中國幅員廣大，政策宣導及管轄不易，朝廷雖明令禁止，但某些地方仍鞭長莫及，尤其是所謂跑江湖獻藝的流動戲班，多為家族性質，因此定有男女演員混雜的情形。

第二節　成長期（1762年至1909年）

　　明末清初，京城演劇沿襲舊制。此分期著眼點以乾隆二十七年（1762）清廷禁女班[5]，京師演劇盡為男優之天下及秦腔藝人魏長生進京風靡京師，並提高乾旦表演之影響力為重點。這導致江南四大徽班接續進京並改變了昆腔獨霸劇壇的局面。

一、社會的變化

　　此為乾旦發展期，本時期之社會環境狀態由於民間全男班社的崛起、朝廷的輕視、花雅之爭的結果，使戲曲表演呈現多元化之發展。由相關古文之記載中可得出當時之情形。

[5]　根據胡忌、劉致中《崑劇發展史》附錄崑劇發展年表而來，（北京：中國戲劇出版社，1989）。

（一）女伶的禁絕

魏源《都中吟》詩云：

> 女樂革自乾隆中，道光更詔裁伶工，恭儉盛德如天崇。[6]

這是清代裁革女樂唯一年代較為明確之記錄，這等相關戲劇旋坤轉乾之重要記事，為何不見於歷史及大清律法的記載，頗令人匪夷所思。羅瘿公《菊部叢談》云「京師向禁女伶……」孫民紀《優伶考述》也提到：「……然而，可能在康熙尤其是乾隆以後，女伶幾近絕跡……」宣瘦梅《夜雨秋燈錄》卷十二：

> 自沈仲複方伯分巡滬濱時，禁女劇後，以朱為紫，事本甚易，拔幟易幟，遂以女優改女閭。

由以上的紀錄中，多指出女性伶人禁絕於乾隆中期，但無較具體的年代紀錄。

（二）小說戲曲的查禁

清初，有鑑於元代統治的弊端，清廷政府同時運用鎮壓及拉攏的兩手方式對付漢人，並為避免激起漢人的反抗，不強迫漢人更改宗教信仰及其社會生活習慣，並開科取士網羅人才，但對於反對民族迫害的漢人知識份子，並未減少限制與壓迫。乾隆更藉由修訂《四庫全書》的名義普查一切對滿族統治者不利的作品（《四庫全書》不收戲曲，明《永樂大典》收錄一百多種雜劇及三十餘種戲文），咸豐及道光年間曾兩次禁毀對大清帝國不利的

[6]　轉引自胡忌、劉致中《崑劇發展史》（北京：中國戲劇出版社，1989）。

小說與戲曲，並訂定法律禁止或限制民間的演劇活動。如京師內城禁止開設戲園、禁止旗人出入酒館戲園、禁唱夜戲、禁止女性入園等。而這些的禁止卻仍導致男性在舞台上稱霸多年的地位。

二、朝廷的重視

康乾盛世，政治穩定，經濟繁榮，文化也蓬勃發展，此時之戲曲作家作品繁多產生了高質量的劇作，尤其是康熙將教坊司擴大為「南府」承應宮中演出，乾隆時期更廣招民間藝人進入宮廷戲班（民間藝人稱外學，宮內太監稱內學），並創作二百四十餘齣的歷史大戲，對戲曲的發展有很大的助益。此時反對民族壓迫的戲劇內容已不能滿足一般民眾，且僵化的崑曲更不被販夫走卒所喜愛，因而造就了秦腔藝人魏長生的風靡京師，而朝廷下令禁止卻也造成了戲曲史上著名的「花雅之爭」。

（一）花雅之爭

《燕蘭小譜》例言：

> 魏長生開近年風氣，序中頗致譏詞，然曲藝之佳，實超時輩。今獨崑腔，聲容真切，感人欲涕，洵是歌壇老斲輪也，不與噲等為伍。置諸殿末，庶幾齊變於魯，為王劉赤幟。

魏長生，字婉卿，四川金堂人。出身貧苦農家，十三歲隨舅父到陝西做學徒，遭毆打遂改學秦腔。乾隆四十年（1775）初次赴北京獻藝，遭受冷落，返回陝西。乾隆四十四年二次進京，搭班雙慶部，當時雙慶部不為眾人賞識，長生告其部人曰：「使我入班，兩月而不為諸君增價者，甘受罰無悔」而後以滾樓一齣奔

走，豪兒士大夫亦為心醉，一時歌樓觀者如堵。年紀漸長，物色陳銀兒為徒，傳其媚態，以邀豪客。庚辛之際徵歌舞者，無不以雙慶部為第一也。

　　清廷早期宮中演劇多為崑腔，稱為雅部。乾隆五十年，為確保昆腔的地位，並有感花部亂彈，詞淫曲靡，因而限制其演出。《欽定大清會典事例》：

> 乾隆五十年議准，嗣後城外戲班，除崑弋兩腔仍聽其演唱外，其秦腔戲班，交步軍統領五城出示禁止。現在本班戲子，概令改歸崑弋兩腔。如不願者，聽其另謀生理，倘怙惡不遵者，交該衙門查拿懲治，遞解回籍。

　　由於朝廷限制花部的發展，因此魏三遠赴揚州、蘇州演出或教習，嘉慶六年三度前來北京，至嘉慶七年（1802）酷暑演畢「背娃入府」，歿於台後。魏三年輕時以淫野艷戲風靡京都，吳長元稱其為「野狐教主」，幾年後但見其演藝風格之轉變：「近見其演貞烈之劇，聲容真切，令人欲淚，則掃除脂粉，故猶是梨園佳子弟也。」可知魏長生之技藝精妙不只是淫詞蕩戲而已。

（二）品評文章之出現

　　戲曲發展至此，對於記述裝旦藝人之雜談筆記有如雨後春筍般展現，《燕蘭小譜》、《日下看花記》、《鶯花小譜》、《菊部群英》、《評花新譜》、《燕台花事錄》……等等[7]。內容多樣，描寫重點也大不相同。有的純為記述優伶身世，有的兼對其色藝品評詠贊。紀錄從乾隆年間橫跨至光緒年間，筆記內容大多

7　以上諸書均見于張次溪編纂《清代燕都梨園史料》（北京：中國戲劇出版社，1988）。

為撰寫者與藝人交往或觀劇聽曲之親見親聞的第一手記述，而其書名多與「花」字有關，只因撰文者多著重「旦色」並以「品花」之角度觀看伶人而撰寫，是故。其中《燕蘭小譜》更為眾花譜之始。《燕蘭小譜》弁言：

> 王郎湘雲素善墨蘭，因寫數枝於摺扇，一時同人賡之以誌韻事；餘逸興未已更徵諸伶之佳者，為《燕蘭小譜》。……昔人識豔之書，如《南部煙花錄》皆女伎而非男優……《燕蘭譜》之作，可謂一時創見，然非京邑繁華，不能如此薈萃，太平風景良可思矣。……

《燕蘭小譜》安樂山樵對乾旦之記述：

> 陳銀官，宜慶部，字漢碧。四川成都人魏長生之徒，明豔韶美短小精敏，庚辛間與長生在雙慶部，觀者如飽飫釀鮮，得青子含酸，頗饒回味，一時有出藍之譽。嗣後閨妝健服，其機趣如魚戲水，觸處生波，儇巧似猱升木，靈幻莫測，餘見其「烤火」一劇，頓解異象。聞吾鄉沈君作詩十二首賞之；恐讀漁洋秋柳詩，知其妙而未必能名也。今以銀官為巨擘，惜乎交盡金失，苦羞澀者但目逆而送之耳。
> 詩曰：逸態翩躚青盛藍，多情不作寶兒憨。憐他醞藉春風裏，弱柳依依似漢南。
> 王桂官，萃慶部，名桂山，即湘雲也。湖北沔陽州人，身材彷彿銀兒，橫波流睇，柔媚動人，一時聲譽與之相垺。餘謂銀兒如芍藥、桂兒似海棠。其豐韻嫣然，常有出於濃豔凝香之外。此中難索解人也。為少施氏所賞，贈書畫玩好千有餘金，故矯矯自愛，屢欲脫屣塵俗，知其契合不在形骸矣。

詩曰：身小纏綿似李娃，媚香葉葉向人誇。如何九畹湘蘭
秀，不解藏嬌是二麻。

劉二官，萃慶部，名玉，字芸閣，雲南安寧州人。長身玉
立，逸致翩翩，一時王劉齊名。然劉之美不似王之易見，
《碩人》之二章曰：『手如柔荑，膚若凝脂，領如蝤
蠐。』非善詠美人者不能細心體狀。而劉郎兼有之，性頗
驕蹇，與豪客時有抵牾，近有太嶽之裔，寒士也。以綺語
結契，甚相愛重，豈少陵所云：文章神交有道乎？

劉鳳官，萃慶部，名德輝，字桐花，湖南郴州人。丰姿秀
朗，意態纏綿，歌喉宛如雛鳳。自幼馳聲兩粵，癸卯冬，
自粵西入京。一出歌台即時名重，所謂：『飛上九天歌一
生，二十五郎吹管逐』，如見念奴梨園獨步時也，都下翕
然以魏婉卿下一人相推，洵非虛譽。是日演《三英記》，
無淫濫氣象，惜關目稍疏，即劇調之。

《燕蘭小譜》為清乾隆五十年吳長元所作，共五卷，記載當時
之花雅優伶共六十四人，觀字如觀形，妙趣橫生。其中對於乾旦事
略，描寫甚詳，為當今瞭解當時情形不可多得之重要著作之一。

《日下看花記》作者小鐵笛道人自序中亦言道：

自偽伎興而聲容競爽，由來舊矣……偶閱各種花譜，均未
愜心，其弊非非專憑耳學，取擇冗汎，即偶爾目成，因偏護
短……爰復就一二知己互證旁參，使信我之所日往來於胸
中者，俱非臆斷，又詳加參改，錄成一稿，名之曰《日下
看花記》……

此書成於嘉慶癸亥年，述及作者當時所見劇壇之伶八十四人
皆為旦色。

《日下看花記》卷一

> 慶瑞，姓劉字朗玉，年二十一歲。……魏長生之徒也，幼以小曲著名，嬌姿貴彩，明艷無雙，態度安詳，歌音清美，每於淡處生妍，靜中流媚。不慣踽踽而腰支約素，不矜飾首而鬢髻如仙。「胭脂」、「烤火」超乎淫逸，別致風情。「鬧山」、「鐵弓緣」。艷而不淫。古語一笑傾城，劉郎足以當之……昔渼碧為婉卿高足，擅出藍之譽。

《日下看花記》卷四

> 月官，姓高字朗亭，年三十歲，安徽人，本寶應籍，現在三慶部掌班，二簧之耆宿也。體幹豐厚，顏色老蒼，一上氍毹，宛然中幗，無分毫矯強，不必徵歌，一顰、一笑、一起、一坐，描摹雌軟神情，幾乎化境，即凝思不語或詬誶嘩然，在在聳人觀聽，忘乎其為假婦人。……

　　乾隆五十二年，秦腔藝人魏長生離開北京而徽調藝人高朗亭卻由江南進京獻藝，並獲得民間的喜愛，這促使南方徽班相繼入京，並與崑腔、京腔鼎足而立。

　　此時較為特殊的是女班「雙清班」的紀錄，據李鬥《揚州畫舫錄》記載，班主顧阿夷，蘇州人，徵女子為崑腔，名「雙清班」。是部女十有八人、場面五人，掌班教師二人，男正旦一人，衣雜把金鑼四人，其中許順龍為教師之子，間在班內作正旦，同時也是班中唯一的男演員。

　　嘉慶道光，盛況不再，民間大規模起義活動不斷，朝廷下令裁撤宮廷演員，將「南府」改為「昇平署」，外籍學生退回原籍，宮中演劇全由太監進行，戲曲發展大受影響。

　　清末慈禧太后深愛戲曲皮黃，並重新招收民間藝人入宮，稱為「內廷供奉」，專司宮中演劇。但此時清廷內憂外患，國力驟衰，中國社會從封建制度慢慢轉化成半殖民狀態，西方文化大舉入侵，城市經濟相對發展迅速，民間娛樂之需求增加，土生土長的戲曲趁此機會快速發展並獲得民眾的賞識。

　　皮黃為西皮與二黃的合稱，二黃源於徽調，西皮則源於漢調，湖北漢調未入京之前，京師所流行之各種腔調均以旦角戲為主，知名演員多為旦行演員，如昆腔之王子稼，京腔之八達子、天保兒、白二，秦腔之魏長生、陳銀官，徽調之高朗亭等。漢調卻以生行演員之老生戲為主，隨著漢調的流行，以生為主的劇目取代了傳統以旦為主的戲碼，旦角演員亦多成為生行的配角。這是由於旦角所擅長與表現的，多為描寫才子佳人的崑曲折子戲，或梆子、徽調等以市井小民生活為題材的戲碼，如今民眾卻喜好以歷史政治為題材且以男性為主要角色的大型劇目。這或許是由於西方列強不斷侵略中國，民族意識抬頭，人們希望在舞台上看見代表自我民族的英雄人物，抵抗外侮，伸張正義的結果。

第三節　興盛期（1909年至1966年）

　　此時期為皮黃鼎盛時期，「前三鼎甲」與「後三鼎甲」將京腔發展出前所未見的高峰，但此時皆以生角作為戲劇主體。直至1909年王瑤卿改以旦角挑班，開創新局，生旦易位，提高旦角的重要性，並至梅蘭芳集其大成，四大名旦流派紛呈，致使乾旦表演進入燦爛輝煌的時期。

　　此節中以不同之社會現象，對應出乾旦的變化。分為女性的
進入、男女的合班、文人的投入、國際的交流、戰爭的影響、政
治的分裂等。

　　1949年兩岸分治，各自發展出不同的戲曲走向，因此將分為
台灣、大陸兩部分，各自敘述乾旦的發展。

一、劇壇結構的改變

　　每一個歷史分期的產生並不是突如其來的，必有其前因與產
生的社會條件。正如同乾旦的興盛期以旦角戲轉為大軸[8]，並挑班
演出為其轉戾點。其中觀眾的改變為其中不可或缺的因素。

（一）女性的進入

　　1900年之前婦女不許拋頭露面，禁止女戲遊唱，更不可能到
戲園茶館看戲（家庭堂會除外）。因此北京等地的婦女長期與戲
曲隔絕。1900年之後，光緒末至宣統間，隨著京劇女班的興盛，
女性觀眾得入園看戲，自然打破了此侷限，但得男女分坐觀劇
（男性觀眾在樓下，女性觀眾在樓上），辛亥革命後更突破了分
坐的限制，婦女可自由看戲了。齊如山《京劇之變遷》：

> 乾隆以前，京中婦女聽戲不在禁例。經郎蘇門學士奏請，
> 才奉旨禁止。所以兩百多年以來，婦女不得進戲園聽
> 戲。……民國以來，婦女又可隨便聽戲了。

8　「大軸」為一場折子戲演出中作為軸心的主要劇目。倒數第二為「壓
　　軸」。之前尚有數齣「中軸」及「小軸」戲目。

　　女性觀眾的進入劇場替乾旦表演爭得了劇壇盟主的地位，早期男性觀眾賞劇有其悠久的歷史，多欣賞老生武生的藝術。而女性觀眾初進劇場，對戲劇自是外行，喜好欣賞漂亮的角色，及挑選熱鬧的戲來看。所以旦行成了他們欣賞的對象。不多久，青衣戲逐漸躍居戲曲的重要行當。

　　另一方面則是女性演員的進入表演舞台，同治年間，因戰爭的影響，致使中國出現許多所謂半殖民色彩的租界區，而清廷封建勢力無法控制的地區，如天津、上海等區因而出現了所謂的「女班」，因演出之少女們年輕又時髦，故也稱「髦兒班」[9]。上海除男班戲園之外另設有髦兒班戲園，並分別以男串、女串、男女合串等不同演出形式。使戲曲產生多采多姿的繁榮景象，男串為全男班，女串則反之，而早期男女合串雖男女同班演出但卻不同台演戲。即一天戲碼分為多齣劇目，一齣戲碼全為男演員，另一齣戲則全為女演員演出，而後又發展為男女同台合演，至此戲曲發展趨向完整。

　　上海髦兒戲的創始者為京班南來之丑角演員李毛兒，他因當時演戲之收入微薄便收買些貧家女孩，教她們演唱摺子小戲，專應接堂會，且價錢低於男班。由於女伶色相不同於傳統之男伶，富商巨賈多會給予賞錢，世人見有利可圖，多效仿之。這些髦兒戲班，有專業性戲班、也有妓戲兼營的。女伶的進入對於正如日中天的男伶來說尚不具威脅，但對於日後乾旦的衰亡卻也種下了必然的原因。

[9]　「髦兒戲」來源說法不一，曰教坊演劇俗稱貓兒戲；相傳揚州某女子擅長此藝教授女徒，以小字貓兒，顧得此名。

　　另一云，髦而即帽兒，以戲角中有紗帽方巾各色，女子裝演男子，故名。民初則大多認為年幼女伶，畜有髮髻，作男子冠服顯的格外時髦之意。

　　光緒末年上海天津的女班演員相繼北上，這種交流影響使京劇坤班流行於全國，八國聯軍之役，清廷重臣逃往西安，天津女伶趁慈禧出宮之際，曾偷進入北京演戲，慈禧還京，女戲遂停。而最早正式進入北京的女班為民國元年俞振廷從天津邀請而來，致使坤伶演戲在北京蔚為風尚，並遞呈警廳請解坤伶入京之禁，批准後，仿外埠男女合演之例行之。

　　使乾旦表演達到興盛時期的條件，除女性觀眾進入劇場之因素外，乾旦演員發憤圖強、改進劇藝、革新創造亦為重要原因。當時最受矚目的旦角為王瑤卿。

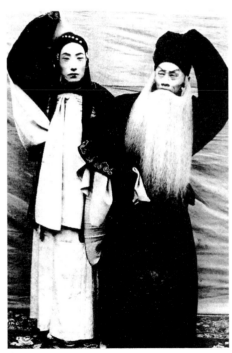

▲王瑤卿、譚鑫培《南天門》

▲王瑤卿便裝照

　　王瑤卿1894年初次登台演出《祭塔》，光緒末年遞補時小福之缺入升平署為清廷供奉。並與伶界大王譚鑫培合作演出一連串膾炙人口的名劇，並獲譚老賞識。光緒三十一年（1905）以《玉堂春》壓大軸，譚並為其配演劉秉義。宣統初年（1909）王瑤卿自挑大樑組班演出於東安市場「丹桂園」。他演出即編排的劇目多為宣揚愛國主義、爭取婦女平等、打破封建枷鎖為主。這也是他能以旦角壓大軸的重要原因。至此旦角演出逐漸成為京劇之主體，並至四大名旦集其大成，他首先打破行當觀念，兼取青衣花旦刀馬之長，替京劇旦角開創道路，梅、程、荀、尚俱為他之弟子，人稱「通天教主」，梅蘭芳曾說：

> 青衣這樣的表演形式保持的相當長久，一直到前清末年才起了變化。首先突破這一藩籬的是王瑤卿先生。他注意到表情與動作，演技方面才有新的發展……我是向他請教過而按照他的路子完成他的未竟之功的。

　　程硯秋受益更多，程腔的創立和許多新戲的編排都是王瑤卿的指點，荀慧生的新戲也多是陳墨香編劇王瑤卿排演；連尚小雲的戲也經過其加工，筱翠花、張君秋及其他受益者更是不計其數。而繼王瑤卿之大成者並替乾旦表演登上新高峰的則是梅蘭芳。

　　梅蘭芳字畹華，祖父梅巧玲為同光十三絕之一，攻花旦，梅蘭芳父梅竹芬亦為旦角演員，梅蘭芳父母早亡，由伯父梅雨田撫養成人，十歲第一次登台，串演崑曲《長生殿·鵲橋密誓》的織女，自此展開其燦爛的演劇生涯，隨後編演新劇、出國訪演、拍攝戲曲電影等。並開創出乾旦表演的最高頂峰。

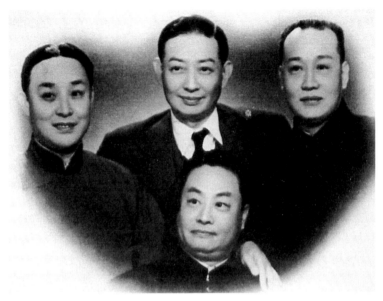

▲四大名旦：左尚小雲、上梅蘭芳、下程硯秋、右荀慧生

（二）文人的參與

　　民國二年梅蘭芳首次赴滬演出，當時上海流行帶有批評時事的時裝京劇。梅觀後深受影響，認為直接採取現代時事編演新劇，觀眾更能感同身受，影響也更大，因此返京後立刻根據時事編演了許多時裝新戲，如《孽海波瀾》、《一縷麻》等。這反映了當時群眾所關心的各種社會問題，對於社會現象的紛亂不無幫助。但因時裝新戲多拋棄了中國戲曲傳統的演出程式，因而對於男旦來說並不適當，當時甚至有用鋼琴伴奏唱西洋歌曲的現象。也有「話劇加唱」的譏稱。因此有如曇花一現並未流行長久。

　　五四運動西方思潮衝擊我傳統學術思想，許多學者大聲疾呼改造舊劇，這也促使大量文人的介入。有識之士為了京劇的生存

與發展，提高表演之水平而作出許多的努力。梅蘭芳早期結識許
多留日學生，這些人受新思潮的影響對梅派藝術的發展起了重大
的作用。民國五年後（1916），齊如山等陸續為梅蘭芳編寫了四
十多齣劇目，並創造了古裝戲的流行，如：《天女散花》、《黛
玉葬花》、《霸王別姬》、《太真外傳》等。不只強調劇作的文
學性更為適應觀眾審美的變化而作出大膽的革新與創造。羅癭公
等為程硯秋編寫《文姬歸漢》、《鎖麟囊》、《荒山淚》等著名
程派名劇。陳墨香為荀慧生編了《釵頭鳳》、《杜十娘》、《勘
玉釧》。尚小雲的編劇清逸居士等為尚派增添了《漢明妃》、
《乾坤福壽鏡》等代表劇目。這些台上與台下的良性競爭替京劇
藝術及乾旦表演帶來了豐碩的成就。這些爭奇鬥艷的結果各不相
讓。當梅蘭芳上演新戲《紅線盜盒》，隨後就有程硯秋的《紅拂
傳》，尚小雲的《紅綃》，荀慧生的《紅娘》。梅排演《太真外
傳》，接著程的《梅妃》，荀的《魚藻宮》，尚的《漢明妃》隨
後出爐。這也造成當時編演新劇目的風潮與流行。

　　1921年由崑劇愛好者成立了「崑曲傳習所」，專教授崑曲，
招收十至十六歲之男童，分為生、旦、淨、丑等行當學習，並以
傳字輩統稱之。姓名最末一字並以不同之部首劃分其行當，如生
（金字旁）旦（草字頭）淨（玉字旁）丑以（水字邊）分別之。
其中旦角朱傳茗、張傳芳、沈傳芷等男性崑旦，對崑曲旦行的承
傳起著積極而正面的作用。

二、流派的形成

　　京劇鼎盛時期百家爭鳴，能獲得觀眾喜愛與接受傳唱的，才
能引導流派的產生，旦角最重要的事項為報社的推波助瀾。

（一）四大名旦選拔

1927年北平順天時報舉辦京劇旦角評選活動，結果梅蘭芳以《太真外傳》，程硯秋以《紅拂傳》，荀慧生以《丹青引》，尚小雲以《摩登伽女》，徐碧雲以《綠珠墜樓》，榮膺五大名旦。因徐離開舞台，觀眾就以「四大名旦」稱之。1931年長城唱片邀請梅、程、荀、尚灌錄《四五花洞》唱片，風靡一時，並分別創立梅派、程派、尚派、荀派等著名流派，為戲曲增添光彩。

▲《六五花洞》王幼卿、筱翠花、尚小雲、梅蘭芳、程硯秋、荀慧生

這一時期不只是乾旦的輝煌時期，也是戲曲發展的黃金年代，歸根結柢，多有賴社會經濟及政治的變革。而藝人自身的提昇，演出內容的變化及劇團組織的完備都有很大的影響。當時為國民政府時期，雖政治版圖為軍閥割據但經濟與西方的交流往來頻繁，這促使民間娛樂事業需求大增，進而獲得高度發展。

（二）國際交流活動

梅蘭芳三次訪日分別為1919、1924、1956年。訪美為1930年，訪蘇1935、1952年。訪美時並獲得美國頒贈的文學榮譽博士學位，並與世界一流藝術大師結交，對於中國戲曲的傳遞有很大的貢獻。

梅蘭芳二十五歲時第一次訪日，先在東京演出，與日本歌舞伎演員同台演出。

在兩齣歌舞伎演劇當中插演京劇，劇目包含《天女散花》、《御碑亭》、《黛玉葬花》、《貴妃醉酒》等。後又赴大阪神戶演出京劇專場，並與日本演員交流效果豐碩。1923年日本東京大地震之後梅蘭芳舉辦北京賑災義演，收入全數捐獻給日本紅十字會。當東京帝國劇場修復後特邀梅參加開幕式演出，是為第二次訪日。

1930年梅本有赴美演出計劃，適逢美國經濟大蕭條，諸多友人勸其放棄演出，梅幾經考慮，一拍板，決定前往。劇目多為梅派戲碼及崑曲經典。演出從東岸到西岸歷時半年。南加大及波模拿學院並頒授文學榮譽博士學位，以感謝他介紹東方藝術及聯絡中美感情所做的努力。期間梅同卓別林等影劇界人士及鄧尼斯等舞蹈家結下深厚友誼，1935年梅蘭芳赴蘇聯演出並與世界戲劇大師史坦尼斯拉夫司基及多位導演劇作家交流。

程硯秋受梅蘭芳啟迪，1932年赴歐洲考察，歷時一年多。地區遍佈法、英、德、意、比、瑞六國。接觸各種表演相關方面。導演、表演、音樂、燈光、舞美、劇團組織劇場建築等。返國之後立刻對劇界提出多項建言，實為不可多得之人才。

　　另有綠牡丹（黃玉麟）及小楊月樓等乾旦赴日演出，都對國際交流產生重大之助益在此不再贅言。

　　1937年7月7日蘆溝橋事變，日本侵華戰爭開始，國民政府遷都重慶，江南及沿海地區之中上階層人士多遷居大後方，這些有財力物力的人大多有看戲的習慣。同時因為有所需求，因此亦有部分劇團及演員進入內地及後方，這也推動了這些地區的發展。北方平津地區演劇活動稍減，但上海租界區之娛樂絲毫不受影響。更顯繁盛。上海劇界人士周信芳及歐陽予倩甚至借古諷今編演宣傳抗日救亡的劇目，北京名角多南下演出，這不只加強南北藝術之交流也對海派京劇有了新的發展。這段期間梅蘭芳蓄鬚明志、拒絕為日演出。程硯秋更下鄉務農不問世事。這時期出現了些青年京劇演員，他們繼承了流派藝術，並使京劇得以積蓄發揚。如程派男旦趙榮琛及王吟秋，尚派楊榮環，荀派宋長榮等。

　　三〇年代後期四〇年代初期，青年旦角演員嶄露頭角，因先前有四大名旦之說，繼之產生「四小名旦」，首先見於報刊，後為社會承認。四小名旦為李世芳（青衣）、張君秋（花衫）、毛世來（花旦）、宋德珠（武旦）。

　　惜未久，宋德珠息影舞台，李世芳因飛機失事遇難，四小名旦僅剩兩人，繼續為乾旦藝術而努力。

▲李世芳　　　▲毛世來　　　▲張君秋　　　▲宋德珠

　　四〇年代初期，上海京劇為招攬顧客大加噱頭，一些混雜低級玩笑及情色的劇目相對而出，《紡棉花》、《大劈棺》、《戲迷傳》、《戲迷家庭》大行其道。這對於乾旦的表演顯然產生了排斥的作用，此時不同於清代魏長生時期，當時觀眾全為男性，演出藝人亦然，淫辭艷語頗能受到歡迎。但此時節，上海吸收大量西方文化，女性觀眾及女演員大量進入，男性旦角終究在色相上不如女伶，因此也種下海派京劇男旦勢力逐漸消失的原因。

　　1945年抗戰勝利，老藝人紛紛復出，梅蘭芳、程硯秋相繼重返舞台。

　　1947年至1948年，社會秩序混亂，大部分地區生活艱難，物價攀升，許多藝術卓越之藝人貧病相交而死，這時期流行之劇目多為光怪陸離。以機關佈景特技為主或香豔刺激的劇目，乾旦藝術此時發揮不了作用，飽受打擊。

三、政治的分隔

　　1949年國民政府遷來台灣，中國大陸由共產黨統治，因此兩岸戲曲產生了不同的發展。

（一）大陸男旦發展的限制

　　大陸方面，1949年上海大公報新民晚報的劇目廣告中，都是《大劈棺》、《紡棉花》、三本《鐵公雞》等劇目。因此1950年中共政府下令禁演一些劇目，1951年成立「中國戲曲研究院」，梅蘭芳任院長，程硯秋任副院長。1951年3月毛澤東為建院題詞：「百花齊放、推陳出新」。在歷次檢討中，逐步廢除了蹺功的運用，且由於社會主義左傾思想的影響，因此並不鼓勵男旦的培

養。自此各戲劇組織、劇團、劇校皆無教授男旦，這造成了乾旦演員的斷層。同時也訂定政策將京劇演員劃分至國家成立之劇團服務，梅蘭芳任中國京劇院院長。後又成立梅蘭芳京劇團，1956年成立北京京劇團，由張君秋與馬連良、譚富英、裘盛戎共同領導，1960並合作推出《趙氏孤兒》、《秦香蓮》等名劇。1959年中華人民共和國成立十週年，戲曲方面演出了由張君秋主演的張派名劇《西廂記》。聲腔頗多創新，劇情也更富戲劇性。而最受人矚目的則是六十五歲高齡的梅蘭芳，根據河南梆子移植改編的經典劇目《穆桂英掛帥》。這是梅蘭芳此生最後一齣劇目。劇情唱腔均經過精心設計且安排有導演導戲，而令人耳目一新的還有突破京劇形式的現代戲《白毛女》。1961年梅蘭芳逝世，乾旦風光不再，難挽頹勢。1958年至1964年間戲曲現代戲如火如荼的進行，與寫實主義相似的現代京劇成形，男旦之條件並不適宜非常寫實的戲劇表演方式，因之常被束之高閣或打入冷宮。

（二）台灣乾旦的延續

　　台灣方面，1949年有幾批內地京班在台演出，著名的有顧正秋劇團、戴綺霞劇團、中國劇團、正義劇團及飛虎劇團。尚有個別來台之秦慧芬、馬驪珠、梁秀娟及四〇年代年代由香港至台灣定居的章遏雲、馬述賢、朱琴心、趙培鑫等，其中乾旦名票王振祖對台灣劇界的影響頗大。另乾旦演員朱琴心、名伶戴綺霞及京劇教育家梁秀娟、馬述賢等對台灣新生代乾旦之發展亦頗有影響。（台灣此年代整體之發展狀況詳見下節）

　　至於台灣本土劇種之歌仔戲與北管戲此時期尚有少許乾旦演員，但因資料收集不易，未能有效整理納入，筆者深以為憾。

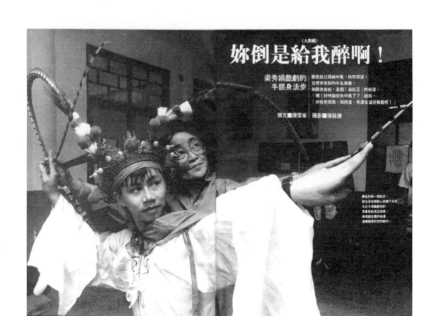

▲京劇教育家梁秀娟

第四節　衰退期（1966年至2000年）

　　兩岸分治後，戲曲表演有了不同的發展，但對於乾旦表演最有影響及最具關鍵的首推中國的文化大革命，因此將這因素作為乾旦衰落的主要原因。

一、大陸社會主義的影響

　　中國自分裂後，大陸實行社會共產主義，而由江青倡導的「反四舊」，實將長期描寫封建社會的戲曲，推入萬劫不復的深淵。

（一）文化大革命

中國歷史上對於文化摧殘最嚴重的首推1966年的文化大革命，其導火線是由一齣京劇《海瑞罷官》所引起，通過這齣戲反映了明朝末年階級的矛盾，揭露了一位為民除害，清正廉潔的清官在封建時代只能落得罷官的命運。在毛澤東意識型態中的階級鬥爭思想下，《海瑞罷官》成了被批判的對象，批判此劇作者通過劇作發洩對黨對社會主義的仇恨，連帶的《謝瑤環》、《李慧娘》等劇目亦慘遭批鬥。1966年8月頒布了中共中央關於無產階級文化大革命的決定，其目的為鬥垮走資本主義道路的當權派，批判資產階級和一切剝削階級的意識型態，改革教育、改革文藝、改革一切不適應社會主義經濟基礎的上層建築，以利於鞏固和發展社會主義制度（簡稱批鬥改）。至此一切生產、工作、學習、制度全被打亂，社會頓時陷入混亂狀態，對藝文界要求停止一切出外演出，一面進行各自單位的批鬥改，另一方面排演為工農兵服務的文藝作品及戲曲。同時要求文藝工作者有組織有計劃的下鄉下廠同工農結合，又在「橫掃一切牛鬼蛇神」、「大破四舊」的口號之下，主要的演員、領導幹部、作家、琴師等慘遭無情的迫害，有的被抄家，大量服裝道具，演出物資及圖書照片等珍貴資料被銷毀。各劇組因批鬥觀點不同亦有爭論，也使劇團演出受到波及而停頓，並陷於癱瘓。而後四人幫以江青為首下放藝文人士、戲曲工作者到幹校[10]勞動或到農村落戶學習做工農子弟。同時取消各級演出團體、組織建立新的建制，籌劃「樣板戲」劇組，指導現代樣板戲《智取威虎山》、《紅燈記》、《奇襲白虎

[10] 將知識份子，幹部們集中到農村，從事體力勞動的農場式機構稱作「幹校」。

團》、《海港》、《沙家濱》、《龍江頌》、《杜鵑山》、《磐石灣》的演出，在十年文革中八億人只能看這八齣樣板戲，全國劇團學習樣板戲，並令行各地，全國各種地方戲曲移植上演樣板戲，除音樂唱腔用地方戲唱腔外其餘都不許更動，全部依循京劇樣板的模式演出。1977年四人幫倒台之後，撥亂反正，一切思想理論獲得解放，《海瑞罷官》等被禁劇目亦獲得平反。戲曲機構恢復文革以前之制度，並恢復傳統及歷史劇目的演出。這對於中國戲曲的工作者而言是可喜可賀的，但對於殘存的乾旦演員來說，十年的迫害及黃金年華的消失卻都是不可挽回的。

（二）改革開放

　　1976年四人幫倒台，恢復舊劇演出之後，因為傳統戲曲演員尚未走出文革的陰霾，因此演出的傳統劇目並不多。當時還有人笑稱，演來演去就那麼幾齣，一年到頭總是，會不完的審（玉堂春），坐不完的宮（四郎探母），鍘不完的美（秦香蓮），闖不完的堂（春草闖堂）。其中最主要的原因是由於十年文革的摧殘，許多身懷絕技的老藝人相繼謝世，許多傳統戲瀕臨失傳，即使恢復演出，中青年演員因耽誤了許多年的藝術青春，演出也未能達到藝術水平，導致老觀眾不滿意，新觀眾也不捧場，這就造成了戲曲的沒落。中共當局因此又重新提出百花齊放、推陳出新的口號。因此僅存的一些著名表演藝術家紛紛重現舞台並努力挖掘整理傳統的戲目，進行演出與教學。而中青年演員更盡力挽回失去的青春，恢復上演傳統戲及編演新的歷史劇。當局為振興京劇並從幼兒做起，選育了一批天賦條件不錯的孩子來進行培養，並極力提倡全國業餘活動，這一階段的成果是豐碩的。乾旦方面張君秋恢復上演了代表劇目《望江亭》、《狀元媒》、《秦香

蓮》、《西廂記》等，梅葆玖也演出了《穆桂英掛帥》、《霸王別姬》、《太真外傳》等經典梅派戲，中國京劇史對這些復出的乾旦有深刻的評講：

> **梅葆玖**嗓音圓潤寬甜，扮相雍容華貴，酷似乃父梅蘭芳。表演上，台風端莊大方兼具青衣花衫之風範。程派**趙榮琛**精於音韻，善予以唱腔及表演傳神。**王吟秋**扮相清秀，唱念中規有致表演風韻含情。尚派名家**楊榮環**相容梅尚，其所演的「乾坤福壽鏡」、「漢明妃」對於尚派善於法變，且有自身獨到的發揮。**陳永玲**是筱派主要傳人，他所演的「貴妃醉酒」「小上墳」、「戰宛城」、「活捉三郎」等，均宗筱派而又有自己的創造。繼承荀派的**宋長榮**所演的紅娘曾紅及一時，其眼神、台步、水袖均有獨到之處。

另尚有**孫榮惠、沈福存**等男旦。而武旦行之宋德珠、閻世善、李金鴻等皆退出氍毹而轉入教學崗位，中國京劇史：

> 因自1949年之後旦角各行一般不再培養男性演員，而生淨各行也不再培養女性演員（當然這不排除個別人出於自己的興趣愛好而專學異性行當——其中也不乏優秀人才的出現），……

因此以上這些男旦演員即為二十世紀九〇年代大陸方面僅存的乾旦演員了，而至今二十一世紀（2001）則又凋零了數位，回首過往真令人不勝唏噓。（現存男旦見於本書第二章）

改革開放後回復與世界的聯繫，這階段男旦與世界的交流影響有：

1981年趙榮琛赴美講學。

1986年梅葆玖赴丹麥參加國際人類學學會為紀念梅蘭芳而召開的大會，並應邀演出。

1987年日本著名歌舞伎演員坂東玉三郎排演歌舞伎「楊貴妃」專程到北京向京劇演員梅葆玖學戲。

1990年張君秋獲得美華藝術協會頒贈的「亞洲終身藝術成就獎」

總觀1949年之後，乾旦的發展受到左派社會主義之影響而有所限制，但並未全然消逝。但十年文革期間，乾旦演員根本不許上台演出，有的乾旦演員甚至被迫害致死，這對於乾旦藝術的扼殺是有目共睹的。這造成了乾旦的斷層及男旦的一蹶不振，這在乾旦的歷史中，定會有所斷論。

二、台灣資本主義的發展

民國三十八年，中央政府遷移台灣，初期一切以安定社會及開發經濟為主要目的，當時的京劇狀態除三十八年以前來台灣演出的劇團外，只有幾位跟隨軍中單位來台的零星演員。

（一）文化復興運動

民國三十九年空軍成立「大鵬國劇隊」，團員多為北京「富連成」科班之學生（隨國軍部隊來台），四十一年並創立「小大鵬劇校」，邀請由北京赴香港定居的朱琴心來台授課，並將服役於空軍部隊的程景祥調入學戲。

民國四十六年，有「山東梅蘭芳」之稱的王振祖先生（本籍河南，票友出身），依循大陸北方的制度模式創立了「復興戲劇學校」，五十七年改制為「國立復興劇校」。之後軍中劇團劇校

▲朱琴心劇照

紛紛設立。七十四年三軍劇校合併為「國光劇校」。八十四年三軍劇團亦合併為「國光劇團」。八十八年又將兩校（復興劇校與國光劇校）合併改制為「國立台灣戲曲專科學校」專事培養傳統技藝之人才。

　　總攬京劇教育在台灣五十多年的發展培育出許多專業的科班演員，但卻沒有培養出幾位合適的乾旦演員，只有大鵬劇隊時期，由王叔銘將軍從軍中發掘出的票友程景祥先生，其後並正式下海成為台灣乾旦第一人，加上民國七十三年來台的反共藝人夏華達先生，台灣的乾旦前途真是堪慮，幸好八十三年又有筱派傳人陳永玲來台定居授藝，替台灣的京劇增添了幾許風情。

（二）本土化政策

　　京劇名旦梁秀娟女士[11]從退出菊壇後，搖身一變成為教育家。曾受聘於「國立藝術專科學校」（今台灣藝術大學前身）任職國劇科主任，後任教於「文化大學」戲劇系中國戲劇組及華岡藝校國劇科，培育出許多優秀的演員，台灣目前培養出新一代之乾旦方安仁、周象耕、林顯源均出自文化大學這所學府；方安仁受教於馬述賢專習荀派戲，《紅娘》、《尤三姐》為其代表作，畢業後轉任節目製作人製作多齣戲劇節目；周象耕從藝專時期即受教於梁秀娟，學習《金山寺》，《天女散花》、《貴妃醉酒》等多齣戲目。拿手劇目為梁秀娟習自尚小雲之《昭君出塞》，由於其自幼學習音樂出身，在劇中飾演王昭君自彈自唱頗獲好評。林顯源國小時期受教於戴綺霞，國中時期並以《貴妃醉酒》獲得旦角優等獎，進入文化大學後跟隨郭錦華學習，拿手劇目為《辛安驛》；而著名演員戴綺霞於國立復興劇校教授青衣花旦，閒暇之餘並教授於學校社團培養京劇愛好者，她也對台灣新一代乾旦的基礎養成作出了很大的貢獻。周象耕、林顯源早年均曾受教於她。

　　由於近年來台灣政府提倡本土化政策，致力於發展台灣劇種，戲曲重心轉向台灣之歌仔戲，京劇藝術便有束於高閣之態，京劇的前途只有靠自身之努力，加上新興娛樂的多元化發展，戲曲藝術早將龍頭地位交予流行文化，意欲再創戲曲的第二春，只有等待天時、地利與人和來共同完成了。

11　京劇世家；曾拜尚小雲門下，其母梁花儂為著名坤丑，曾坐科於女科班「崇雅社」，姨母梁桂亭亦為京劇小生演員，當時被稱為梁氏三杰，其子媳亦有從事京劇表演，著有《手眼身法步——國劇旦角基本動作》一書。

三、自由市場競爭

（一）兩岸交流

　　二十世紀末為兩岸交流開展契機的時期，1990年香港舉行徽班進京兩百年紀念活動，兩岸三地的演員齊聚一堂。1993年兩岸正式交流演出，「北京京劇團」拔得頭籌來台演出，獲得掌聲之後，上海、天津及各地京劇、地方戲曲紛至沓來，一片榮景。台灣京劇演員亦時常前往大陸與當地之京劇團合作演出。曾來台訪問或演出的大陸著名乾旦有梅葆玖、趙榮琛、宋長榮、王吟秋、溫如華等，皆轟動一時。

（二）多元發展

　　台灣菊壇之票友或職業演員競相請益、拜師。如台灣名旦魏海敏即拜於梅葆玖門下，以梅派傳人自許，傳為佳話。但此盛況僅止於坤旦，至於乾旦的承傳則少有所聞，一則因台灣方面學習乾旦者為數較少，且非為專業乾旦，另則因台灣的乾旦，皆不拘泥於流派，且對於藝術專學多方涉獵，故而兩岸乾旦交流多屬私淑而無常態性之教習。目前大陸乾旦為戲曲藝術上碩果僅存之產物，加以現今大陸藝術環境變遷，致使此一承傳無以為繼，台灣方面乾旦更是寥寥無幾，因此兩岸乾旦的交流是否能為此一表演藝術注入延續的新生命，卻仍是期待有心人士的開創。

　　縱觀數百年來乾旦的歷史中我們可發覺，在無女性競爭對手的同時，男旦即可發展出一套屬於自己的表現方式。但當女性進入並與之競爭之後，男旦創新的表現力則大不如前，一方面是由於與女性的比較在立足基礎上的不同，再一方面是觀眾的選擇性

　　增加了，對於男旦的專注力相對減少所產生的結果。更多的影響則是社會不斷的變化所給予乾旦帶來的衝擊。

　　「乾旦」這種以男演女的情形自古並不少見，但現在卻由於歷史的因素將要面臨絕跡，新的時代有他的發展規律，靠社會機制自然淘汰也是他的法則之一，乾旦良材難求、娛樂方式的改變、社會意識形態的變化都對此表演方式的去留產生影響，在社會學的眼光下這是藝術發展的必經之路。

　　至於現在僅存的乾旦又是怎樣的情形呢，在下章中會做一明確的剖析。

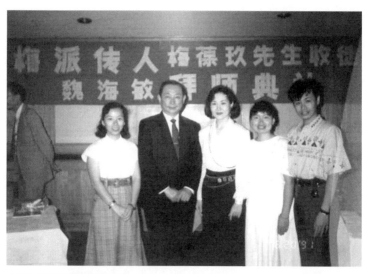

▲魏海敏拜梅葆玖為師典禮

第二章　乾旦眾生大競技

　　乾隆中葉起男性演員獨霸劇壇，但自清末女演員重登戲劇舞台以來，百年間，乾旦之生態產生了重大的變化。直至今日新世紀來臨之時，重新檢視乾旦表演所帶來的影響，及當代社會接受與反映的程度，或可觀察出乾旦將來改變的方向與模式。

　　由於世界的交流頻繁，相互的影響日增，西方之扮裝文化、模仿形式、在在都對當今之乾旦表演帶來衝擊，堅持傳統或相容並蓄是反串表演者內心掙扎的考量，如何開創，如何發展，則關係著乾旦演員的未來。

　　本章之研究重點在於兩岸乾旦的現況記述，以及當今社會與乾旦的相互作用。同時做兩地間及新舊世代的差異比較，並與票友、女旦等不同的方式來作剖析並記錄，資料來源多為筆者之田野資料及訪談記錄等。

第一節　乾旦基本現況

　　目前兩岸僅存之乾旦演員（大陸稱男旦）可分為乾旦與新乾旦，乾旦為舊社會制度中（1949年前）經過社會變遷而仍從事此行業的職業演員，年齡多為七十上下。新乾旦則為誕生於新社會階段（兩岸分制後），並大量接受西方文明後而投身於戲曲演出的演員，年齡多為三十多，僅就目前仍從事舞台演出的乾旦演員

逐一介紹其基本資料。除年齡、地區外更對其學習及婚姻狀態作整體的記錄。（按年齡順序排列）

一、大陸男旦現況

（一）大陸男旦

1. **王吟秋**：1925生，2001卒，初拜王瑤卿門下，後經王瑤卿發覺其藝術氣質十分適合學習程派，遂推薦給程硯秋，習得程派真傳，與趙榮琛並稱為程派兩大傳人。後服務於北京京劇院，參加演出並培養新一代程派後繼者。1994年曾赴台灣講學，台灣程派坤旦及票友多人曾向他問藝，近年演出較少，2001年12月因故去世，已婚，育有一女。筆者曾於2001年8月於北京訪問他，並定日後再次造訪，如今造化弄人，已成絕響。

▲王吟秋劇照

▲赴台講學時

2. **陳永玲**：1929生，八歲學藝，九歲登台，十歲入中華戲曲專科
學校學習青衣花旦，後拜筱翠花為師，又拜荀慧生、梅蘭芳、
尚小雲學習流派戲，博採眾家之長，表演獨樹一格，拿手好戲
《小上墳》。1955年入甘肅省京劇團，1985年赴港，1994年來
台，近作2000年香港演出《戰宛城》。已婚育有子女多人（其
子陳霖蒼為花臉演員），目前希望身體好些能多教導學生及演
出一些瀕臨失傳的劇目。

▲陳永玲劇照

▲筆者訪問

3. **梅葆玖**：1934生，戲曲世家。其父梅蘭芳，為他專請老師在家
教學，王幼卿教青衣，朱琴心教花旦，朱傳茗教崑曲，後並得
梅蘭芳親傳。十歲初次登台演出《三娘教子》中之薛倚哥。十
六歲登台演出《三娘教子》之王春娥；五〇年代跟隨父親到中
國各地演出，在演出中觀摩學習父親的表演，1995年北京京劇
院恢復成立了梅蘭芳京劇團，現職北京京劇院附屬梅蘭芳劇團
團長。數次大陸巡演及出國公演，近作2002年《大唐貴妃》，
已婚，他目前的最大希望是將父親所創造的梅派藝術能永遠承
傳下去。

▲梅葆玖劇照　　　　　　▲便裝照

4. **沈福存**：1935生，四川人，現職重慶市京劇團，幼入厲家班坐
科，從厲彥芝等習青衣、花旦、小生，唱腔主宗梅、張，兼習
程、尚，並吸收川劇旦角的特色形成自己的藝術個性，有山城
張君秋之譽，拿手好戲《春秋配》。已婚育有三女（其女沈鐵
梅目前為重慶市川劇院院長），希望能收個男徒弟將他的藝術
傳下去。

▲沈福存劇照　　　　　　▲便裝照

5. **宋長榮**：1935生，現職江蘇淮陰市京劇團，1950年入沐陽縣長
 字京劇班學戲，從新艷秋王慧君學花旦，1961年拜荀慧生為
 師，1978年恢復傳統戲演出，一馬當先，演出《紅娘》，轟動
 京、津、滬並兩度來台演出，亦曾出訪國外，已婚育有子女多
 人，近作均為傳統荀派戲。近年曾多次與台灣著名乾旦程景祥
 連袂演出荀派代表劇目，為兩地交流不遺餘力。而培養新的尖
 子演員則是他最大的興趣所在。

▲宋長榮劇照

▲便裝照

6. **溫如華**：1947生，1958年入中國戲曲學校，初學小生，畢業後
 被翁偶紅發現轉攻旦角。翁並為其量身訂做生旦兩門抱的《白
 麵郎君》，私淑張君秋，主攻張派兼習梅派，現職北京京劇
 院。曾來台講學演出。近作2001年專場演出（傳統梅派、張派
 劇目），已婚育有一子，希望藉由更多的演出機會把心中的理
 想付諸實現。

▲溫如華劇照　　　　　　　　▲便裝照

（二）大陸新男旦

1. **吳汝俊**：1963生，安徽人出生南京，父親為劇團京胡演奏師，
 母親為老生演員，1984年畢業於中國戲曲學院音樂系，1989年
 赴日發展，2000年返國公演個人獨奏音樂會，近作2001年演出
 《貴妃東渡》（北京、日本）。曾任中京院國家一級演奏員，
 已婚（其妻為日本人）。理想目標希望推展他所創造的「東方
 歌劇」。

▲吳汝俊劇照　　　　　　　　▲便裝照

2. **胡文閣**：1967生，西安市藝術學校畢業，西安市秦腔一團演員，初學小生畢業後轉旦角，八〇年代末期又以男扮女裝且歌且舞的「女聲男歌手」表演模式演遍大陸。近作1999年演出新編戲曲《西施》。2001年拜梅葆玖為師專攻京劇梅派藝術，未婚，希望能習得梅派藝術的真傳。

▲胡文閣與梅葆玖合影

二、台灣乾旦現況

（一）台灣乾旦

1. **夏華達**：1925生於紐約，父親為浙江人，母親為英國人，七歲回到上海接觸中國生活，十五歲學戲，先隨林顰卿學《紅娘》、《醉酒》等花衫花旦戲，後拜王瑤卿學習《玉堂春》、《祭江》等正宮青衣戲，文革時期被控以從事間諜活動的罪名逮捕。1980年以治療慢性疾病為由釋放出獄，並逃至美國駐北京大使館尋求政治庇護。1984年由美來台演出，後定居台灣，未婚，近年公開演出稀少，1985年與台北市立國樂團演出大型京劇《天女散花》，在台最近一場公開演出為1988年及1992年

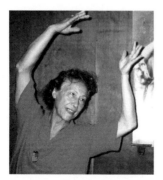

▲為筆者示範身段

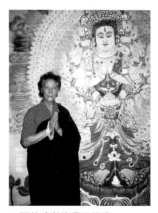

▲夏華達與他畫的佛畫

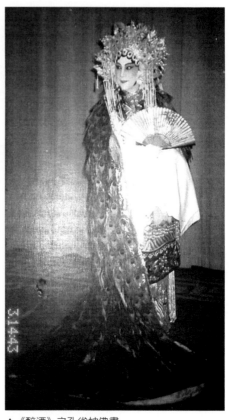

▲《醉酒》之孔雀帔佛畫

於國家劇院演出的拿手好戲《貴妃醉酒》，平日仍練功不輟，心中希望能有機會再次上台演出，戲碼為《漢明妃》。

2. **程景祥**：1932生，1949年隨空軍部隊來台，因其天賦優異被調入大鵬劇隊，從朱琴心學戲，後擔任大鵬劇隊康樂官之職並以票友身分參加演出，後加盟海光劇隊正式下海成為職業演員，可說是台灣當年唯一培養出的乾旦演員。在台最近之公開演出為1988年應國家劇院邀請，演出其代表劇目《梵王宮》。1989年應盛蘭國劇團邀請演出《紅樓夢》（飾演王熙鳳），1992年國

家劇院演出《紅樓二尤》，前演尤三姐後飾王熙鳳，別樹一格。
並特邀馬玉琪演出尤二姐。近年曾赴大陸與宋長榮連袂演出荀派
代表作，已婚育有子女，目前希望能有機會再赴大陸演出。

▲程景祥劇照　　▲便裝照

（二）台灣新乾旦

1. **方安仁**：1961生，進入文化大學才習京劇，初學小生後改旦
角。從馬述賢習荀派藝術。畢業後曾參與地方戲曲演出，近年
轉行擔任電視節目製作，淡出舞台。

2. **周象耕**：1964生，母親為京劇票友，自幼學習樂器（古箏、琵
琶、古琴）、舞蹈與說唱、戲曲，畢業於國立藝專國樂科及文
化大學戲劇系、南華大學美學與藝術管理研究所，自幼從母親
啟蒙學習旦角，並受教於戴綺霞、梁秀娟、馬述賢等。1991年
赴天津拜梅花大鼓鼓后花五寶專習梅花大鼓，1994年拜上崑梁
谷音為師學習崑曲，近年投入反串秀的演出，最近之戲曲演出
為1999年演出黃梅戲《女駙馬》。未婚，希望藉由新的反串形
式將乾旦藝術推展到國際。

▲周象耕劇照　　　　　　　▲便裝照

3. **林顯源**：1971生，文化大學藝術研究所戲劇碩士，目前為台灣戲
曲專科學校歌仔戲科主任，自學生時代即對戲曲有強烈的興趣，
受教於戴綺霞、郭錦華等，曾獲得「小貴妃」的封號，先習京劇
後專攻歌仔戲，從廖瓊枝學戲，最近演出為2001年歌仔戲《碧玉
簪》。未婚，新的希望是製作一些好的歌仔戲豐富戲曲藝術。

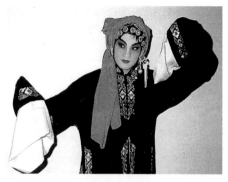

▲林顯源劇照　　　　　　　▲便裝照

第二節　大陸與台灣的比較

一、年齡與地區

（一）年齡

　　兩岸乾旦的年紀分佈均以近七十歲與三十多歲為主，第一階段為1949年以前，京劇獨占鰲頭時所產生的邊際效應。1949年後，大陸因政策的改變不鼓勵培養男旦，因而產生男旦的斷層。無獨有偶，台灣方面雖無明文規定，但任由社會機制的淘汰之下，京劇式微，僅有的乾旦程景祥也因故離開戲劇舞台，同樣也產生了後繼無人的態勢，是一種巧合或是京劇的宿命。

　　第二階段之新乾旦，則都是由於自身之愛好而投入乾旦表演的行業之中，令人奇怪的是大陸新男旦正巧在文革階段出身或成長的，他們自小接受左派社會主義的思維，政策反對以男演女，但因自身之天賦條件優秀，而於改革開放之後不忌社會的眼光變轉換跑道，投身男旦之列。而台灣新乾旦年齡層也僅在此時間出現。這又是一種巧合嗎？

（二）地區

　　以地區分佈來看，大多數的乾旦都居於北京，因為這是京劇誕生的地方，除宋長榮屬於江蘇地方性京劇團，沈福存遠在四川重慶市京劇團外，其餘乾旦都還是隸屬於北京京劇團，其演出並以北京作為根據地。這也由於乾旦演出屬於老式的傳統演出方

式，北京的觀眾多以回歸傳統視之，而較無爭議性。再以常演劇
目看來，老乾旦仍舊以流派性藝術為主，少有創新的演出形式，
新乾旦則不然。老乾旦演出較不受西方思潮影響，但也由於這
樣，而產生了與現實社會脫節的情形，演來演去就那幾齣戲，因
此演出的機會越來越稀少。而近年來的新乾旦無論大陸或台灣，
反倒都不是正統戲劇科班旦角行當所培養出來的，以上列四人為
例，胡文閣原為秦腔小生演員，吳汝俊為樂師出身，周象耕及林
顯源均為社團興趣而走上此一道路。無論樂師轉演員或小生轉旦
角，甚至票友下海，都是在當時社會不容許男性再從事扮演女人
的工作所致。但只要社會一經開放，有志從事此類工作者還是會
以自身來試探當時的社會機制。

　　1978年文革之後雖經許可演出傳統戲，但乾旦行當的演員仍
採取觀望的態度，直到宋長榮首先發難，以《紅娘》一劇，從家
鄉一路演到北京、天津、上海紅遍全國頗獲好評，其他乾旦才敢
藉著此一勢力，再度踏上氍毹，也才獲得乾旦演員的自尊，並使
乾旦表演得以延續至今。但台灣情形卻不一樣，台灣屬海島國家
吸收外來文化方便迅速，當西方多元娛樂充斥台灣之時，正是京
劇藝術的沒落時刻，不需要任何政策，整體京劇表演明顯的呈現
頹勢，取而代之的是流行文化的劇場活動。

二、組織與工作

（一）組織

　　大陸之乾旦演員均屬國家級的表演單位如各地京劇團等，吃
的是公糧，做的是上級交辦的演出業務，對於自身的規劃則是付

之闕如。如梅葆玖，目前雖為梅蘭芳劇團的團長，但附屬於北京京劇院，一切事務仍舊照章行事，不等同於當年梅蘭芳自組劇團自負盈虧當老闆，一切大小事務均由其決定之（另有梅黨在旁協助）。梅葆玖除演出之外以教學為主，偶有外地邀約則以自身決定應承與否，同屬於北京京劇院三團的乾旦演員溫如華就沒這麼幸運了。雖同樣是吃公家飯，但一年演出場次稀少，空有理想卻找不到施展抱負的舞台。宋長榮任職於江蘇淮陰京劇團，偶有演出，但目前主力則為教授下一代學生。沈福存的情形也差不多如此。

（二）工作

　　王吟秋在未去世之前亦在北京京劇團以傳授程派藝術為主要工作，台灣程景祥先生因故離開戲劇舞台後移居美國，夏華達專心研究佛學、畫佛畫，少有演出。至於由港來台定居的陳永玲也是以客席的身分教導學生。反觀新乾旦吳汝俊仍舊是在日本定居生活，並未以演戲為業。胡文閣則是以「女聲男歌手」的身分演

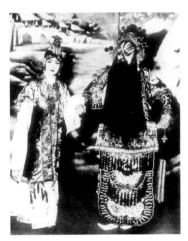

▲京劇「霸王別姬」

▲反串秀「霸王別姬」

▲周象耕黃梅調　　　　　　▲林顯源歌仔戲

遍全國各地，做了個體戶。而台灣周象耕目前研究學問中，偶爾
接些演出活動；林顯源轉入戲劇行政體系工作，亦不是以乾旦的
身分專職演出。新舊兩代間的乾旦生態上卻有著很大的差異，歷
經新時代洗禮的新乾旦，早已與多元文化合流，而非以乾旦演員
為終身職志，可見乾旦的振興是多麼遙不可及的夢想。再一方面
來說，台灣的新乾旦多轉向流行的戲曲範疇，以尋求更多的群眾
基礎。林顯源投身台灣當紅的歌仔戲行列，周象耕跨入黃梅調之
林，從這也可觀察出京劇在台灣社會的消長情形，他倆借用京劇
的程式磨練其技藝，又轉身投入更大眾化的地方戲曲之中。

　　現在台灣京劇界為振興京劇，刺激票房，無所不用其極，甚
至有結合當紅之歌仔戲演出的方式。一齣白蛇傳結合了京劇、豫
劇與歌仔戲（歌仔戲的遊湖借傘、豫劇的金山寺、京劇的斷橋）[1]
的演出，這無法令人不想起清朝末年「梆子皮黃兩下鍋」[2]的情

[1]　大陸地方戲曲眾多，許多傳統劇目為共同所有，因此互相搭配演出不太困
　　難。多年前曾製作過戲曲聯演《白蛇傳》川劇的遊湖，豫劇的金山寺，秦
　　腔的斷橋，越劇的祭塔。
[2]　清朝末年皮黃（西皮二黃）當道，因此許多梆子戲的藝人多兼演流行的皮
　　黃戲以賺取生活。

景。近年來甚至還流行「雙反串」的演出，即由乾旦與坤生的搭配，突顯反串的特殊性。早年梅蘭芳與孟小冬即因戲結緣而成為佳話，爾後梅葆玖與其姐著名老生演員梅葆玥亦經常合作《四郎探母》、《紅鬃烈馬》等戲，台下姐弟、台上夫妻傳為美談。胡文閣的《西施》、林顯源的《碧玉簪》、周象耕的《梁祝》都是採用雙反串的演出方式來強調反串的特點。

　　胡文閣所創之「女聲男歌手」與周象耕所投入之「反串秀」亦有異曲同工之妙，都是以自身紮實之戲曲基礎，模仿時代女性，載歌載舞，將傳統行當轉換到現代的表演事業中，可見兩地乾旦以自身條件運用新的表現手法，以適應社會方面，對發展新的乾旦生存模式不遺餘力。

　　比較工作方面則可得知大陸男旦多仍在公家的組織當中為人民服務，在台灣則得自食其力，靠自己的能力求取生活。而新男旦或新乾旦則都有多重身分，這種乾旦之表演只是他工作的一部分而已。

▲「女聲男歌手」胡文閣　▲「反串藝人」周象耕

三、舞台演出

　　另就舞台表現部分作一分析比較，分別以梅派宗傳梅葆玖的《貴妃醉酒》，夏華達的《貴妃醉酒》，吳汝俊的《貴妃東渡》，及日本歌舞伎俳優坂東玉三郎的《楊貴妃》作一比較；筆者有幸均親眼目睹這些當代名伶的現場演出，動人之效果絕非觀賞錄影帶所能感受得到，這就是舞台的魅力所在。

（一）梅葆玖

　　梅葆玖的《貴妃醉酒》大體上是正宗梅派的演出方式，雖然他在2001年赴日演出之時做了稍許的改變，例如為了因應日本觀眾的審美需求，增加了舞台佈景的可觀性，首先是回歸傳統式的大幕，以畫滿梅枝的大幕象徵梅派的風格，以寫意的殿宇簷角描繪出場域的表象，更為了層次的視覺效果運用了台階及平台，表演方面則為了整體演出效果縮減了後面的酒醉之儀態，在後段銜杯下腰等技巧性表演則以其四位女弟子扮演貴妃同台動作，增加舞台的變化，前頭還墊上了《白蛇傳》與《拾玉鐲》等戲碼，但這一切改變僅是為了出國演出效果的權宜之策。一般性的演出仍以梅蘭芳親傳的模式展現在舞台上，梅葆玖未曾受過其他流派的影響，演出中規中矩，呈現大家風範。另一齣《大唐貴妃》於2002年再度在上海大劇院演出，聽說劇本結合了梅派《貴妃醉酒》與頭、二、三、四本《太真外傳》的精華，輔以舞台美術、燈光、服裝、音樂等諸多劇場要素而成的大型製作，筆者未能親身目睹實為憾事。

▲梅葆玖日本公演《貴妃醉酒》

（二）夏華達

　　夏華達的《貴妃醉酒》，據他說是向林顰卿學的，稍稍有別於梅派的傳統演法，身段的運用上更增加了他自己的體會。平常旦角的醉酒演出時間為四十五分鐘，而他的醉酒則演到一時五十分。其中增加了許多身段的表演，而宮女龍套也為了符合劇情而多有表現。他為了彌補嗓音唱腔上的不足，更添置了許多新的道具，一般貴妃是徒步出場，而他為了貴妃的身份，特地去訂製了一輛輦車，真輦上台，出場著實不同，他又在服裝上改進，加上了孔雀披風以增加許多舞蹈身段，但或許由於兼習其他派別的藝術，將貴妃的身分氣質演得有些不同。（這在陳永玲的《醉酒》中表現的特別明顯，因他是筱派旦角）但他還是極力的將貴妃的美與韻，充分表現在舞台上。

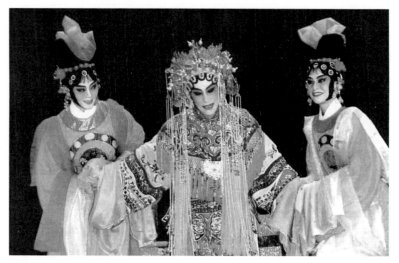

▲夏華達之《貴妃醉酒》

（三）吳汝俊

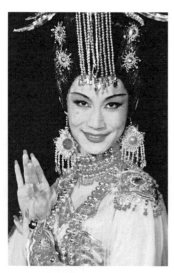

　　吳汝俊的《貴妃東渡》，是參與北方崑劇院演出的，以交響樂團伴奏唱腔，音樂內容可以說是完全聽不出崑味，而演出形式則是大陸近年流行的大氣派實景戲曲，結合運用劇場的多元化要素與媒介，試圖展現中國戲曲的新格局與方向（北京張藝謀導演的歌劇《杜蘭朵》、上海越劇院的《新紅樓夢》、上海演出的歌劇《阿依達》）從服裝、造型、音樂、舞台、美術都是大膽的嘗試，但在大陸褒貶不一，這種強烈的企圖心在表演

▲吳汝俊之《貴妃東渡》

要素中不斷的顯現，大型的機關舞台、炫麗的服裝道具、人員雜沓的歌舞隊、滿台的聲光效果、卻往往與戲曲精髓的寫意風格相去甚遠。單就吳汝俊的演出來說，聲音扮相均有一定水平，但其基本功底在這齣戲中卻無法展現，要遷就服裝、要遷就地位，這往往使得傑出的藝術家畫地自限。

（四）坂東玉三郎

最後說到歌舞伎著名女形坂東玉三郎的《楊貴妃》，這是他去北京與梅葆玖請益之後所產生出來的歌舞伎版的《楊貴妃》

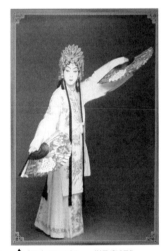

▲坂東玉三郎　《楊貴妃》

（見劇照），劇情是以方士依循唐明皇的要求，去尋找死後的楊貴妃，被尋得的貴妃將自己在長生殿內七夕時所簪之髮釵托與方士轉交玄宗以作為紀念。劇中只有他與一位穿著日本傳統服裝的男性演員（扮演方士），運用傳統歌舞伎的演出及伴奏方式，沉緩的旋律與節奏加上動作，舞出楊貴妃的心情，這是結合了能、京劇與舞踊的新派歌舞伎。從照片中我們能感覺出坂東以京劇之形貌表現日本歌舞伎的舞蹈真髓。

兩地乾旦雖在不同劇目的造型及裝扮上各出奇招，但只有在一個部分是完全相同的，那就是無論作怎樣的女性裝扮都不刻意強調女性的曲線（亦即都沒有裝上假胸部），唯一的一次例外是夏華達演出的《天女散花》，他穿上了假胸部。據夏華達的說法是這樣的：

「我這是仿造敦煌飛天所改良的造型，不同於傳統戲曲寬
大的衣服，是從敦煌舞蹈中得來的靈感。這是緊身的布
料，如果不能充分顯示出女性的體態，那要如何塑造出天
女的美麗形象，敦煌飛天都是有胸部的，表示他健康嘛。
那是莊嚴的。佛像非男相非女相，他是中性的。因此我選
擇了裝置胸部來展現他的健美及敦煌彩塑三道彎的體態
美。」（夏華達2002）

從這些比較中我們可分析出，兩岸在不同制度下所產生的結
果，無論是演出方式，或是生活學習，都有不同的差異。本文提
出這些特點僅供各界參考。

第三節　職業與票友的比較

民國初年傳統戲曲演員有三種來源，一是世家，本家數代均
從事戲曲工作（如梅蘭芳一家四代均為戲曲演員）；二是貧苦人
家的子弟因生活困苦，而送進戲劇組織（戲校科班）習藝以賺取
溫飽（如張君秋）；三是票友對於戲曲有強烈的愛好而正式下海
（如前三鼎甲的老生演員張二奎，本為清廷之官吏，後正式下海
演戲並取得良好的成果）。其中以票友的情形較為特殊。

一、乾旦票友

近年來職業乾旦（以乾旦演出方式為主業）越來越少，但票
友乾旦卻不少見。「票友」（清中業前稱串客），即為玩票之
友，舊時非職業性之戲曲演員的統稱，相傳清初八旗子弟憑清廷

所發龍票赴各地演出子弟書，從事宣傳而不取報酬，後來就把不
取報酬的業餘演員稱為票友，票友的同仁組織稱為「票房」，票
友演出稱為「票戲」，票友轉為職業演員稱為「下海」。

2001年北京國際京劇票友演唱會中，三十六位旦角票友中就
有十一位男性，乾旦票友從大到小，最大的七十多歲，最小的二
十多歲，從國內到海外，除了中國人，還有外國乾旦參與演出，
可見藝術是沒有國界分別的。而台灣的少數票友偶爾舉行演出展
現學習成果外，多數僅止於票房中吊嗓玩票而已。

（一）身分不同

票友與職業科班演員最大之不同在於，票友純粹是興趣，因此
對這行專精琢磨的程度不下於職業演員，甚至有的票友表現出比職
業演員還要好的演出水準。這端看其研究的精深程度而定。票友在
經過名師指導，而下海成為職業演員的不乏佳例。票友通常具有其
他職業與不同之身分地位，只是喜好戲曲把它當作是一種業餘的興
趣，且由於當時演員地位層次低下，票友多不願真正參與其中，化
身為菊壇中人，只願當作閒暇時玩票性質的娛樂而已。

（二）自主性不同

票友演戲不但不賺錢，相反的還要花錢，而且是小玩花小
錢，大玩花大錢。因為是玩票，不是賣藝所以也不會感到不好意
思，有的票友甚至聘請名師指點，買行頭添購樂器，票房組織辦
活動，都得花錢，因此票友也都要有金錢做為後盾才玩的起。票
友是因為喜好而熱中於此，因此表現出很高的自主性，也由於票
友多有經濟能力，藝術上也就不會受到商業性的擺佈，票友還有
個優點即是文化水平高於一般職業演員，有的票友見識廣、眼界

寬，學起戲來反而較快，在藝術上甚至有更多的創造。因此許多票友下海也都能取得不錯的成績。

二、兩門抱

戲曲行當劃分嚴格，彼此不能互串，而同一角色有時能以兩種行當之演員兼演稱為「兩門抱」。如眾所皆知的名劇《霸王別姬》中之霸王。可武生應工亦可花臉飾演。如今有演員跨兩種行當演出的也稱為兩門抱，這裡是指後者，如小生兼演旦角。

（一）行當近似

職業的乾旦不多，但職業演員兩門抱而反串旦角的情形也是常有的，且多以小生兼演旦角為主，像溫如華就是因為被翁偶虹發覺其特質而從小生的行當轉向旦角的。另外馬玉琪、宋小川等都是以小生為主，但有時也串演旦角（小生泰斗葉盛蘭即使是以小生成名之後，亦不能忘情於旦角，而時常串演旦角戲，但都比不上他演小生來的受肯定），這是因為小生的嗓音扮相多與旦角相仿，不需刻意改變即可獲得不錯的成績，因此當今由小生轉旦是最為適合的（胡文閣亦是由秦腔小生轉為旦角的）。

（二）多重選擇

小生演員偶爾票演旦角，不但觀眾新鮮感加強，同時也拓展了演員戲路的選擇，因此大多選擇兩行當兼演，一為本工一為應工，因為行當的選擇增加了，劇碼的運用則相對寬廣，這對於拓展戲路來說是有益處的。今之演員反倒少有正式轉換行當的情形，而多以兼演為之。

第四節　乾旦與坤旦的比較

一、本體結構之差異

　　古有名訓，男女有別；雖然當今科學的進步對於器官的改造與性別的變化早已不是難題，但就算依靠藥物及手術，其相貌、形體、聲音、氣力等各方面再近似於異性，則還是有其侷限的地方，更何況乾旦興盛的時期尚無此項技術，因此天賦的條件左右著乾旦的成功與失敗。

（一）聲音

　　聲帶的長、短、厚、薄、喉頭、胸腔會厴等皆與嗓音的好壞有關，而乾旦既然本色為男兒身，其聲帶構造與女性當然不同。乾旦多用假嗓（小嗓）演唱，因為正常男性的說話音頻比女性低了一個八度（也有例外），這是由於生理的發育結果。兒童期男生與女生的音色差別不大，因此西方由於某些宗教的因素，禁止女性擔任神聖的唱詩班成員，而教會也常有由男童演唱替代女高音的情形出現，甚至為了保持其純淨無瑕的音色，在變聲前不惜動手術將他去勢，以維持美好的聲音。（電影《絕代艷姬》有深刻的描寫），Lesley Ferris在Crossing the Stage中也說到去勢後的男童：

> 這種男童的活動標示著社會文化中對性別的一種自相矛盾的焦慮，當這些男童演員如天籟般的音質受到無盡的推崇的同時，他們那被閹割的身體，卻也成為侮辱和恥笑的對象。

　　但這不但產生了許多優秀的閹人演唱家，也將聲樂藝術帶入了音樂的高峰。韓德爾的許多歌劇之重要角色，就是為閹人演唱家所寫，現均由假聲男高音演唱的。目前歐洲尚有由小男生扮演女生唱歌的情形（如維也納兒童合唱團），到了青春期雄性激素生長，促使男性聲帶變長，音頻自然降低，男性本嗓（大嗓）與女性本嗓差異較大，因此運用假嗓來模仿女生細聲細氣的音色，則是模仿女性聲音的不二法門。

　　從生理方面來說，真聲發聲時是聲帶整體振動，而發假聲時是聲帶部分振動或邊緣振動，真聲結實明亮寬厚，假聲相對較虛、窄、薄。男性與女性同樣運用假嗓，都是在虛窄薄的發聲嗓音下演唱，但由於男性本身聲帶較寬，在假嗓的運用方面就優於女性。梅派傳人梅葆玖說：「男旦從整體上講舞台壽命更長，體力比女的足、嗓音寬，當然他下的功夫也得比女的深。」

　　張君秋的女弟子王蓉蓉也說：「張先生自然條件極好，聲音扮相都極出色，男演員在唱功上比女演員省力，藝術生命相對長些。」

　　而現今之戲曲藝術多為大小嗓的結合，這是由於演唱音域較寬的唱段，上到一定高度，不用假聲不行；下到一定低度仍用假聲則唱不出來，一定要有真聲，真假聲混合運用，找到好的共鳴位置與氣息支點，達到上不發虛，下不伸喉的一種明亮純淨且統一的聲音。男性的聲音與女性的先天條件是不一樣的，這在演唱中會表露出來。

　　整體來說男演員有較好的發聲條件，丹田氣足、聲帶富有彈性，頭腔胸腔共鳴好，舌、齒、顎、唇、鼻控制聲音的能力強，運用假嗓發聲時音域寬廣，音色委婉，圓潤淳厚，特別適宜於行腔的變化。

（二）形體

　　男性經過青春期後，身體發育與女性之發展方向有著顯著的差異，第二性徵相對明顯，男性往肌肉方面發展，骨骼較大，寬肩窄臀，頭肩比例腰臀比例，都與女性有明顯的差異，皮膚毛孔也較粗大。而女性由於雌激素的影響，脂肪增生，體態豐腴，膚質細嫩，三圍曲線明顯，男女同台很容易看出這些差異。中國戲曲早期以演員為中心的時代，觀賞品味以主要角色的唱念做表為主，但如今踏入綜合性欣賞角度，早期的審美方式或已不適合當今之要求。以舞台畫面整體性而言，程硯秋先生一米八四的身高來說，他在台上若不存腿，他的男性對手演員不到一米九，則無法維持畫面的和諧，其餘角色更是得相互配合，才能創造整體視覺上的美感。

（三）相貌

　　男人女相，在相書上主富貴之命。容貌本為天生，但後天的化妝術卻也能作出重大改變。傳統戲曲的化妝（含梳頭）是能覆蓋原始型態，而塑造出適當的面容（重大的改良均完成自男性之手），因此只要是不太離譜的狀態下，都能得到滿意的裝扮。純男性演員時期的要求自不在話下，但如今男女同台演出，比較之下還是有所區別。且因目前有些新興劇種的裝扮由於更接近於生活，則相貌要求相對較高，如越劇、黃梅戲等。幾乎以原來面目稍加化妝即可，因此對於本身條件要求不同，臉形五官還是要符合女性的形象，因此這些劇種在當今的審美眼光下較難有男旦的產生。

　　早期京劇男女演員混合演出僅是同一場地，一齣戲為全男性
演員，另一齣為全女性演員，而後發展成為男女同唱一齣戲碼，
男旦與女旦同台，經過自然比較，優劣立現。菊壇最佳二旦（為
主要旦角配戲的次要旦角）芙蓉草曾形容到，「替四大名旦配
戲，因為都是男生，將就一下就過去了。但為我的女弟子配演二
旦，在舞台上男旦與女旦聲音容貌還是有差別的，這種差異太明
顯了，所以當我與女演員配戲還是改演小生吧。」

　　梅蘭芳最後一齣創作，本欲在《龍女牧羊》與《穆桂英掛
帥》間擇一而演，最後選擇了由豫劇改編的《穆桂英掛帥》，或
許與梅先生自覺當時已六十有餘，扮演起中年的穆桂英比扮演十
幾歲的小龍女來的適合吧。

（四）氣力

　　男性先天上比女性有力量，肺活量也大。這對需要耗費體力
唱念做打的舞台演出來說，男性先天體質就優於女性，肺活量大
音量足，唱的比較響，聲音也傳的遠。

　　對於唱、念相當講究的程硯秋則說：

> 我的唱，沒有丹田氣的腦後音不行。就是汪桂芬（筆者按著
> 名老生演員）的那個腦後音。我考察女同志沒有倒倉的時
> 候，往往是越唱越亮，亮倒是亮了，但丹田氣不足，沒有氣
> 就沒有腦後音。因為男子使的那股勁頭，女子學不到。[3]

　　而強壯的身體也是男性勝過女性的地方，日本繰川劇團美狄
亞的扮演者，嵐德三郎也說「……因為衣飾化妝是非常沉重的，
我必須強壯的承載它們的重量。」夏華達則說到：

[3]　引自任明耀《京劇奇葩四大名旦》（南京：東南大學出版社，1994）頁78。

男旦有耐力，身體好。比如我演這個《貴妃醉酒》，有位坤旦本來想學，他一聽我演一點五十分，她不敢學了，因為盯不下來嘛，男生還是體力好。（夏華達田野訪問2002）

二、表現手法之差異

（一）學習方面

男性扮演女性必然會在表演上刻意模擬女性的神態動作、聲音語氣、並以女性的心理角色作體驗，但又得時時提醒自身，僅是男性在舞台上塑造女性的角色而已，這在藝術的要求上是非常嚴格的，需要克服生理及心理的侷限，在表演上揚長避短，以創造最完美的女性形象。

這些男旦藝術家在其藝術創作中，都注重克服男演女的短處，發揮男演女的長處，經歷男旦創造女角的特殊過程。而這些男旦名家的藝術是以男演女出發來探索鑽研，創造總結出自己的流派表演規則與經驗，男師父將這樣產生的藝術經驗去教導女弟子，使女弟子也去走一條師父走過的，男演女的藝術道路，而且要學的像、學的神，這樣的學習本質是女性去學習男性如何演好女性，在男旦來說是揚長避短，在女性則成了揚短避長了。因此我們現在要研究的是旦行的表演藝術規律，雖然說在教學方法上應該男女有別，這個規律對於男演女、女演女同樣適用才行。好在這些男旦藝術大師的藝術論述中，在藝術創造上他們都重視男旦的身分，但在論述旦行角色的演藝技巧與角色創造時，都沒強調這是男旦藝術，而是完全從女性角色的實際身分去鑽研表演藝術和角色創造的。

（二）表現方面

男性旦角與女性旦角在表現方面除了先天條件的基本差異之外，最重要的則是男性表演女性的美不同於女性自體散發的美感，乾旦演員在鑽研人物上更下工夫，需要更仔細的觀察、揣摩，及體會女性的心理，據說有些老演員經常觀察民間女性做針線活，作家務的神態與特點，並轉化為舞台上能用的東西。

男旦演員對於藝術表現上之不同有其看法，王吟秋說：

> 男演員嗓子寬、底氣足，品味起來更加味道十足。另外從身材講，男演員也更加挺拔，更符合古典女子亭亭玉立的淑女審美標準。（訪談2001）

梅葆玖則說：

> 男演員自身的生理特點決定了他的體力好，藝術生命力也更長，五、六十歲仍保持藝術青春的現象並不鮮見，同時由於性別的差異，男演員若想在旦角領域有所建樹，除先天條件外，還須付出超人的努力，認真執著也是他們具有紮實基本功首要原因的。（訪談2001）

日本歌舞伎著名女形坂東玉三郎認為：

> 男性刻畫女性有兩條是女演員所無法企及的，一是深刻度，意思以不同的外部和內部條件的男性去演女性，麻煩是顯然擺在那裡的，但是一旦克服了麻煩，所取的深度，肯定比女性直接去演女性更成功。二是男旦能夠延年，舞台青春保持的時間長，這又是女演員所比不了的。[4]

[4]　1998 坂東訪中談話，摘錄自徐城北《京劇與中國文化》（北京：人民出版社，1999），頁61。

一位京劇觀眾也表達了他的看法：

> 由於形體和生理條件等方面的優勢，男旦演員在舞台上所
> 表現的腰功、腿功以及聲音的力度寬度廣度是女演員很難
> 達到的……[5]

清華大學中文系教授王安祈則認為：

> 京劇的師法傳承觀念強固，尤其流派藝術規範嚴謹，後學
> 者都以臨摹宗師為前提，成熟之後雖然多多少少都會根據
> 自身條件調整表演重點，但大方向總是不能違背，因此乾
> 旦樹立了表演典範之後，後來大批的坤旦仍完全繼承宗師
> 的表演，對於劇中女性的遭遇也沒有因為身為女性而有感
> 同身受的新詮釋。[6]

　　筆者認為女性除了上述因素外仍有某些表演尺度上的限制，
如飾演花旦淫蕩的戲碼，仍無法表現出超過男旦的放浪，只能說
將程式性的表現適當的表演出來而已，所以男旦、女旦都有各自
擅長的部分，男旦在某些戲路部分仍有較大的競爭空間。

三、生活方面之差異

（一）家庭因素

　　乾旦演員除卻觀眾的因素，單以自身演出來說，作為一個職
業演員，當中沒有別的意外因素干擾，只要其體力能負荷的話，

[5] 引自中華戲曲網〈男旦將絕跡舞台〉。
[6] 王安祈〈嬌嬈嫵媚差可擬〉《表演藝術》95 期（台北：國立中正文化中心 2000），頁 35。

其演藝生涯能直至七八十歲,梅葆玖、宋長榮等年近七十的男旦仍活躍於舞台之上即為明證。而女性就沒這麼方便了,除卻生理期的不適,懷孕生子、更年期、甚或家庭責任,都在在考驗著女性演員們。

夏華達說:

> 女孩子一結婚啊,嗓子也差了,骨骼也大了。她要照顧小孩子,她分心了。像我們就是結了婚也不會去作家務事;還有我們跟社會是聯繫的,跟各種演戲需要的藝術家們的接觸很多。你坤角啊,她有老公要帶孩子,她事業上跟社會就脫節了。(夏華達2002)

(二)社會接觸

坤旦演員雖能以表演為工作,但當今仍難擺脫女性無法隨性的與社會接觸的局面,女性長期混身於男性社會中仍有相當的不方便,家庭責任及社會眼光都限制了女性這方面的發展。

另一方面由於大陸絕大多數劇團為公家經營,為保持組織的新陳代謝,因此有明確的退休制度,一般女性演員到了五十歲強制退休,少數轉為教職,而男旦演員因為稀少,只要還能演出(必須要配合票房考量),就仍有上台的機會,這都是現實生活中的差異。

從以上與票友的比較、與坤旦的比較及乾旦們自身的比較中,我們可詳實的瞭解乾旦的現實情況及所佔有的地位。總結於此,對於戲曲乾旦稀少的原因筆者認為:

1. 乾旦出路有限:儘管有些演員有條件有興趣,但基本生活的需求還是要能有良好的解決方式,以目前劇團員額飽和

的程度（劇團醞釀合併，成員人人自危），讓有興趣的人看不到發展的前途。更因為無班底演員，配戲都須靠公家劇團支援，演出不甚方便。

2. 劇校並不鼓勵培養：兩岸因意識形態不同但同樣導致乾旦學習斷層的結果。因此有興趣者必須多方面花費心力的尋求學習管道與舞台實踐，能否成功更是未知數。

3. 培養乾旦耗費年限太久：依尋傳統科班方式培養乾旦，耗費的時間太久，不符合當今速食文化的社會需求。而乾旦不只技藝的培養，對於其心理建設更要建立正確的認知觀念，這都是要花費精神與心力的。

4. 新興娛樂型態的衝擊：這是最重要的一方面，由於戲曲的式微，新興娛樂的反串方式應運而生，如若要想達到其心理所欲求的目的（第三章有詳細的分析），投身能快速獲得其目的的反串秀或其他行業是更符合新時代的需求與經濟效應。

5. 社會道德狹隘的眼光：這還是乾旦稀少的重要原因之一，中國社會覺得以男演女不合內在規律，雖說這是一般人誤謬的想法，認為男人該做的是哪些，女人該做的又是哪些，這都是角色性別的規律，在中國卻是根深蒂固的觀念，要破解非常困難。

　　由以上乾旦之現況與各項比較中，我們能瞭解乾旦本身之優勢地位，因此善用乾旦的特質，才能使戲曲藝術有更寬廣的空間，然而乾旦之式微已是不爭的事實，如何保存使之繼續發揚，乃為當前應思考之重要課題。

第三章　乾旦心理學密碼

　　心理學家容格Jung（1875～1961）認為美學實質上是「應用心理學」，因為它不僅與事物的審美性質有關，而且主要與審美心理學問題有關。任何藝術活動都包含心態的作用；而反串演出乃是跨越性別的表演活動，無論其目的為顛覆傳統父權體制，或為滿足個人自身目的與需求。都不脫其心理層面的意識活動。既名為演出，則需要有表演者與觀賞者才能建構出此一活動，本章欲從心理學角度觀察表演者之心態、欣賞者之情緒與批評者之意見，同時研究反串表演所帶來的各種心緒思路與反應。

第一節　表演者的心態

　　戲劇為人類生活的模仿，在女性尚未登上舞台之時，男性串演旦角實為權宜之計，因為人生過程中有男有女，戲劇角色自然該男女兼備，但時至今日女性演員在氍毹上與男性相抗衡，為何還有男性願意背負著違背社會道德的眼光，而從事女角反串，他的心態是值得研究的。

　　心理學所研究的不外乎兩個部分，第一是「人」所共有的心理過程，研究這些心理過程的產生和發展的規律，並給以科學的解釋，第二是研究每個人與別人不同的心理特點，即所謂個性的心理，我們就先從這兩個方向來研究乾旦所共有及個別不同之心態問題。

一、表演者心理的本質

　　心理學家榮格1950年曾在其著作《基督教時代》中，從古代的觀點闡述一個名為阿尼瑪Anima的主題，阿尼瑪為男性無意識中之女性意象，其對立的形象則為阿尼姆斯Animus，阿尼姆斯為女性無意識中之男性意象。我們能從社會現象中發覺有的男性比女性細膩，有的女性卻比男性來的豪邁，表現在性格與日常生活中這些所謂「娘娘腔」和「男人婆」在早期都被人認做是心態上有問題，是人格發展上的缺失。其實這與生理學上的研究結果不謀而合，生理學的研究中指出，男性身上除了男性賀爾蒙這樣的雄性激素外也帶有少量的女性賀爾蒙（雌激素），至於成分比例則因人而異。反過來說，女性身上也有少量的雄性激素，這可說明，為何有的男性天生骨架小或膚質近似於女性，甚至其心理狀態都有些偏向女性的思維，有的女性卻身形發展似男性一般，這些都是生理上存在的現象。不單西方的學術研究是如此，早在數千年前中國的易經中對於陰陽之說早有研究，太極生兩儀，兩儀生四象而產生八卦；陰陽兩儀幻生出太陽、少陰與少陽、太陰。

▲太極圖

▲伏羲八卦

　　由圖中即可看出中國的老祖先們對於，「陽中含陰」或「陰中見陽」早有定論。易經中之陰陽學說雖泛指萬事萬物，但陰陽相合

的觀念卻早已深植中國文化之中。這些陰陽相融的生理現象如果與心理現象合而為一則是需要經過身心協調的。撇開生理面的現象不論，表演者對於他們自身的心態是否瞭解，能否掌控又是另一回事，先就戲劇舞台上男生模仿女性的這種心態作一分析。

著名心理學家佛洛依德Freud（1856～1939）曾提出男性都具有「伊底帕斯情結」（弒父戀母），這是一種反同性親異性的心理行為，而反串表演本身即為一種反本性的行動，表演者裝扮為異性，即違反自然天賦的性別，從而獲取向女性、向戀母情結靠攏的具體表現。

（一）正常心態

我們先將乾旦扮演者分為兩種男性心理，一種是以正常男性把反串當成興趣或工作來看的心態。另一種是特殊男性心理狀態，是以女性心態來從事這樣的表演工作的。正常之男人心理，僅是藉由戲曲程式盡其可能的模仿女性角色，但這會產生出心理的矛盾與適應的問題；如果在孩童時期即因外力介入而學習旦行，當他藉由程式而得到觀眾的認可之後，必定加深其揣摩女性型態以求得更大的讚許，這些模仿必對其成年之後的心態帶來矛盾的情形與影響，同時台上的女性心態與動作也會干擾到演員台下的生活及周遭的環境，結果常使反串演員產生困擾，倘能克服或轉化成為助力倒也罷了，如不成功將會陷入精神分裂的雙重人格中，或產生性別認同的障礙。

（二）異常心態

而具有特殊潛在女性特質的男人，則藉由反串表演適當地回歸他心理角色的認同，並以扮演女角為釋放其心靈的空間，從中

獲致滿足。心理性格異常的演員，又可細分為兩種，一是在台上
扮作女性而下台後仍以男性出現的，僅在台上利用舞台的虛擬性
表演滿足其慾望，另一類則是從早到晚都以女性自居，民國初年
林屋山人曾記田桂鳳云：

> 余識名花旦田桂鳳時，田已五十餘，輟唱久矣，而舉止言
> 笑與婦人無別，余曰：古人言，生成若天性習慣成自然，
> 觀子之狀現矣。田曰：不然，吾何嘗不能做男子狀，即作
> 男子狀，無婦人態也。余曰：子不復男子本色何也。田
> 曰：吾既飾女子，女子即吾本色，今吾雖輟歌，尚時時出
> 應堂會，本時若復為男子狀，再飾女子則必貌似神離，吾
> 少年幸得邀名，垂老而喪之可乎，扮相格於年齡，不能還
> 少矣，並藝事亦疏之，非自喪而何。吾獨居室中亦如是，
> 非在人前故獻醜態媚俪等也。[1]

　　從以上的文字敘述中，我們可觀察出同樣的乾旦演員卻是有
著各種不同的心態與行為模式，但不同的私下行為卻鮮為人知，
觀眾仍以台上的表演為重。

▲田桂鳳劇照　　▲田桂鳳演出戲單

[1] 轉引自中國京劇史，頁514。

二、表演者的身份與目的

　　如前章所述，乾旦表演者有幾種不同的來源，無論是票友下
海或世家承傳，或因生計而投入此行中之乾旦們，都必先學習一
套不同於一般表演的程式，學習一種置換本我而呈現新我的方
法，擺脫自身為男性的尊嚴而表演出女性的儀態與風情。而不同
之身分必有不同的心態與處理方式。

（一）身分與想法

　　第一種為世家繼承，這是一種血脈宗派的衍生型，是一種權
力事業的延伸，為保有其技術及環境，為鞏固既有的某些優勢，
並為捍衛自身流派的心理行為。梅蘭芳家族自其祖父梅巧玲起即
享有旦角的優勢，至梅蘭芳創造出梅派並延續至梅葆玖，這一家
四代的傳統承襲之觀念，牢不可破。

　　第二種為貧困而學習，這種可說是缺乏型，是一種彌補匱乏
的，其心理態勢則希望由匱乏轉變到擁有，因其極度匱乏，乃用
自身之生命事業透過學習一種非本身性別的東西，希冀獲致為擁
有的一種行為與方式。張派創始人張君秋，即因家貧而寫入師
門，因其有強烈的需求，加上他的天賦與努力，才能創造出流派
得以承傳。

　　第三種為票友，這可說是點綴型的，是為了興趣，並不因其
而改變本身之條件及一切，屬於愛好所自然產生的活動。通常是
心智各方面都成熟之後才做出的舉動。現今許多乾旦愛好者，不
乏教授、名流等，身分地位不同一般。

在心態層面上還有種屬於回歸型的，因為隱藏的性別錯置，而不由自主的走入這個行業中，在舞台上回歸他心種所嚮往的性別。在他來看這是理所當然，但在一般社會大眾的眼光中，則認為是一種病態的行為。

而這些因身分所產生的不同心態在置換本性的過程中究竟產生了怎樣的影響，由世家承襲及為貧窮而學習旦行來說，都是不得不做的行為，且因戲曲得自幼學習才能有良好的成效，而原本活潑的兒童對男女性別的差異並不強烈，如在其身心未獲得充分的發展與理解前，刻意加諸異性的思想與行為於其身，是否造成兒童心理的負擔並產生性別認同的困擾。小說《霸王別姬》中，有這樣的描寫：

> 「師父挑了我做旦，你做生。那是說，我倆是一男一女……」
> 「是啊，那一齣齣的戲文，不都是一男一女在演嗎？」
> 「但我也是男的。」
> 「誰教你長的俊？」[2]

小說中身為男性的小豆子，在命運的安排下，不得不走向潛越性別的道路。雖然他認同了自身的性別，但對於師父的要求還是會產生疑惑。在改編為電影霸王別姬後更加強了敘述其心態轉換的過程，其中非常清楚的演到：

小豆子慢條斯理，輕聲細語唸到，「小尼姑年芳二八，正青春被師父削去了頭髮，我本是男兒郎，又不是女嬌娥……」聽到此處，小石頭抄起師父手中的煙袋桿，直往小豆子的嘴裡攪，

[2]　李碧華《霸王別姬》（台北：皇冠出版社，1994），頁 45。

「我讓你錯」小石頭喊道。攪的小豆子滿嘴煙灰，鮮血從嘴角流出。不一會兒，小豆子定了定神，心中若有所思，重新唸到「小尼姑年芳二八，正青春被師父削去了頭髮，我本是（略停頓）……女嬌娥，又不是男兒郎，為何腰繫絲絛身穿直綴……」

從以上劇情中我們可發現，當他心理真正的能轉換至女性並認同女性角色的同時，才更能融入角色之中而不會產生排斥的情形。也不會因別人的眼光而有所退卻。因為在乾旦演員共同的經驗中，最難以接受的還是社會偏見的目光。

由於男旦演員長期模仿女性，在生活中難免有些影響，在動作中常不經意的表露出來，心理上或許有些異於常人的地方，但也不是每個男旦都如此。

溫如華說：

> 由於思想觀念等原因，人們對男演員唱旦角始終不太理解，甚至有一些人將演員的舞台表演與現實生活等同起來，認為男旦生活中也是脂粉氣過重，我認為一名出色的演員完全可以區分藝術與生活。（訪談2001）

梅葆玖則認為觀眾對於乾旦與坤生是有看法上的差別：

> 女演員演花臉老生，我們現在都似乎習以為常，而男孩子演女角，大家不僅都覺得十分罕見，而且如果真遇到位，我們會不會私底下又要猜疑，這人天天塗脂抹粉哼哼唧唧、一舉一動扭扭捏捏，是不是……（訪談2001）

但有些乾旦票友中，的確有個別人在生活中舉止舞台化，讓人很難接受，這也造成了人們對男旦的種種誤解，使他們生活及工作中要承受來自社會各方面的壓力。宋長榮也不否認台上女角

演多了，生活上不自覺的流露出一些痕跡。他說「在生人面前還控制的好一些，跟熟人在一起，一不注意就會流露出來了。所以我在家裡最留神，得要像個老太爺才行。」由於乾旦身分的特殊性，一舉一動都會招受人的非議，因此身為一個這樣的演員，除了台上的演出之外，台底下還得時時刻刻的注意別人的目光，注意自己的態度是否適當，心理的調適真是艱辛萬分。

看看現在、想想過去，在中國男性社會當道的今天，在自由社會的禮教制度下還會發生這種，認為喜好男扮女裝是心態調整上有問題的想法，更何況是舊社會時期的中國。對於以前這些反串者所遭受到的壓力，絕對不是現在的我們所能想像的。

（二）目的與導向

當這種男扮女裝在舞台表演的現象被社會接納之後，希望能藉此達到他心中所想之目的的人就會前仆後繼的投入此項行業中，就筆者目前接觸許多反串表演工作者大體可歸納為下列四種心態：

1. 本身喜好藝術表演，或為顛覆傳統，希望藉由此特殊形式之表演藝術能出人頭地（為名）。
2. 認為此行業有機可乘，希望藉由反串表演的稀有性來賺取酬勞，獲得比一般性工作高的收入（為利）。
3. 本身喜好裝扮為女性或心態上偏向女性，在一般社會道德的狀態之下無法順利達成，因此藉由此管道名正言順的在台上扮演女性以滿足個人內心的慾望（為慾望）。
4. 也有當成一種藝術工作在從事這行的，認為乾旦表演是中國文化的精髓，是藝術的高層次表現而願意投身其中（為興趣）。

　　第一種為「名」付出一切的演員。由於某些男性演員，因衡量自身的條件在藝界不容易出頭，因此運用自身某些適合反串演出的優勢（如假音柔細或身材嬌小或相貌俊秀），倒能在此行業中一爭短長，且由於此行業競爭者稀少較為容易出人頭地，有利於在名聲的爭取中獲得領先的地位。但經過長期投入此項工作後，心態上的改變是必然的，潛移默化中其行為舉止肯定會受到影響，這或許是他始料未及的部分。

　　第二種為「利」投入乾旦行列的情形也不少見。有位反串演員說「……以工資來說吧，當時毛澤東掙四百五十塊，周恩來掙三百塊錢，可梅蘭芳一個月掙兩千多塊錢，是毛主席的好幾倍，當然他名聲也特別高……我愛人也鼓勵我，說我條件合適……」。台灣報紙也曾報導反串秀一線演員月入十數萬元，經由報紙的強力渲染而投入者不計其數。但筆者觀察，以此心態在從事此行業的人，往往不能在其中佔有重要的地位，因其心態出發點的前提不同於本身喜好這樣的表演方式，無法達到高深的藝術境界所導致。

　　第三種為滿足「自身慾望」的演員也不乏其人。某些反串工作者有著心理的認同問題，學術上認為是易性裝扮癖，希望能在舞台上假借女性的形體以滿足自身心理的需求。筆者認為此類型演員由於能從心態上，獲得真實的滿足，因此在這方面投入的心力往往是最多的，而也頗能得到相對的實質利益。著名戲劇學者歐陽予倩對於扮演女子的愛好就時常顯露出來：

> 我最喜歡做那種穿著長裙上台階的姿勢，在這個劇裡（指1908年演出熱血的女主角時）卻沒有輪著，一直等到上海新舞台演出《拿破崙趣史》的時候才達目的。[3]

[3]　歐陽予倩《自我演劇以來》（北京：中國戲劇出版社，1959）。

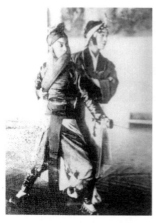

▲歐陽予倩《打漁殺家》劇照　　▲《家庭恩怨記》劇照

　　而歐陽予倩是否藉由新劇而達到其自身慾望的滿足，筆者不敢妄下斷言，但之後新劇的反串演出也遭到淘汰，因此歐陽予倩最後只能回歸傳統戲曲的舞台，並以乾旦的姿態參與演出，曾多次自編自演多齣「紅樓夢」相關劇作，並獲得觀眾的肯定，與梅蘭芳並稱「南歐北梅」。

　　對於喜好扮演西方女子的李叔同，歐陽予倩則說：

> 他很注意動作和姿態，他有好些頭套和衣服，常常一個人在房裡打扮起來照鏡子，自己當模特兒供自己研究，根據所得設法到台上演出。[4]

　　歐陽予倩並追憶李叔同在日本從事新劇活動時，不僅偏好扮演女人，同時為了能夠經常在舞台上演出男女浪漫的情節，他還特別訓練一名從廣州來的小提琴手，並極力想讓那少年成為一個小生演員以便和他配戲。

4　同註27。

　　戲劇學者周慧玲在其著作中曾評論到，「雖然李叔同有可能藉戲劇的方式探索他對同性關係的幻想，但他卻並不曾跨越幻想的層面」，又說到「反串表演中外皆有，但他所隱含的意義會因為歷史文化的不同而相異。」[5]

▲李叔同《茶花女》劇照

　　無論李叔同是否藉演戲達成其心中的慾望，這都無損於他作為中國當代著名文人的重要地位，以及對於人文、宗教及藝術方面的偉大貢獻。[6]

　　第四種為興趣而投入的，在票友中時時可見，因為自身對於藝術的追求，加上一般性票友文化素養高，多少有經濟的能力，當他尋求得自身的興趣後，便義無反顧的學習，且多以清唱自娛為主，並不願躋身於職業演員行列，偶作義務性的演出，但多保持超然的心理狀態。如前述台灣之王振祖先生甚至創辦戲校，培養科班學生。香港之包幼蝶先生亦為此類乾旦名票。他們也都能從興趣中找到自我的滿足。

　　筆者認為乾旦演員雖有不同之身分，也有不同之心態，但其中最重要的一點是，這幾種不同之心態會在不同的身分及環境中，有不同比例的顯現，是相互交叉共容的，這絕不是能孑然劃分的。

[5]　周慧玲〈女演員、寫實主義、新女性論述〉《戲劇藝術》（上海：戲劇藝術社，2000）。

[6]　李叔同，中國著名文人。早年曾留學日本，後拋棄紅塵出家法號「弘一大師」，對中國文學及音樂方面頗有建樹。

早些年代有些乾旦演員想要在台上獲得觀眾的青睞，甚至不惜改變其心性以期在演出中獲得良好效果也是有的。紀昀《閱微草堂筆記》：

> 吾曹以其身為女，必並化其心為女。而後柔情媚態，見者意消。如男心一線猶存，則必有一線不似女，焉能爭峨眉曼睩之寵哉。若夫登場演劇，為貞女則正其心，雖笑謔亦不失其貞。為淫女則蕩其心，雖莊坐亦不掩其淫。為貴女則尊重其心，雖微服而貴氣存。為賤女則欲抑其心，雖盛妝而賤態在。為賢女則柔婉其心，雖怒甚無遽色。為悍女則拗戾其心，雖理詘無巽詞。其他喜怒哀樂，恩怨愛憎，一一設身處地，不以為戲而以為真，人視之竟如真矣。他人行女事而不能存女心，做種種女狀而不能有種種女心，此我所以獨擅場也。

這樣的為了舞台上效果的呈現或為了達到其心理目的所做的犧牲不可說是不大，其心態上，經由男性轉變成為舞台上的女性心理過程，是十分複雜的，這不只影響了他個人自身心理的方面，也影響到他的生活，他的家人及環境，這種男女不分的狀態也是當時社會上排斥乾旦的某些原因之一。

三、表演者之意識活動

（一）「人格面具」

榮格所謂的「人格面具」如今已被心理學廣泛的運用，他所呈現出外在的人，是符合社會條件要求的角色，而非真正的人，

是為了某種目的，而採用的心理建構，是為了適應社會所產生的。這與其內心的阿尼瑪阿尼姆斯正好相反，人格面具必須扮演保護主體的角色，仲介於內在與外在之間，自我內心是不會改變的，但人格面具則會隨著自我對於外在環境的感知而有所修正，是達到適應外在的條件，雖然某些女性的人格面具比較男性化，有些男性則比較女性化，但是這並沒有改變他們生理意義上的男女性別。榮格的人格面具在乾旦演員來說可從這種角度觀察之，「乾旦」，本身即為特異的角色，是一種符號的面具，某些乾旦演員藉由這個為眾人承認並為社會接受的人格面具，來回歸他的原始本性，是在乾旦演員正常男性的外表下隱藏的真實心態，並藉由人格面具以逃避外界道德的眼光。

（二）「潛意識」與「無意識」

　　心理學家佛洛伊德則認為，人格是由本我、自我與超我三部分所構成，本我是指最原始的與生俱來的潛意識的結構部份；自我指人格中的意識結構部分，超我指人格中最文明、最道德的部分，代表良心與自我理想；三者平衡就會實現人格的正常發展，三者失調就會導致性格異常的結果。潛意識在欣賞藝術活動表演中同樣存在，他同樣是某些人欣賞表演的潛在動力，是欣賞興趣形成的一種內在原因，從許多的欣賞現象中我們可發覺，藝術家將自身之不滿藉由藝術作品而呈現出來，同理，某些反串表演者也能藉由舞台上的表現，將本我中潛意識對女性形象的愛好，透過虛幻的表演而達到慾求方面的滿足，以圖閃避自我的意識及超我道德的檢驗。

　　佛氏的主張認為藝術的產生都源於欲求的不滿，且多偏向性愉悅的本能，而他的學生榮格卻發展出潛意識的另一層面：

　　人類心靈最深層榮格稱之為「集體無意識」，並認為他的內
容綜合了普遍存在的模式與力量，分別稱為原型與本能。個
體化是個人長期在心靈的弔詭中，有意識努力的結果。但是
本能與原型卻是我們每個人的自然稟賦，所有人的稟賦都是
平等的，每個人不論貧富、膚色、古今、都擁有他們，這個
永恆的主題是容格對人類心靈理解的基本特色。[7]

　　是否正因為這種原型基因的存在，使某些阿尼瑪強烈而又未
能及時適當抒發的男性，產生了心理的變化，藉由某些行為以補
償心理方面的不足。欲求的不滿通常不會明顯的顯示出，且大多
數都能藉由心理控制轉換到正面的性質，將原本在大眾觀念中屬
於女性的行業如：美容師、美髮師、造型設計師、服裝設計師、
廚師等，藉由男性心中的阿尼瑪而發展到極致，創造出廣闊的天
空。另一些不能轉換的個人陰影部分正尋求宣洩的出路，而易性
裝扮正提供了適當的管道，給予他們適切的抒展空間。

　　邁入二十一世紀的今天，對於心理病態的界定早已不是問
題，對社會的限制也完全不一樣，心理學成為一種新興的熱門學
科，相關的研究報告也層出不窮，很多的研究報告對於性別心裡
有著詳盡的描述，在此不再贅述。至於個人心態部分筆者認為在
反串的舞台上，你看的是他表演方面的才能，看的是所扮演的人
物，至於台下的私生活，就是另外一回事了。喜歡他就多捧場，
不喜歡他就不接觸。現在的社會對於哪位著名的演員有心理的另
一種傾向，眾說紛紜；但這是永遠沒個準確答案的，與其研究這
些找不到解答的問題，還不如專注在他的表演風格上作鑑賞來的

7　Murray Stein 著，朱侃如譯《榮格心靈地圖》（台北：立緒出版，1999），
　頁 110。

實際。因為通過觀眾的取捨以尋求獨立存在的生存空間才是反串表演者的真正目的。

第二節　觀賞者的思想

對於任何一種表演來說，觀眾都是重要的，沒有觀眾的表演可說是不具任何意義。新時代表演藝術的定義非常廣闊，可以沒有劇本，可以沒有舞台，甚至可以沒有演員（以布偶傀儡等替代），但是卻都不能沒有觀眾。在以反串為主要形式的表演當中，觀眾是以何種心態來對待呢？又是甚麼因素讓他們願意進入劇場的呢？他們又希望能從觀賞當中得到怎樣的目的呢？這些都是這裡研究的重點。蘇聯的戲劇大師斯坦尼斯拉夫斯基CTAHИIIAHCKUU（1863～1938）曾說：

> 戲劇是在精神上影響與之進行交流的觀眾的強大力量，戲劇的使命是表現人的精神生活，他可以發展和提高審美感……一般說教或演講的枯燥乏味的形式是不受歡迎的，因為群眾是不喜歡聽人教訓的，他們對演戲和娛樂的喜愛是沒有限度的，所以那麼喜歡到劇院去娛樂，而在那裡他們會非常容易地深刻體會到詩人和演員的情感。[8]

由史坦尼斯拉夫斯基的言談中，我們可以瞭解觀眾到劇場是有其目的性的，而戲劇是必須在同一時間、同一空間同時給許多來自不同年齡、不同性別、不同教育程度的大多數觀眾欣賞的，戲劇是必須與群眾合作而完成的藝術，因此瞭解觀眾的心理對藝

[8]　斯坦尼斯拉夫斯基〈戲劇〉《斯坦尼斯拉夫斯基論文演講書信集》（中國電影出版，1981），頁440。

術家來說是非常重要的。觀眾並不是一種偶然的集合，而是有種共同的心理為共同的目的所聚集的。他呈現出一種新的性質，和團體中個人的性質不同，他們的意識與人格都消滅於無形，取而代之的是一種集合的心靈，這樣的集合心靈雖然是暫時的，卻產生很明顯的特性，可稱之為「群眾意識」。他們的思想感情等個人意識消失於群眾意識之中，並為基本情緒所掌控，缺乏理性與易受感染，這裡我們先從觀眾觀賞反串表演的動機來說。

一、觀眾的好奇心理

在眾多的娛樂活動中要有別於他人，突顯自身不同於一般之特殊處，是吸引觀眾的不二法門，因為追求新奇是人類的基本天性，正因為這樣的天性使得人們對新鮮的事務起著探索的心理，並從中獲得心靈上的滿足。從神經心理學的角度來看，當一個人的神經系統長期接受同一類型的刺激，就會進入抑制狀態，產生麻木的情形。為了擺脫這種狀態，神經系統就會尋求新的刺激，喚醒興奮的感覺。因此觀眾喜好新奇的事物，愈新愈奇愈特殊而異於常人，觀眾則愈愛看，在故事上如此，在角色扮演上亦如是，演正常人不稀奇，演非正常人才顯現出演員扮演的能力。而反串演出則對應了觀眾喜好新鮮的胃口，有別於一般演出的男演男、女演女，正如某些團體藉由反串表演達到獨樹一格的商業目的，而且在某些戲曲劇種中越是反串的角色，愈能受到觀眾的歡迎，如越劇、歌仔戲的女小生（茅威濤、孫翠鳳）還有黃梅調的反串（凌波），這都是因為這些劇種的屬性與腔調使然，而才子佳人的故事要藉由略具脂粉味的小生來表現較適當，男小生表現起來會給人娘娘腔的感受，反之運用女小生倒能給人溫文儒雅的

感覺。除卻以劇種為依歸的反串形式外，也有些憑自己的技藝與男性演員在舞台上崢嶸，而嶄露頭角的女性反串演員，如河北梆子的武生裴豔玲、崑曲小生岳美緹、京劇花臉王海波等。而中國戲曲僅有的乾旦們更是觀眾歡迎的對象，因為稀有，因為碩果僅存，所以更能獲致觀眾的喜愛。

觀眾不只愛看舞台上的反串，對於台下卸妝之後的本來面目更是充滿了好奇，男性旦角舞台上所產生的嬌媚不知台下行為舉止如何，台上扮得這麼漂亮，下了台卸了妝之後會不會差別很大，觀眾都是充滿好奇與期待的。

觀眾心理是很奇妙的，審美的標準會因不知其表演者為反串而發現許多缺點，一但獲知其為反串則缺點轉化成為優點，這話如何解釋呢？在反串表演活動中，當觀眾不知其為反串表演之時，所給予的評價是一般性的標準，例如觀眾不知其為男性反串女角之時，或許會認為這個旦角的嗓音怎麼不太一樣，甚至認為，楊淑蕊（張君秋的女弟子），唱的比張君秋還好聽，扮得比張君秋更漂亮等。但當他得知這張君秋是反串演員演出之時，便會用一種不同的評斷標準來審視這樣的演出，用適合男生反串旦角的審美態度來完成它的欣賞。這都是觀眾心理上由於認知的不同所做的審美變化。通常來說是會給予較特殊的標準而不同於一般正常性質的評斷。觀眾會認為，以這樣的表現來說或許比不上不是反串的一般性演員（如女花臉、女老生再優秀終究比不過最優秀的男花臉、男老生），但這是先天條件上的差異，在經過反串的學習與實踐後，他們的表現也能讓觀眾感受到他們的天賦條件和努力，（在女老生女花臉中算不錯的），而給予由衷的讚美及喝采的掌聲。

二、觀眾的替代心理

　　世界著名心理學家佛洛德認為「由於受到超我的限制，人的本能常常被壓抑著，這些被壓抑的本能於是通過其他的捷徑得到滿足，藝術就是被壓抑的本能得到轉移性滿足的主要途徑。人們在觀賞之時所以能得到快感，原因就是在觀賞活動中人的基本本能得到了轉移性的滿足。」

　　力普斯Lipps（1851～1914）的「移情說」（Einfuhrung）正可以解釋這種對於觀眾心理的主觀審美活動。移情作用本是個心理學概念，指人的知覺具有一種外射作用，將本來屬於主體的感覺，情感等外射到對象身上，使之成為對象的屬性。在這裡可引申為：觀眾設身處地的站在表演者的地位，將主觀的情感轉移到對象身上，在被這種彷彿有情感的對象所打動。正如利普斯所言「審美的欣賞並非對於一個對象的欣賞，而是一個對於自我的欣賞，它是一種位於人自己身上的直接的價值感覺，而不是一種涉及對象的感覺。」

　　中國著名美學家朱光潛對於美感卻有不同的看法，他認為戲劇中的審美者（觀眾）可分為兩類，一為分享者，一為旁觀者。分享者觀賞事物必定會起移情作用，把自身放置在對象當中，並設身處地的分享它的活動與生命，旁觀著則不起移情作用，清楚體認物與我之間的關係，靜觀其形象以發覺美。分享者因身處其中，因此得到的快感是最多的，但這種快感往往不是美感，因為他們不能把藝術當作藝術看，藝術和他們實際之間沒有距離，真正能欣賞戲的人大多是冷靜的旁觀者，看一齣戲與看一幅畫一

樣，能總觀全局細查各部，衡量各部的關係，分析人物的情理，以求達到藝術審美的境界。

但在欣賞反串表演的過程當中，移情作用確實能使觀賞者獲得多數的滿足，因為除了藉由表演形式與故事內容使觀眾產生愉快的思想外，女性觀眾藉由替代作用投身於乾旦表演中獲得一種補償作用。將台上婀娜多姿的女性型態化作自身虛擬的感受，觀看舞台上最美好的女性，卻是由男性來扮演，身為女性觀眾更能產生代換的作用，感同身受。但又產生一絲絲快慰的感覺；因為表演者是男性藉由表演達到其目的，我身為女性，要想達到目的豈不是更容易的，因此產生這種舞台上的一切再美好終究不是真的。乾旦演員要藉由男性反串的表演產生幻覺達到其故事的表演，女性觀眾卻是不需要跨越性別即可輕易達成的，這種有時疏離觀察角色有時又替代角色的多重心理，能帶給觀賞者快慰的優越感受，從而獲得心靈的滿足。

而男性觀眾則將台上的反串演員當作是女性形象的替代品，從而欣賞他們所表演出來的一切。移情作用在此發揮了重要的功能，他們從反串女角的身上獲取了賞心悅目的替代表演，有時甚至將男性觀眾移入舞台上的男演員身上，而與反串女角進行一場心靈的交流與對話。常有人嘲笑他們沉醉於台上假戲真做的情景，就像是做了「精神上的嫖客」一般，並由此獲得身心的快感與滿足。

三、觀眾的朋黨心理

在戲劇觀眾裡，群眾較個人更容易形成朋黨，一群相同愛好的人自發性的集結在一起，形成一股勢力，將對於喜愛的演員或

劇團的狂熱轉化作支持的力量。猶如當今之「歌友會」、「影友會」等組織。這些組織正是藉由群眾喜好結黨結社的心態發展而來，自覺結合了多數的人並置身於其中，能壯大聲勢，達到某種膨脹自我、團結力量大的效果。正如當今人們會將自身意識放置在某種歸屬範圍之中，劃分所屬類型並由團體中獲得安全感（如勞工團體、商業團體等不同種類與界定），脫離一人單打獨鬥的情形，這種組織的設立也會造成社會一股模仿的旋風。

如四大名旦時期支持荀慧生的人組成「白社」，愛好梅蘭芳的人組成「梅黨」。程硯秋、尚小雲亦有其支持的群眾，他們不只是給予支持及鼓勵，甚至發起活動造成風潮，有的甚至介入演員的生活之中，有的也對演員本身的進步，產生了正面的影響。荀慧生說：

> 「白社」，是一個以我的藝名命名的觀眾團體，不但有中國大學的大學生，還有著名國畫家胡佩衡、於非闇等許多社會名流，他們在北京的西單的皮庫胡同設有「白社公寓」。平時，他們不但到劇場看我的演出，義務為我捧場，在各報刊為我撰寫戲曲評介文章，還在皮庫胡同的白社輔導我讀書識字、閱讀劇本、幫助我分析劇情和人物。

> 當我學習皮黃，遇到師父阻攔的時候，他們出面找師父談判解決我學習皮黃的問題。當我嗓音變聲時，他們又出面要求師父讓我修養，不要累壞了我的嗓音，當我出師遇到師傅無理糾纏的時候，他們又找師父說明我必須按時出師的道理。當我經李際良先生斡旋後法庭判決我出師的時候，他們又在各報刊祝賀我獲得自由，他們的真誠愛護和

熱情無私的幫助，對我後來藝術上的成長是至為重要的，
所以我永遠也忘不了白社的好朋友。[9]

不止荀慧生的「白社」如此，梅蘭芳的「梅黨」也對他的技
藝，甚至他個人藝術走向的發展多有幫助，如齊如山與梅蘭芳在舞
台劇藝上結緣，並對於梅派的新劇作有了重大的貢獻，計畫出國巡
演更加深了梅在國際上的名聲與地位，梅蘭芳對於梅黨也說：

> 從前教戲的，只教唱、念、作、打，從來沒有聽說過解釋
> 詞意的一回事，學戲的，也只是老師怎麼教我就怎麼唱，
> 好比豬八戒吃人蔘果，吃上去也不曉得吃的是什麼滋味。
> 我看出這一個重要的關鍵，是先要懂得曲文的意思，但是
> 憑我在文字上這一點淺薄的基礎，是不夠瞭解它的。這個
> 地方我又要感謝我的幾位老朋友了。我一生在藝術方面的
> 進展，得到外界朋友這種幫助的地方實在多的數不清。[10]

由這種朋黨的心態還
產生出一種同儕之間的盲
從效應，也可稱之為從眾
心理，所謂從眾是指「在
實際存在或想像存在的群
體壓力下，個人改變自己
的態度放棄自己原先的意
見，而產生和大多數人一

▲梅蘭芳（右三）與「梅黨」

[9]　荀慧生口述和寶堂整理《荀慧生》（瀋陽：遼寧美術出版社，1999），
　　頁 59。
[10]　梅蘭芳口述《舞台生活四十年》（台北：里仁出版社，1979）。

致的行為。」[11]當大家所屬團體都津津樂道某一共同的話題之時，如果你無法融入其中即有一種被排擠在外的感受。正因個人對群體如社會輿論等的壓力產生不安，為追求心理的平衡就隨波逐流，消融於群體之中以求取安全感。因此當社會上的多數人共同參與某一社會現象的時候，許多為避免遭受排擠的人們也附庸風雅的一同加入、共襄盛舉，追逐流行的風潮與熱門的話題。從欣賞藝術方面來說從眾心理是非常明顯的。但也有由於個人欣賞判斷能力較差，缺乏主見、而願以別人的意見為自己的意見，人云亦云的。這都是群眾盲從的心態寫照。這在當時京劇走紅之時現象特別明顯，上至公卿貴人下至販夫走卒，無一不以欣賞戲曲、談論戲曲為流行。劃分歸屬、劃分黨派，各為其主這就造成捧角現象的風行。再加上某些黨、社的推波助瀾，這也造就了戲曲鼎盛時期乾旦掛帥的普遍狀態。

四、觀眾的道德心理

　　觀眾心中一把尺，對於所觀賞的對象，無論是其表演、或個人形象生活，都得通過觀眾道德眼光的考驗，合於社會道德方面的比較沒問題，光明正大且名正言順。但不合於道德的部分，觀眾就當真不欣賞了嗎？其實道德或輿論與觀賞的慾望是成正比的，越是不道德的部分越是輿論大加撻伐的，觀眾越想看，只是運用的是暗地的方法，這既滿足了自身的偷窺慾望，在道德的層面上又可脫離違背倫常的觀念束縛。心理學分析越是被禁止的作品觀眾越有興趣，因為沒被禁止，觀眾可選擇看或不看，一旦被

[11]　孔令智等《社會心理學新編》（遼寧：人民出版社，1987）。

禁止反倒顯示出神秘的地方，觀眾就更想知道被禁止的原因，而想盡辦法一睹為快。而越是被批評的作品則越吃香，因為藉由各面的批評炒熱了他的知名度，名聲越大，公眾的好奇心越強烈，越想瞭解其真面目。而越有爭議的作品越走俏，爭議性常是在法律或道德尺度的拿捏上有問題，常有著正反兩極化的批評意見，因此許多的反串表演即游離於這種道德尺度的邊緣，常在道德與不道德間產生話題，使觀眾常不由自主的被吸引，這也難怪大眾對於反串演出多抱持著存疑的態度，但這也是男旦表演尺度不同於女性扮演者的特殊之處。如當時上海的乾旦小楊月樓為吸引觀眾，抬出了新劇目「封神榜」，他飾演的妲己不僅將其狐媚之氣刻畫的入木三分，甚至在出浴一場戲，僅穿紅肚兜，盡露其白嫩之體，妖冶之態畢現。甚至有人說這是戲曲舞台上脫衣熱之濫觴。但當時上海天蟾舞台卻仍是觀者如潮，老闆也藉此發了財，小楊月樓更得到了「活妲己」的美稱。

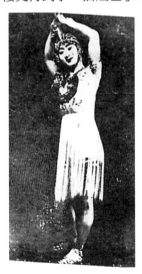

▲小楊月樓妲己劇照

▲時裝戲劇照

　　反觀現今乾旦的表演反倒毫無逾越社會尺度的部分，不知是社會道德的標準寬鬆了，還是乾旦向道德尺度極限的挑戰退化了。筆者認為或可這麼說，由於當今戲曲的走向是以藝術的審美為第一要件，乾旦的表演多以強調美感的實踐為原則，以技藝的表現為優先。這不同於當時遊走尺度邊緣，藉以挑戰社會道德標準及輿論，來作為吸引觀眾為主要目的的手法。也因此產生了這樣不同的表現方式。

　　再一方面來說，現今留存之乾旦多為北京派京劇所遺留下來的產物，目前所能看到在舞台上的表演，也多是北方正統乾旦流派的演出模式。南方海派的乾旦自小楊月樓之後，即再未出現過，這或可說是上海的演藝環境變化較大，也可說是南方觀眾選擇欣賞坤旦後產生的結果（宋長榮所屬的江蘇淮陰京劇團還是以傳統京派演出方式為主）。而上海更喜愛以當地方言吳儂軟語所發展出的越劇、滬劇、淮劇與錫劇。而這些南方的軟性劇種的聲腔及表演方式並不適宜乾旦既有的表現模式，因此南方各劇種俱都少有男性旦角的扮演者，這或是劇種的屬性使然，更或許是反串表演者在社會多元競爭的影響下所做出的決定。

第三節　同行間的學習

　　觀眾的層面非常廣闊，有一般性的觀眾，也有對戲曲非常熟悉的鑑賞家、批評家，更有戲曲同行來做觀摩學習或比較的，這些本身從事表演的演員變做觀眾之後，是以怎樣的眼光及心態看待舞台上的表演者呢，我們試著從不同的出身探求其真實的心態。

一、相同宗派的觀摩

　　在京劇的鼎盛時期，流派藝術大為風行，投身入流派宗師的門下學習，常能獲致事半功倍的成效，如張君秋雖寫給李淩楓為徒，但李卻為王瑤卿的門生，在承傳上自有一家風格，當李無法找到適當的人選教導張君秋之時，轉求王瑤卿指導，也是無可厚非的。而張君秋也正是藉由王瑤卿的指導使其劇藝大為精進。王瑤卿徒子徒孫眾多，師兄師弟間相互觀摩學習正是使藝術精進的不二法門，有競爭才有進步，而王瑤卿也藉此培養出不同宗派的宗師，四大名旦皆曾受教於他，真可說是旦角流派新生的幕後推手。

　　梨園界拜不同的老師學習多種流派藝術卻是准許的，像梅蘭芳收的第一個徒弟是程硯秋，張君秋也曾受到梅蘭芳、尚小雲的指導。筱派傳人陳永玲除了師承筱翠花外，也向梅蘭芳、荀慧生、尚小雲學習各家各派的經典戲目。這樣融各家藝術於一爐，才能創造出屬於演員的個人風格。

二、不同宗派的偷戲

　　京劇流派眾多，同宗之間能相互學習，但不同流派之間就沒那麼方便了，許多著名演員由於身分特殊，遇到對手推出新戲之際，想一睹風貌也難如願，早期戲班中職業演員是很少觀看別人演戲的，不若今日錄音、錄影之方便觀賞，因為早期有種觀念「教會徒弟，餓死師父」，因此師父常留一手絕活，這使許多演員想學習宗派大師之表演技藝常不得其門而入，如坤旦初出之際，許多女旦想拜師四大名旦學習流派藝術，但這些宗派大師為

了某些原因，不願收女弟子，因此這些坤角只有用「偷戲」的方式來學習。

　　偷戲有幾種方式，一為明著偷，一為暗著偷，早期挑班的主要角色各自在不同的劇場演出，除了戲劇工會（當時即有國劇協會等組織）為義演的聯合性公演邀請名角共襄盛舉外，其餘只有在堂會中才有機會見到眾多名角同台演出。而這些要偷戲的演員如有機會參加堂會的演出，就趁自己演出戲碼的空檔，在後台邊就近觀摩學習，這即為明偷。暗偷則是利用大角兒在劇場演出之時，混身入觀眾群中，以觀眾的姿態直接觀賞名角兒的特殊表演，直接學習名角的技巧的。但這通常為梨園界所禁止，認為是不光彩的。

　　不同宗派不只戲路不同，甚至服裝化妝都各出奇招，因此京派旦角，也常藉著赴南方演戲之便，向海派旦角學習化妝的技巧；梅蘭芳從上海回到北京之後也在眼圈及片子方面採用了上海演員的化妝方法，梅蘭芳說到：

> 有些地方（筆者按指化妝）跟我們不一樣，似乎南方的比較美觀一點。讓我來舉兩個例子，（一）畫眼圈。從前北方的旦角不講究畫黑眼圈，淡淡畫上幾筆就算了事，我看的以上這幾位（筆者按上海名旦）的眼圈，都畫得相當的黑，顯得眼睛格外好看有神。（二）貼片子。最早北方的青衣、閨門旦、花旦片子貼的部位比現在要又高又寬，往往會把臉形貼成方的……可是我看南方旦角的貼法似乎更為好看，我受了他們的影響，……就在眼圈片子方面開始有了新的改革。[12]

12　林明敏等編著《上海舊影老戲班》（台北：上海，人民美術出版社，1999）頁61。

　　這些都是不同宗派的相互學習，但這對整體乾旦的表現卻是有利的。

三、不同劇種的借鑑

　　同劇種不同宗派的學習都如此困難，而跨劇種的學習則可想而知，其實不同劇種間反倒較無直接的利害關係，所能學習的只是些基本表演程式方面的技巧，反倒沒有彼此競爭的疑慮。京劇也常移植地方劇種適合的表演及劇目來豐富其表現，有時反饋一下也是無傷大雅的。如川劇名旦楊友鶴就曾向梅蘭芳請益，學習某些京劇之技巧以改進川劇旦角的表演手法，粵劇名伶紅線女、評劇名旦新鳳霞也曾向京劇男旦藝術家學習。

▲馮子和《拿破崙》劇照

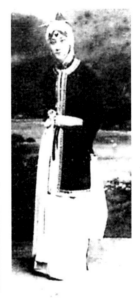

▲《三娘教子》劇照

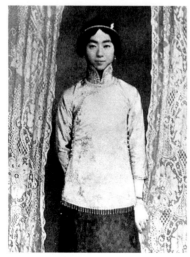

▲梅蘭芳《鄧霞姑》

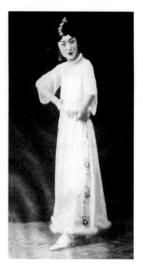

▲尚小雲《摩登伽女》

　　不只相同行當不同劇種間，可相互學習，連不同之行當也都有值得借鏡的地方，中國幅員廣大，地方戲曲眾多，兄弟劇種相互學習，豐富各自之表演手法更能提高中國戲曲的整體表現。

　　因受南方現代戲的影響，梅蘭芳回到北京後也開使嘗試運用時事排演新劇目以吸引觀眾，當時許多的時裝戲所穿著的服裝俱是民國初年流行的裝束（見照），與日常生活的差不多，這在當時北方來說是一種京劇創新的扮相方式，對於觀眾而言更是新奇的，梅蘭芳借鑑這種新的造型而創作出他的時裝新戲目。

第四節　批評者的角度

　　鑑賞包括欣賞與批評兩層面，大多數的觀賞者屬於欣賞的層面，欣賞是屬於用喜愛的、高興的心情來領會對象的，並不突出分析與鑑別之意。欣賞不同於鑑賞。鑑賞是對於藝術活動有了較

深的瞭解後產生的評比的結果，是對事物經過觀察、分析，詮釋
再做價值判斷的活動。但是藝術活動缺少了批評的原動力就會產
生停滯不前的結果，一般的批評包括純粹技藝的批評與道德判斷
的批評兩層面。

　　姚一葦認為，批評就是一種判斷，判斷的價值可分為三類，
一為經濟學的，二為倫理學的，三為美學的。而批評的第一件工
作則是從分析藝術品開始，經由描述、分析、詮釋、判斷而做出
適當的審美評價：

> 所以一個藝術批評家在批評藝術時，實際上是暴露了他自己，
> 將其好惡、趣味、氣度、學養、人格赤裸裸地表露出來，批評
> 別人其實正是顯現自己，批評者在評估自己經驗時，不可避免
> 的帶入了自己的主觀性，沒有任何人能夠例外。[13]

　　因為觀眾或是欣賞者個人的素養、心性、趣味各不相同，而
一個批評家長年累月地接觸藝術，可能看到一般人忽視或看不到
的地方，因此他提出的見解對一般人而言應有其教育性，而這些
教育性也和他的說服力連結在一起。

　　因為價值觀的不同，便形成了不同的批評態度，也影響到所
採取的批評方法。

一、批評視野

　　謝東山在《當代藝術批評的疆界》[14]中曾指出，藝術批評又
可分為宏觀的與微觀的兩種，微觀的是藝術品本身的批評：包含

[13]　姚一葦《藝術批評》（台北：三民書局，1996），頁42。
[14]　謝東山《當代藝術批評的疆界》（台北：帝門藝術教育基金會，1997）。

藝術的形式與內容。而宏觀的則不僅研究這些，還包括藝術品外部的層面，包含社會的及心理的多種層面。

（一）微觀式

乾旦演員的微觀技術面批評是以個人及流派藝術為主體，每個批評者由於自身之愛好與認知不同，因而對於微觀面的批評角度也有不同，對於表現手法更是有著不同側重點的批評，小至眼神、動作，大至唱腔、劇本，如劇作家多以劇本來作評比，對於服裝化妝有特別愛好的批評者都會以其所擅長的部份加以比較。而這些批評家大多以自身所觀賞過的經驗及所擅長的基礎理論作為比較的依據。多數是主觀性的批評方式。當某些觀賞者對於演員的表演超乎其預期的心態時，常不由自主的叫好，而演員獲得了觀眾的反饋，也常發生些不按牌理出牌的情形，常會產生所謂「灑狗血」的情形，這是由於演員獲知觀眾的欣賞重點為何，而更加賣力於表演這些能獲得掌聲的部分，但時常表現的有些過火，觀眾對於這種過火的現象卻無動於衷，因為觀眾多是買票來看戲的，認為「我花了錢就要獲得更多的藝術享受，哪怕是有些過頭的表演，這樣才夠本兒」，這也造成了某些乾旦演員（尤其是花旦的部分），時常因表演過火而被人詬病的地方。

（二）宏觀式

而宏觀層面的批評則牽涉面廣泛，包含行為與道德的多種面向，除了微觀面的部分之外，更包含心理的以及社會的觀察點，因此能成為表演藝術大家的乾旦們，不只技藝沒話說，就是待人接物方面也常被人津津樂道。如梅巧玲的樂善好施，田際雲的行俠仗義，這都是在他的技術之外更添加了生活為人的部分。

內行人出身與表演者相同，常更能體會演員容易迷失的地方，因此對於本行乾旦的缺失，多能一針見血的提出善意的批評，通天教主王瑤卿對於四大名旦時期，報社爭相舉辦票選活動，曾說：

> 舞台上演員的命運都是由觀眾決定的，藝術的進步一半靠他們的批評與鼓勵，一半靠自己的專心研究才能成為好角，這是不能僥倖取巧的。好角有兩種，一種是「成好角」，一種是「當好角」；成好角是打開鑼戲唱起，一直唱到大軸子，他的地位是由觀眾的評價造成的；當好角是自己組班唱大軸，自己想造成好角的地位，這兩種性質不一樣，產生的後果也不同。前面一種是根基穩固，循序漸進，立於不敗之地。後面一種是嘗試性質，如果不能一鳴驚人，那或許就一蹶不振了。[15]

他對於乾旦演員有著很深的期許，認為按部就班的成角兒，要比被人吹捧來的實在，這真可說是真知灼見的論點。

二、批評角度

（一）男性主義觀點

在以男性主義為中心的中國來說，要讓人們心中對於男性扮演女性，打從心理產生贊同是困難的，雖然男女平權喊聲連天，加上女性意識的高漲，但在一般男性的內心還是會覺得難以接受的。

[15] 中國戲劇出版社編輯《王瑤卿藝術評論集》（北京：中國戲劇出版社，1981），頁303。

「大老爺們唱女的我覺得有點賤」（北京的一位年輕觀眾
如是說）[16]

乾旦的發展自有其歷史背景因素的存在，以男性主義的觀點
認為當初戲曲之所以產生乾旦是由於社會政治面的考量，害怕女
性演戲傷風敗俗而禁止女伶所致。今日男女演員地位平等，男演
女的情形應該消失，且由於男性中心思想作祟，認為自古以來只
有女扮男（花木蘭、孟麗君、祝英台），很少男扮女；因為女性
扮演男性是想模仿男性並向男性看齊，而男人扮演女人，除非心
理不健全，要不就是為了直接顛覆以男性為中心的做法。雖也有
人以藝術的角度看待乾旦演出，但仍舊佔少數。而沿海城市年齡
層較輕的男性對於這種以男演女的方式較能接受，這是由於西方
思想的引導，使他們對於這樣的表演較能以客觀的心態看待之。

（二）女性主義觀點

再從女性主義的角度看乾旦，則多認為演員是平等的，男演
女與女演男都是戲曲藝術的常態，沒什麼好大驚小怪的，欣賞及
接受的佔絕大多數。倒是現在的人總認為坤旦比不上乾旦，她們
則認為，這並不是女性旦角比不過男性旦角，只是當時的社會狀
態不允許女性上台，在起跑的位置上差了一節，爾後等女演員取
得不錯的成績正要發展的時候，大陸卻遇上社會主義，全國劇團
收歸國營，從明星制過渡到了團體制，這影響了演員創新的積極
性，並在經濟上受到了改變，等到改革開放時期，戲曲藝術卻漸
行沒落，因此新一代的旦角在藝術成就上當然無法超越京劇興盛
時期頂峰的四大名旦時代。但坤旦卻也在乾旦的基礎上，創造了

[16] 引自〈也論男旦〉中華戲曲網。

屬於她們自己的天空。如梅蘭芳的女弟子杜近芳在戲曲改革的基礎上編演了許多適合女旦演出的新劇目如《謝瑤環》、《白蛇傳》、《柳蔭記》甚至現代京劇《白毛女》等，這些以整體戲劇為中心的演出原則，大大的改變了男旦以演員為中心的傳統演出方式。

　　以上從演員自身的心態到觀賞者的心態中，我們可瞭解表演與觀賞的互動情形對於演出來說是多麼重要的，雖然演員各有不同之目的導向，但觀眾的眼光則多是以其舞台上的表現為依歸，因此無論表演者真實心態如何，在表演藝術中僅能作為心理層面的參考，最重要的還是表演本身，下章中將對乾旦表演的「美」作一明確的研究。

第四章　乾旦表演美學觀

黑格爾Hegel（1770～1831）曾說：「美是理念的感性顯現[1]」。

儘管每個民族在不同的時代對於美的認知有不同的差異，但對美的追求是人類的共同行為。也都把審美看做是一種人的先天能力，不是為了某種外在的目的，而是出於自身的本能需求。

表演藝術則是人類社會的精神產品，藝術產生於社會並作用於社會。雖然男扮女裝的表演活動在現代社會中時時可見，但以戲劇為仲介模式的舞台演出，除卻西方戲劇特殊之劇目以「扮裝」表現其藝術特色外，也有以男扮女裝為其表現手段之一。但這與以男演女為戲劇常態角色之串演，有絕大之不同。劇作家為創造出不同情境的劇情內容，所引申出之扮裝樂趣如黃哲倫之《蝴蝶君》、Harvey Fierstein之《火炬三部曲》。或劇團製作出刻意顛覆傳統戲劇演出角色的方式，如台灣紅伶金粉劇團演出的《利西翠姐》由男演員飾演女角，戲班子劇團將惹內的《女僕》改編為《查某嫺》等，均有其創作意圖與製作目的的考量。但其男性演員並不以扮演女性角色為常態，僅作為配合劇情需求偶一為之。

[1]　黑格爾著，朱光潛譯《美學》（北京：商務印書館，1979）。

　　綜觀常態性的反串戲劇演出，定有其歷史與社會的影響層面，現存的中國戲曲雖有幾百年的歷史，但其演出方式，卻不斷的隨著社會而有所變化，雖然目前反串演員漸少，但其反串表演美學，仍為此類藝術表演之重要精神象徵。

　　反串表演歷經數百年社會變化而留存至今，定有其美學及藝術的價值。此章中將對中國傳統之乾旦表演美學作一解剖分析。從美學的角度替反串實踐提供理論依據。乾旦表演之美學範圍個人將之分為審美體驗、審美思維、審美結構、審美方式等幾部分。先由觀賞者的審美主體客觀地審視反串美學之特徵與鑑賞，再運用表演者的主觀美學經驗論述其反串美學之實踐與方法，第三部份則藉由批評者來探討反串表演美學的價值觀。企圖強調理論與實踐的統一及完整性。

第一節　審美本質與特徵

　　哲學的三個基本活動為知、情、意，而美是掌管「情」的部分。不同之文化背景定有其不同之哲學系統，也會產生不同的知、情、意。美學是文化系統的展現，而中國美學是直觀的，是整體的，以形上思維的「道」為中心，這與西方以「藝」為中心的美是不同的。中國美學的美是模糊的，為境界的展現，是心靈與意會的最高技術，但不在技術本身，而是精神的體會。

　　中國著名美學家宗白華先生對於美學的研究對象提出了他的看法：

　　　　美學的研究雖然應當以整個的美的世界為對象，包含著宇
　　　　宙美、人生美與藝術美，但向來的美學總傾向以藝術美為

出發點，甚至以為是唯一研究的對象。因為藝術的創造是人類有意識地實現他的美的理想，我們也就從藝術中認識到各時代、各民族心目中之所謂美。[2]

　　美在藝術作品中呈現，因此我們研究乾旦的表演美學，就得先瞭解戲曲的基本審美特徵，這包括了程式、行當與流派間的關係。

一、審美特徵

（一）程式

　　中國戲曲以歌舞表演故事的特殊規範模式，戲曲表演的唱念作打均有其特定方式，這是中國戲曲表演組織的基本單位，是一種被系統化的技術格式，因此掌握了基本的表演程式就掌握了戲曲表演的絕大部分。

　　程式性為戲曲重要的一部分，而戲曲中旦角的基本程式大多發展自乾旦表演者，是經過他們經年累月的經驗，對於女性生活模仿的再現，並提煉出一套在舞台上呈現模擬女性美的一種方法與手段。對乾旦表演者來說，學習程式以表演女性是不可或缺的。不只表演程式，甚至是服裝程式、音樂程式、劇本程式都經過乾旦們的淬煉以完成今日的局面。

　　以服裝化妝的程式來說，早期的乾旦妝扮只是與男性角色做了些許的差別，穿著女性的服裝，頭髮用黑布包起來，再裝上一個假髻就算了事。化妝也是輕描上幾筆；到了魏長生時期，他不斷的改進，改梳水頭、貼片子、加強化妝，盡量模仿女性的造

[2]　宗白華《美學散步》（上海人民出版社，1983），頁 122。

型，使戲曲的旦角妝扮更美觀也有了更完整的發展。而戲曲的服裝著重於表現服飾本身，並不看重人體本身的線條，戲裝都較寬大，能充分掩蓋演員本身的特徵，且由於戲曲服裝定型之時，青一色的男性演員，只要能區分出男女角色即可，時至今日女演員上台仍依循著此一傳統服飾的程式規範。

對於表演，新男旦吳汝俊說：「我並未去刻意琢磨女性的動作和心理，我學的都是京劇程式化的東西，旦角舉手投足都那樣，我學的與女同學一樣。」

荀派傳人宋長榮也說：「為什麼說我們男旦演戲比女的更像女的呢？我想因為一方面京劇四大名旦的流派都是男的創下來的，有了一套基本的程式上的東西。其次，就是因為我們是男的，演女的從語言嗓音到一舉一動，都必須真的像個女的才行，那樣經過一番創造，要下很多工夫，也就成了一種專門的藝術了。」

程式雖為男性演員所創造，但早已成為中國戲曲旦角學習方法之重要步驟，而乾旦演員更必須藉由程式來完成其舞台上跨越性別的女性角色之顯現模式。

（二）行當

中國戲曲表演的體制，亦稱角色行當，他是戲曲規範化的性格類型，也是帶有表演程式的分類系統。根據角色類型及表演特點逐漸形成的，也是藝人們在長期的藝術實踐中，對古代人物提煉的結果。

行當的基本類型可劃分為生、旦、淨、丑等，其中又可劃分老生、小生、武生；青衣、花旦、武旦……其可表達人物的自然屬性（性別年齡），如老生、花旦；人物的社會屬性（身分地位

性格）如青衣、小生及表演藝術的專長（生旦淨丑各色行當中，有的重唱，有的重打，有的重做工）如武旦、文丑等。

「旦」在眾多行當中，一直居於重要的地位，早先戲曲發展之時，演員及行當稀少，但不論二小戲（小丑、小旦）或三小戲（小生、小旦、小丑），均可看到旦角的足跡，直至「江湖十二角色」的產生，旦行仍佔有大部分的比例。而乾旦在旦行的發展過程中更扮演舉足輕重的地位，清末時期，戲曲以皮黃為主，演員總以生行為中心，但經過許多乾旦的努力發展，將旦角的地位提升至與生行齊頭並進，更有勝者，旦角掛頭牌、挑班、演大軸不絕如縷，並將生旦易位，使旦行獲得空前未有的領頭地位。而乾旦演員余玉琴合花旦、武旦成為新的「刀馬旦」，通天教主王瑤卿先生融青衣、花旦為一爐所創造的新行當「花衫」，都對行當的創新作出了重大的貢獻。

（三）流派

獨特的藝術表演風格是流派的主要標誌，是經由演員的個性（包含個人氣質及生理條件）、思想（對角色的創造）、及藝術（藝術手法、美學觀），三項特色而決定的。中國戲曲早期是以演員為中心，並由此發展出所謂的流派，主要中心演員依照自身的天賦條件，尋找適合的劇目編創唱腔，或特殊身段做工，其他編導演音美各部門同時以主要演員為中心，發展出與他人不同且富有自己特色的，統稱為「派」。且為後人學習模仿，繁衍流傳的則稱作「流」，其中最關鍵的則是編演一些能體現自己獨特風格的新劇目。（如第一章所述四大名旦之爭，紅劇目、四口劍、四反串）[3]

[3] 四口劍為：梅之《一口劍》、程之《青霜劍》、尚之《峨眉劍》、荀之《鴛鴦劍》；四反串為梅《木蘭從軍》、程《賺文娟》、尚《珍珠扇》、荀《荀灌娘》。

　　大多數的流派創造者皆為男性，如老生言、譚、高、馬及四大名旦所代表的梅派、程派、荀派、尚派等。這是因為當時流派產生的時代為男性演員當道，而女性演員初露頭角之時，等女性演員宗屬某派別而發展出屬於自己的特色時，戲曲藝術卻早已成形，個個部份相形完備，且由演員為中心轉向群體藝術為主，因此以個人風格為主的新流派也就無從產生了。舊有的流派傳統對乾旦發展來說卻是息息相關的。而當今的男旦演員多採眾家之長，發揮自己的藝術特色與魅力，才能在眾多女角當中佔有一席之地。

　　中國乾旦的美學觀與流派不無關係，四大名旦之前的旦角唱腔，重唱不重情，青衣角色上場，往往抱著肚子傻唱，嗓音嘹亮而柔美不足。而四大名旦卻改變了這種現象，他們所創造的流派均是以聲腔的差異為主要特點，輔助以表演風格及題材的適切，塑造出流派的典型，並各有其擅長劇目，就是相同劇目如玉堂春、三娘教子等傳統劇目（京劇形成期之相傳劇目），亦有根據自身之天賦與藝術條件而創造出適合自己的唱腔來表現。

　　如梅派端莊秀麗，程派婉轉哀淒，荀派嬌柔嫵媚，尚派沉穩剛健，這不僅是聲腔如此，在表現手法上亦是（包含劇目選擇、角色安排、表演方式），梅派唱腔甜美，給人舒適的感覺，易懂易學，因此學的人多。梅派吸收了前輩旦角的經驗並創造出雍容華貴的唱腔氣質，梅蘭芳並對於唱腔的改革有十分中肯的建議：

> 歌唱音樂結構第一，如同作文、作詩、寫字繪畫、講究佈局章法，所以繁簡、單雙要安排得當，工尺高低的銜接，好比上下樓梯，必須拾級而登，順流而下，才能和諧酣暢。要避免幾個字，怪、亂、俗，戲是唱給別人聽的，要

> 讓他們聽得舒服，就要懂得和為貴的道理，然後體貼劇情
> 來安腔，有的悲壯淋漓，有的纏綿含蓄，有的富麗堂皇，
> 崑曲講究唱出曲情，皮黃就要有味兒……[4]

程派唱腔細膩見長，由於他演的人物大都是悲劇人物，所以
唱腔中常感受到如泣如訴的哀怨之情。有時氣若遊絲，有時激昂
高亢，時斷時續，有一種陰柔的美感，並以獨特的發聲、用氣、
咬字吐腔以及豐富多變的旋律，贏得觀眾的喜愛。

程派傳人趙榮琛（1916-1996）說：

> 程派有個鮮明的特點，非常講究字的四聲音韻，嚴格遵循
> 以字行腔，字正腔圓的規範……
> 程派唱腔有較為獨特的發聲方法，尤其是在嗽音和腦後音
> 的運用上，功力很深，形成了程腔沉鬱、凝重的藝術特
> 色……
> 嗽音是一種氣頂喉頭震動聲帶的發音，原在老生唱腔中非
> 常講究應用，以余叔岩先生最為運用自如，旦角唱腔中則
> 很少使用……
> 由於旦角是用假聲演唱，所以運用嗽音時對氣的控制要求
> 更高，難度更大，氣使小了催不動，嗽音發不出來，氣用
> 過了，會形成「砸夯」甚至會唱成了所謂的疙瘩腔……[5]

荀派的唱腔俏麗多姿，宛如活潑的少女，善於標新立異、創
編新腔，吸收漢調、梆子等其他地方戲的曲調來豐富他的板式與
唱腔，並借用其他行當的唱腔來增加他的活潑性，具有一曲多用

[4] 梅蘭芳《梅蘭芳唱腔集》（上海文藝出版社，1989）。
[5] 趙榮琛著《翰林之后─寄梨園》（北京：中國戲劇出版社，1997），頁242。

的本領，同樣的板式，可以唱出完全不同的思想感情，甚至有截然相反的聽覺效果，他的唱腔委婉卻包含著俏皮的內涵。

尚派表演的人物大都是俠女烈婦型人物，所以其唱腔突出的是一個「剛」字。

尚派唱腔剛勁挺拔，具有陽剛之美。但剛勁中含柔美，樸實中見含蓄，吐字清楚又富有彈性，嗓音明亮又高亢俏拔。四大名旦之中他的嗓音最高最亮，他的唱腔卻不拘於一字一腔的雕琢，而著眼整體的氣勢。因此學習尚派的人稀少，這也跟尚派要求演員的嗓音條件跟武功底子有關係。

張派唱腔更是以華麗見長，他吸收四大名旦的演唱風采加以融合，並充分發揮了自己嗓音嬌、媚、脆、水的天賦條件，他的發音講求科學運用，保持共鳴的位置與氣息的暢通，音域十分寬廣，他的行腔講究輕重、疾徐、繁簡的對比，他的演唱音色絢麗，感情豐富，形成了華麗柔美、剛健清新的風格，更適合女性演唱。

以上旦角五大流派從劇目及飾演角色的比較中即可分析出這些流派宗師所締造的風格所在。

二、審美本質

乾旦表演的審美本質，即為乾旦「美」存在的基本結構面，亦即為審視男性扮演女性的表現手法與方式，欣賞的著眼在於男人扮演女人的情趣，以及觀眾預期男人扮演女人的形象是否再現等方面，這種從旦角中分離出來的美感是一般坤旦所無法取代的。

（一）外在條件

　　而由男性演員扮演旦角，其存在價值為因應觀眾的需求而產生。在無女演員之時代，是男性與男性競爭，到了女演員充斥各處，卻成為乾旦與坤旦之比較。早期以演員為中心時，觀眾之審美情趣以主要演員為主，但時至今日卻以整體審美為優先，不過技術還是佔首要的條件。六、七十歲的宋長榮扮演起十七八的小姑娘，能讓觀眾忘了他臉上的縐紋，微胖的身軀，完全是被他的表演所懾服，就知戲曲觀眾審美的本質仍是以表演為第一。當然能享有優美的嗓音及良好的身材曲線更是能令觀賞者感到愉悅的事。因此乾旦審美的本質，不只是形體外貌等外在條件而已，最重要的是符合觀賞者心中的美的標準，扮演一個女人要比女人還自然才行，這都是在於技術。除了行當程式的學習之外，天賦條件可說是必需的條件，俗話說「祖師爺賞飯吃」，就是這個道理。

（二）內在技藝

　　另一方面從乾旦的清唱表演中即可發現其審美的特質，舞台上的表演穿上戲服畫了彩妝，改變了外在的形象，由男性轉變成為女性。一切講究虛幻的表演，觀眾接受理所當然。反觀乾旦清唱則穿著本身男性的服裝，以男性之真實面貌展現在眾人的面前，少了一層的嬌柔粉飾，卻仍用女性嬌柔的嗓音唱出戲曲，觀眾仍樂於接受這樣不協調的畫面，這可說是中國觀眾特有的審美觀。一方面要求反串表演達到身形合一的標準，另一方面卻又接受這樣不調和的表現模式。因為從觀眾的角度來看，戲是虛假的。每個角色都是經過扮演而產生，因此任何角色都可由不同的

演員扮演，只有演的好不好、像不像而沒有男女性別之差異，由男人扮演女人因困難度更大，這才是演員的挑戰。觀眾認為戲曲表演中那些表現中國女性神情、意態和風致的程式性藝術語言，已經改變了乾旦演員本身形體的自然素質，而這些程式性的語言也因乾旦細膩豐富的情感體驗，具體表現出中國女性某些特徵的性格與神韻。因此乾旦的特質即為男性扮演旦角與女旦所產生不同部份的美感，本質上為男性，卻要藉由形式表現出女人的一切，將男性的容貌轉換成女性，將粗嗓子變成細嗓子，將男性的肢體動作轉化成女性的肢體語言，甚至心態上都得將男人的思想變成男性揣度的女性心態思維，並將所扮演的角色非常清楚的呈現在觀眾的眼前，甚至誇張的強調，以取得觀眾的愉悅。這都增加了模仿的困難度，正因為困難更顯現出扮演的美感。而觀眾觀賞虛擬的角色之時，重新審視扮演者之男性本來面目，游離於角色與真實性別之間，並在接受乾旦他的特質之後，置換其他本來應該擁有卻沒有的條件，這種既現實又虛幻，既擬想又實踐的「間離手法」正符合布萊希特（Brecht，1898～1956）的戲劇要素，這也正是乾旦本質美的所在。

歷經時代變遷，當初的審美特質已不同於當下，既名為異性扮演，在當前五光十色的多種娛樂演藝中要想一新觀眾的耳目，適應觀眾的新審美原則，發展出一套新的乾旦表演形式是迫切而必要的。

三、審美對象之客觀條件

審美的標準不停的在改變，由早期的單純審美原則，轉變為現在的整體形象，在過程中有著很大的轉變。早期對乾旦演員的

要求不外乎扮相、身段、嗓音、唱腔等基本條件，用老前輩的話說就是符合好角兒的六個特點：第一是嗓音好；第二是唱得好，嗓音好不會唱，固然不好聽，唱得好兒嗓音不好，也不會好聽；第三是身材好；第四是身段好，身段即是動作，身材好不會動作固然不好看，若身材不好則動作多麼好，也不會好看；第五是相貌好；第六是表情好，只是面貌好而面無表情，那也無足觀，如若面貌不好，那你越作表情，觀眾越不欣賞。

▲梅蘭芳示範面部表情九種

　　這些包含了天賦條件與後天訓練，整體來說，扮起來看不出男相、聽起來分不出男音、身段上看不出男體，即為上駟之才。再施以適當的調教與訓練，即有可能成為出類拔萃的好角。

（一）聲音

　　嗓音的部分我們以張君秋《望江亭》的四平調唱段以譜例顯示（見下頁），這根據他六〇年代的錄音譯譜而成，由譜例中我們可看出，在這二黃的唱腔中他唱C調，二黃定弦用G（唱名sol）在看譜例中唱詞為避狂徒的「徒」字，音高為「G」，再聽他的錄音，音色圓潤，在高音區部不會顯現出一般男性運用假嗓演唱時音色的乾、澀感覺，這就是好嗓音的明證。

222	1235	162	2343	2353217	6123
獨		守			

2317601	2012343	253	3532	7276	5065676
空		幃	暗		

523	1235	223	11 01	1265	3235	6156
長		嘆	芳 心	寂		

1623	6276	562	7656	1612	7653	5761	2321
		寞		有		誰	

661	1256	101	3657	6157	60561	2323	406353
憐		孀 居	愁 苦	洗 淚	面	為 避	狂 徒

5 … 30	6212	30522	1 …
（一小鑼） 到	此	間	

（二）扮相

　　至於扮相的部分，我們以四大名旦本人的照片及裝扮後的照片兩相比較，即可看出當時所謂長相好及扮相好的審美原則，與其說法來源之根據所在。由《張君秋傳》的記載中，也有這麼一段敘述：

> 「哈，想不到北京城裡頭竟出了這麼一位坤角啊！」
>
> 「您說什麼，坤角兒？您這可外行啦，戲者，戲也，不是台上的姑娘都得是坤角兒扮的。」
>
> 「外行！誰外行啊？外行不外行，看您的眼力。台上蘇三那個水亮勁兒，男旦有這樣的嗎？您再瞧瞧戲園子門口外面那塊水牌，上面寫的是張君秋三個大字。這不是坤角兒的名字？你甭說了！」
>
> 「嘖，瞧您那點眼力！不錯，張君秋三個字像女的名字，此話不假，可梅蘭芳呢，不也像女人的名字嗎？他是男的，還是女的？」
>
> 「您又砸了，梅蘭芳能有幾個？」[6]

　　由以上的對話中我們不難看出張君秋在當時的嗓音扮相是何等優越。

（三）身段

　　通常男性演員較女性形體高大，這在舞台上更顯的高挑有致，梅蘭芳、張君秋都差不多一米七二，荀慧生、尚小雲是一米

6　安志強著《張君秋傳》（河北教育出版社，1996），頁74。

六八，只有程硯秋比較高，足足一米八四。除程外，大部分男旦在舞台上都非常適當，與配演也能相互協調，但程硯秋會運用「存腿」來降低他的高度，不但在舞台形象上感覺不會那麼高，還可顯現其腳上的功力。至於身段部分這裡也以照片所顯現的肢體形象作觀察，形體的美感在照片中亦可充分展現出來。

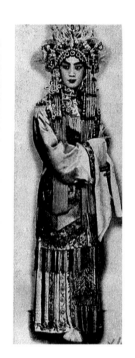

▲張君秋劇照

　　他們的身段、手勢，姿態等，都可從照片中感受到美的存在。

　　看看梅蘭芳的手形與女學生的手形就可知道男旦在身形上的優勢所在。

▲段梅蘭芳身段示範　　　▲梅教學生

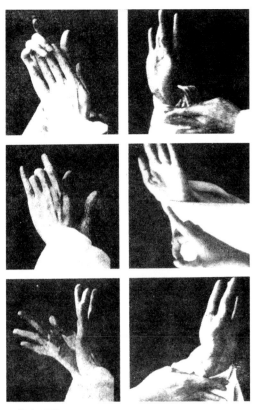

▲梅之手形

第二節　表演形式與內容

「形式」本指事物的組織結構及外觀表現，一般所謂的形式是與內容相對應的概念，一切事物都可分解為形式與內容兩部分。在審美活動中，美的內容不能脫離美的形式而獨立存在，它必須通過具體的感性形式表現出來，而這種展現的形式是直觀式的，人們唯有通過了形式才能感受到內容的美。

在戲曲表演審美中所憑藉的是以表演為手段來表現戲劇的故事。王國維對於戲曲的定義為「合歌舞演故事」，亦即運用歌舞的形式來表演故事的內容。

一、外在表現與內在思想

對於乾旦表演的形式與內容可從兩方面來看，對於乾旦表演者來說，這是一種「男人身體的女性書寫」[7]。先要改變自身條件以適應新的表現方法，又得調整內在思想以配合外在的改變。當一位表演者決定了他「乾旦」的身分之後，就得依循著前輩所遺留下來變身模式，做內在與外在的調整，最後並以女性的姿態呈現在觀眾的眼前，接受觀眾的考驗。這是一種置換本我呈現新我的表演意識。

（一）外在形式

我們從乾旦表演方面來看，旦行表演之「四功五法」[8]都是經過程式化學習的結果，都是男旦藝術家們歷經了崑腔、弋腔等大小腔調，再發展到梆子、皮簧及眾多地方劇種所集結下來的特殊旦角表現方式。這種經由外在模仿女性的程式表現，來完成這些乾旦們有意識要表演女人的這種內在思想，以男人扮演一個符合乾旦表演者本身特質的女性角色。因此刻意的強調個人特質，並避開自己所不擅長的部分。而表現出適合乾旦藝術家所表現的內容（也就是文本）。他有兩種選擇，一是選擇他自己所適合的劇目來演出，另一種就是編演一些適合自己發揮的戲碼。

[7] 乾旦表演即為以男性之身體，卻運用女性的儀態、舉止表現出來的方式。

[8] 四功為唱、唸、做、打；五法為手、眼、身、法、步。

　　這些當時劇作家為流派中心人物所撰寫出來的文本，大多為藝術家所量身訂造，無論是唱腔的運用，身段的安排，無不是依循各流派的中心人物自身之條件，以突顯宗派的特點而發展出來的。

（二）內容思想

　　劇本更是為了表演而服務的，因此劇作家揚長避短，並儘量誇張流派特殊的地方，雖然特點鮮明但對後輩傳人來說必定有其侷限性。老戲的加工變造自不待言；以梅派新戲來論，它所創造的古裝歌舞戲都是以梅蘭芳自身所擅長的歌舞部分來編寫，《天女散花》的綢舞、《洛神》的拂舞、《黛玉葬花》的花鐮舞以及四本《太真外傳》中的多場舞蹈，無一不是以載歌載舞的方式來表現其故事主要的內容。[9]這即成為了他表演特色的一部分。再看程硯秋，自改革發聲方式後所創出來的程腔，以婉囀哀淒為特點，因此劇本的走向就以悲劇角色為主。《青霜劍》、《荒山淚》、《竇娥冤》到後期以悲喜交集的《鎖麟囊》集其大成。他並將水袖動作的特點充分發揮在悲劇人物的情緒中。至於荀慧生以他梆子花旦的出身，也為了配合他低沉嫵媚的嗓音而發展出《紅娘》、《勘玉釧》、《霍小玉》、《紅樓二尤》等戲。他還依照自身的條件在《紅樓二尤》中為顯示他的特長而一人分飾兩角，前飾演花旦尤三姐，後飾演青衣尤二姐，這都是為了發揮宗派獨特的魅力所創造出來的表演形式。而尚小雲的《乾坤福壽

9　筆者總結梅派歌舞戲為十齣：分別是《嫦娥奔月》花鐮舞，《天女散花》長綢舞，《麻姑獻壽》盤舞，《上元夫人》雲帚舞，《洛神》雲帚舞，《紅線盜盒》拂舞，《廉錦楓》單劍舞，《霸王別姬》雙劍舞，《西施》羽舞，《太真外傳》翠盤舞。

鏡》、《漢明妃》、《雙陽公主》則適切的運用了他武生的工底，而成為他的代表劇目。

以傳統劇目《玉堂春》來說，梅、程、荀、尚各自發展出適合自己的演出方式，不僅唱腔部份不同，連劇情內容也各出奇招。《玉堂春》本只流傳下《會審》一折，而正宮青衣是尚小雲的拿手絕活，演來不做第二人想，程硯秋繼而發展以程腔詮釋悲劇角色蘇三，運用如泣如訴的唱腔，賦予其程派之悲劇風格。而梅蘭芳更增添了《起解》一折，使蘇三的形象更形完備，到了荀慧生的手上，他衡量自己不是青衣的材料，大段唱功難以與其他三人媲美，倒不如另闢蹊徑，增頭添尾，前加《嫖院》後添《探監》帶《團圓》，使蘇三的人物形象更加完整的呈現，又適合自己花旦的戲路。張君秋更在梅蘭芳的基礎上，賦予《起解、會審》俏麗的「張派」演唱風格。他們都在自身條件上作出適宜的修正以求其完美的呈現。這也使流派得以展現多樣化之風貌。

因此後人學習他們流派的藝術並演出相同的劇目之時，要瞭解自身的條件並不見得與宗師一般，尤其是女性學習男性所創造的表現手法並不全然適合，這在尚派劇目表現中尤其明顯，因此值得我們深思流派創造的劇本是否合於現代表演的需求。而梅派繼承人梅葆玖自有其得天獨厚之處，因其家學及遺傳因素，自然在嗓音、扮相、身材上酷似乃父，在此先天條件的前提下才能達到他人所不能及的境地。

乾旦表演者藉由這些自身的劇目及其特殊表演風格，以顯示出這種以男演女的專業性是不容易學習的，因為這樣的專業性一定包含具體的內容，這些內容正是他所選擇的戲碼或特別編創的劇目。至於外在表現方面，他們基本上運用了旦角的表演形式，但其中必定有與一般女旦不同之表現手法，小至服飾或造型化

妝，大至唱腔或劇本，都會產生不同於一般女性旦角表演的噱頭，這也就產生了觀眾欣賞的動機，藉由欣賞乾旦演出並造成流行。由於流行就代表有市場有票房，這也顯示出乾旦表演的特殊價值。

二、形神之間

任何藝術家都面臨著兩種截然不同的創作道路，運用寫實風格或寫意手法來完成他的作品，無論從內容到形式、或精神到物質、但無論寫實或寫意，其中第一要件為對創作藝術的真，寫實所描繪的是外在的真，而寫意則是描繪內在的真。

黑格爾說：「藝術家之所以為藝術家，全在於他們認識到真實，而且把真實放到正確的形式裡，供我們觀照，打動我們的感情。」

李漁也說：「畫士之傳真，閨女之刺繡，一筆稍差，便慮神情不似，一針偶缺，即防花鳥變形。」

要傳真而不可失真，不僅外形要真要形似，內在精神更要真，要神似，要肖似，不要走形離神，這是中外的美學之士，對於美的大略看法，也都是要求要真，要近似。齊白石先生也說過「似我者生，學我者死」，一味的模仿，再相像也是第二位，永遠成不了第一的。

（一）寫實與寫意

中國戲曲乃至於中國一切的藝術表現都是以神韻的相似為優先，無論是繪畫講究的氣韻生動，書法講求的意在筆先，或是戲劇的虛實相生，這都是一種寫意的藝術觀，所追求的不是生活上的精確臨摹，而是對生活的高度提煉，注重意境、注重神似，並

在似與不似之間講求以形寫神的完美展現，這與西方寫實的創作觀念大不相同，黑格爾也認為：

> 藝術作品應該揭示心靈和意至的較高的旨趣，本身是人道的有力量的東西，內心的真正的深處，他所應盡的主要功用在於使這種內容通過現象的一切外在因素而顯現出來……[10]

王國維對於戲曲意境則說：

> 然元劇最佳之處，不在其思想結構，而在其文章，其文章之妙，亦一言以蔽之，曰有意境而已矣。何以謂之有意境，曰：寫情則沁人心脾，寫景則在人耳目，敘事則如其口出是也。古詩詞之佳者，無不如是。[11]

這種意境結合了中國主觀精神形而上的「道」與客觀物質形而下的「器」，這種情景交融，主客統一的意象世界，與日常生活是完全不同的境界，這才是美學意義上的美。梅蘭芳也認為意境是重要的：

> 凡是名畫家作品，他總是能夠從一個人千變萬化的神情姿態中，在頃刻間抓住那最鮮明的一剎那，收入筆端。畫人最講傳神，畫法以氣韻生動為第一，所謂傳神、氣韻生動、都指的是像真……我們繪畫中可以學得不少東西，但是不可以依樣畫葫蘆地生搬硬套，因為畫家能表現的，有許多是演員在舞台上演不出來的。我們能演出來的，有的

[10] 黑格爾著，朱光潛譯《美學》（北京：商務印書館，1979）。
[11] 王國維《王國維論文集》（北京：中國文史出版社，1997）。

也是畫家畫不出來的，我們只能略師其意，不能捨己之
長⋯⋯

戲曲的特點從開幕到閉幕，只見川流不息的人物活動，所
以必須要有優美的亮相來調節觀眾的視覺。有些火熾熱鬧
的場子，最後的亮相是非常重要的，往往在那一剎那的靜
止狀態中，來結束這一場的高潮。[12]

中國戲曲表演美學特徵，具體表現在程式化當中，表演的程
式動作與生活動作保持著一定的距離，主要透過虛擬、象徵的手
法來達到，這是寫意的手法在形式表現上所呈現出來的，並要求
表現和體驗的結合。演員要代人立心，設身處地，語求肖似，這
些都是在表現特徵的前提下要求演員對人物要有體驗，才能創造
出適當的角色。而乾旦就是男性演員藉由程式化的形式表現，來
完成表演女性戲劇過程的全部內容。這種以演員為主體，角色為
客體的表演形式，基本上是不論演員性別的。只要能用高超的技
藝把所扮演的角色演活、演像、演好使觀眾能感動與陶醉，這就
算是好演員。因為演員創造角色關鍵在於神似，要是沒有高妙的
技術，即使演員與角色同樣性別，觀眾也是不會認可的。

清代藝人黃幡綽所作之《梨園原》也說到：

凡男女角色，既妝何等人，即當作何等人自居。喜怒哀樂
離合悲歡，皆須出於己衷，則能使看者觸目動情，始為現
身說法。[13]

[12] 梅蘭芳《移步不換形》（天津：百花文藝出版社，2000），頁 132。
[13] 鄧牛頓編《梨園擷英》（上海：東方出版中心，1999），頁 121。

（二）形似或神似

對於乾旦演員來說。「形」只有像與不像的問題，因為「旦」是一種虛擬的女性角色，乾旦與坤旦都擁有相同旦角的美感，而坤旦較易以同性別的模仿強過乾旦跨越性別的模仿，但共同之目的均以求得神似角色為優先。乾旦限於性別的原因無法寫實，因此儘量就意像上去抒發，並參照中國美學的寫意精神，將男性模仿女性的「神」在表演中擴展到極至，而創造出屬於男旦特殊的表演規範。乾旦表演者使觀眾預先拋棄一切旦角所應具有的完備要求，而以另類的形神要求來觀看乾旦表演。觀眾不會要求乾旦完全像女人，反而只要求「神」要似，只要乾旦演員某方面似女人，突出重點的相似部分，觀賞者就會用這種以局部代全體的審美原則，對於表演者給予肯定。

每個優秀的乾旦演員在瞭解自身之長處後，都有其適應觀眾的操作方式，而在局部形神的重點有不同的顯現，筆者認為以張君秋來說他的特點在於嗓音，他擁有一條比女性還柔美的嗓音，但卻含有女性缺少的寬亮與力度；而梅蘭芳則在於他所表現的氣質，舞台上的大家風範是他最特殊的地方，即便是他拿手的載歌載舞，唱作繁重的戲目，仍能不溫不火、不慌不亂的在舞台上呈現人物的氣質；程硯秋的的特質則是他因天生嗓音條件的不同所創造的唱腔，這是一般女性所無法真正模仿的（程派女性繼承人多以李世濟根據程腔的特色所創造的新程派為依據）；荀慧生則是他在舞台人物中所表現的「媚」，為眾女旦所不及；尚小雲的特質則在於「英氣」，他所表演的女性英雄人物不同於刀馬旦行當中所扮演的女性，是更具男性氣質的巾幗英雄，這正是女旦所真正欠缺的，也是尚派難以繼承的主要原因。

以上這些都是前輩男旦藝術家真正「以神養形」的特性所在。所以當時劇壇也曾給予四大名旦以「一字評」，分別是梅蘭芳的「樣」，程硯秋的「唱」，荀慧生的「浪」，尚小雲的「棒」。

梅蘭芳的「樣」就是指他的氣質、相貌，他的神韻無人能及。程硯秋則是以唱工顯現他與其他男旦不同之處，荀慧生是以嫵媚妖嬈的花旦表演別樹一格，而尚小雲英挺的女性英雄形象，更呈現整體氣勢表現之不凡。

第三節　美學價值與功能

中國戲曲歷來的偉大藝術家們，除了給我們留下許多珍貴的錄音、錄像、照片及表演外，也留下了各家各派的理論精華，而乾旦藝術家們不只創造出流派藝術，使旦行得以承傳，更創造出許多典型與模範，為旦行的再發展提供了基礎與方向。這些從舞台實踐中所得到的精闢言論，可說是中國戲曲表演藝術的精髓。它不但豐富了戲曲表演的內涵，更提升了中國文化的美學層次。同時使後人能憑藉著這些結果而到達一探其戲劇角色魅力的審美境界。

一、美學價值方面

乾旦表演經過檢驗後所剩下的意義，所能呈現美的特質的部分，即為其美學價值。也就是說乾旦的存在經過人類分析後，所產生的意義為何？如果意義不大甚或不具意義之時，其美學價值歸於零。而價值為一種交換的性質，美的呈現則是一種心理附帶

的素質，由於乾旦的存在僅限於舞台之上的展現部分，並非無時無刻無所不在的，因此乾旦是屬於特定時空中的產物，當他卸下表演的衣衫妝扮後，即為普通男性。但當他在舞台上展現之時，所引申出的意義是什麼？

（一）跨越性別的藝術

我們可以這麼說，乾旦表演在旦角正規的角色扮演中，開闢了另一條扮演的路，使藝術呈現出多樣化的發展，而這條以男演女的路卻早已呈現他所具有的美感價值，是一種跨越性別美的藝術。乾旦是一種成功的典型，他們利用了一個角色的顛倒，而主宰了整個戲，是一種以乾旦為表演中心的表現模式。與女旦所發展出來之整體性戲曲的側重點不同，但都有其存在的價值與意義。以男演女可以獨立存在於表演的舞台上，不單是戲曲的存在中，即使戲曲消亡之後，他仍能存在於各種不同類型的角色扮演之中。這種反串表演的藝術，至今無人能否認其價值的存在。而經過了乾旦演員的學習之後，轉換在音樂、舞蹈等相關表演行業中，也都能快速的出人頭地，胡文閣的實例即為明證。由前輩藝術家的實踐中可得知，男人能將虛擬的女性扮演的很好，這都是靠舞台不斷的演出實踐，累積的經驗並在具體方面的展現。

（二）經典性的理論

梅蘭芳曾提出「移步不換形」的理論，這是對於京劇整體改革的方式，認為應按照戲曲的規律來發揚創新並慢慢向前推進，首先必須考慮到戲曲的傳統風格，二是尊重戲曲自身的規律，三是適應觀眾的審美習慣，因此主張戲曲革新應當吸收前輩的藝術精華，反對沒有根據的憑空臆造，主張採取逐步修改的方法，循

序進展，讓觀眾在無形中接受改革。他更提出了戲曲種種的改進之道，對於旦行藝術的傳遞也有相當大的貢獻。

程硯秋則認為學流派不應為流派所限制，刻板而雷同是不恰當的，應該根據自己的條件，廣泛吸收別人的長處，融會貫通，把學來的東西消化在自己的演出當中。他說：

> 多學就是有好處，我自己的唱腔中，就有荀先生的腔，也有老生的腔，也有地方戲的腔，也有西洋的唱腔，但經過我溶化，你聽，還是我唱的京劇青衣的唱腔。
>
> 學會我的唱腔還要結合你自己的嗓子條件加以發揮……你的身量不高，就別學我的存腿的做法……我的唱念動作，除了結合劇情需要外，還結合自己的具體條件設計的，希望你結合自己的條件儘量發揮，千萬別機械模仿。[14]

他不僅提出許多新的看法，他更遠赴歐洲考察其音樂、戲劇發展狀況，回國後並對於當時之戲曲提出諸多建言，首開中國戲曲向西方學習的管道。

至於荀慧生則提出花旦的表演要「亂而不亂」：

> 人物總是變化的，就是一齣戲裡的人物，也不是從頭到尾一個樣，行當只能給你一個大體的規模，使你不要離格太遠，但是變化卻要靠自己去揣摩研究，不能太死了。根據劇情，根據對手的反應，根據一些偶然原因產生的即興表演，臨時在舞台上出現，一些具體的變化，這在創作上不但是允許的，而且是必要的……變化是創新的開始，在不斷變化中摸出一條路子，達到細緻刻畫人物的目的。[15]

[14] 陳培仲、胡世均著《程硯秋傳》（天津：河北教育出版社，1998），頁190。
[15] 譚志湘著《荀慧生傳》（天津：河北教育出版社，1996），頁342。

　　他還主張演花旦要有活蓋口，不能死抱本子，一成不變。而這所謂的「亂」就是戲要演的活潑動人，可以突破固有的行當限制，「不亂」就是動作要有尺寸，有目的，不能手忙腳亂。行當再嚴也只是為人物服務。還有「演人別演行」[16]，「熟戲三分生」[17]等總結舞台經驗的表演美學等。尚小雲也認為：

> 功夫練的紮紮實實，動作才能得心應手……。學戲實砍實鑿，演戲方能放開手腳。……有形無神是傻賣藝；有神無形是假機靈。必須神領形隨，形到神至，神形兼顧。[18]

　　他強調的是整體藝術的呈現，更注重形神之間的相對關係。

　　這些著名的乾旦表演藝術家不僅僅提出了旦行的表演方法論，對於中國戲曲的改革方向也不遺餘力的親身實踐。這種承先啟後的精神，身體力行的行動準則，值得乾旦後繼者效法與學習。而這些遺留下來的珍貴遺產，更是我們中國戲曲的經典模範，不只在中國戲劇史上留下痕跡，也替戲曲旦角表演的審美帶來了最有價值的典範。更有甚者，大陸學者黃佐臨提出了「世界三大戲劇表演體系」的稱謂，將中國戲曲「虛擬寫意」[19]的形式風格化身為梅蘭芳體系與蘇聯斯坦尼斯拉夫斯基的「寫實體驗派」[20]和德國布萊希特的「陌生間離化」[21]並稱，意圖將梅蘭芳所代表的中國戲曲寫意派推向全世界。

[16] 演員不能只靠程式學習表現角色，要從人物出發尋求適當的表演方式。
[17] 任何演出要保持三分的陌生，才會兢兢業業，而不會因為太過於熟悉而流於形式化表演。
[18] 任明耀《京劇奇葩四大名旦》（江蘇：東南大學出版社，1994），頁107。
[19] 中國戲曲的表演形式多以象徵及意象式的模仿來完成演出。
[20] 強調演員要進入角色，設身處地的與角色合而為一，進而化身為劇中人。

二、社會功能方面

乾旦表演對於中國戲曲美學有著重大的貢獻，乾旦表演也曾為當時的社會帶來娛樂的效果，但是這種表演是否合於社會道德方面的規範，答案則是否定的。

當今在中國仍有部分的人士將反串的表演當作是難登大雅之堂的活動，這或許是因為清末民初之際，一些殘留的社會道德觀念所影響，其中最為人詬病的就是「相公堂子」。

（一）相公私寓

「相公堂子」也稱私寓。這是乾隆年間，南方的戲班到北京獻藝所居住的公共寓所，其中成了名的好角賺錢多，感覺在公寓中一同飲食生活不甚方便，自己便另租房居住，這便稱為私寓。而名角通常也要收幾個徒弟，一方面傳授自己的技藝，另一方面將來也可靠其養家，而私寓的徒弟待遇則較優渥，因此戲界子弟多願入此學習。先嚴格挑選五官端正或面容秀麗的小孩，再飾以入時之衣著裝扮。而有的下層官員或闊少爺也認為與他們交往很有趣味，同時也為得到他們的歡心，便以「相公」呼之[22]。也有在相公堂子宴請賓客的，有時相公們也以酒相陪，衍生到後來產生了不好的影響。潘光旦《中國伶人血緣之研究》中也提到：「一部分的戲子也兼營男妓的生活，就是相公。」《燕蘭小譜》云：

21　演員演戲要時時刻刻跳出角色，知道演戲是虛假的，並保持清醒的狀態分辨角色。

22　相公即裝旦之男優，或名之為像姑，二稱音同意亦同。像姑，言其男像女也。唱青衣花旦者，貌美如好女，人以像姑名之，諧音遂呼為相公。

近時豪客觀劇，必坐於下場門，以便與所歡眼色相勾也。
而諸旦在園見有相知者，或送果點、或親至問安，以為照
應。少焉歌管未終，已同車入酒樓矣，鼓咽咽醉言歸，樊
樓風景於斯復睹。

直到民國元年政府公告嚴禁私寓，這種制度才得以禁絕。

（二）粉戲的影響

乾旦表演另一為人詬病的就是「粉戲」的影響，過去戲班既
沒有女演員也沒有女觀眾，看戲的清一色是男性，有閒看戲的就
是為了娛樂解悶，空虛無聊之極就在舞台上尋找性刺激。演員只
得迎合財大氣粗的看客，演出些誇張情色的表演。達官貴人一方
面津津有味的欣賞著，另一方面又擺出正人君子的面孔以誨淫誨
道為由禁止。像《戰宛城》中，有一場揭示鄒氏內心活動的戲，
被稱之為思春戲，老演法往往是強調女性的性衝動、性壓抑和種
種內心矛盾，這種不健康的心理及審美造就了畸形的表演，而曾
遭到禁演。因為這種戲處理不當，分寸把握不好就會失之於
「粉」，有的演員也確實把這一折演成了粉戲。甚至有演員為迎
合當時販夫走卒的低級趣味而編排演出床戲，男女兩角色（實際
均為男性）進入大帳之中，緊閉帳門，並左右搖晃帳子，不時發
出淫邪之語，最後甚至將蛋清由帳中甩出落到觀眾席的手法，由
此可見當時的戲粉到怎樣的地位。

《燕蘭小譜》：

> 銀兒之《雙麒麟》，裸裎揭帳，令人如觀大體雙也。未演
> 之前場上先設帷褥花亭，如結青廬以待新婦者，使年少神
> 馳目潤，悶念作狂。

　　《貴妃醉酒》原來也是齣粉戲，其中有許多不健康的內容與表演，但經由梅蘭芳多次的藝術加工，去蕪存菁，如今反到成為一齣表現封建宮中貴妃閨怨的梅派經典代表劇目。

　　在乾旦歷史中，名旦王子稼因妨礙社會風化而被巡案李森先杖斃。另一著名事件則是秦腔名伶魏長生因其所演之劇目危害社會善良風氣而遭到朝廷禁止，並被驅離北京（詳見第一章）。這不僅他個人受到影響，連帶的整個秦腔劇種都得將得來不易之龍頭寶座拱手讓給南方乘隙而起的「徽調」。這即是某些乾旦表演不見容於社會道德的結果。1949年當中國實行社會主義制度後，即禁止男性學習旦行，也是由於害怕男扮女裝所引發的問題，有違社會善良風氣所導致。

（三）道德與教化

　　乾旦演員並不只是給中國劇壇帶來了負面的影響，在四大名旦時期，他們藉古諷今的編演了符合當時社會需求的劇本，也藉由編演新時代戲曲而對於社會教化功能產生了重大的影響。四大名旦除了程硯秋未編演時裝戲外，梅蘭芳的《孽海波瀾》、《鄧霞姑》、《一縷麻》，荀慧生的《家庭革命》、《一元錢》，尚小雲的《摩登伽女》等，這些以時事改編的劇作，以京劇的程式展現現代的內容，且多具有諫諷的社會功能，也都對當時的社會教化做出了極大貢獻。

　　康得認為審美判斷會因為審美主體的情感體認而有所改變，但對同一事物的善惡判斷則應當前後一致，否則就產生矛盾，因為那不是情感性的主觀判斷，而是道德性的判斷。而乾旦表演在早先的時代的確給社會帶來了不好的影響，但時至今日社會道德的尺度早已不同於以往，乾旦的表演形式也與當時不可同日而語，但如何掌握尺寸到恰當之處仍是乾旦表演者的必修課程。

第四節　表演鑑賞與論評

鑑賞即審美，鑑賞判斷就是審美判斷，而美的分析則是鑑賞判斷的第一要點，是主觀的而非客觀的，是情感的而非知性或理性的。也就是主體從審美角度表達對對象情感反映的活動。是按照感性規則對普遍令人愉快的東西的選擇。首先要確定一種評價的標準或原則，康得認為有四種標準能達到鑑賞的目的：

乃是審美的標準、理性標準、文化標準和舒適的標準；其中以審美的標準最為重要。他認為愉悅是審美的特點，是一種「無目的的合目的性」[23]，是自由的愉快，是不受功利、概念及目的束縛的。因此單就欣賞層面來說，觀賞乾旦的演出心情是愉悅的，是一種多層次的審美，不同於一般戲劇的欣賞方式。

梅蘭芳則說：

> 唱戲的好比美術家，看戲的如同鑑賞家，一座雕刻作品跟一幅畫，他的好壞是要靠大家來鑑定，才能追求出他真正的評價來。[24]

一、表演鑑賞

如前所述審美價值是客觀的，是眾所公認的，並不存在於人的感知中，而存在於審美主體與客體對象的關係中。但審美判斷則是以情緒反應為特徵的主觀感受，這種美的感受卻是人類共通的。

[23] 審美的本質是一種愉悅的欣賞，而無伴隨著其他功利欲望等目的。
[24] 梅蘭芳《移步不換形》（天津：百花文藝出版社，2000），頁25。

（一）審美判斷

審美本是一種個體的判斷，康得卻提出了這是人人皆有的共同感覺。因為直觀形式是每個有正常認識能力的人都具有的，這種直觀能力雖先驗性的存在於不同人的主觀機能中，卻是完全一致的。因此對於同一形式的審美，大都能獲得普遍而一致的認同，但對同樣事物的多次鑑賞，卻產生出不同的結果，這會因此而發生矛盾嗎？

康得認為鑑賞方面對於同一對象多次不同的判斷正因為是鑑賞，也就不會產生矛盾。因為每次的鑑賞都會因為主觀性的不同而有所變化，情緒的不同、理解能力的不同、審美主體的心理感受也不同，所產生的審美判斷也就不同。

審美判斷是一種情感的反應，與理性判斷是不同的，但兩者卻相互關連著；當審美者對對象做出美或不美的反應時，其中也必定包含著善與不善的評判，不過這種評判不是純理性的，而是與情感反應互相交融而產生的結果。因此在乾旦表演的鑑賞過程當中，是某些具有專業知識的行家，面對乾旦這對象進行審美與評價的心理過程。由於不同的鑑賞家有不同的批評標準，因此在這裡我們採取一般性的說法，將各種鑑賞的標準依照聲腔、唸白、作表等作一綜合歸納與整理，以做出基本的判別方式。

在現實社會中，常有觀眾因為太入戲了，而對於反串的乾旦演員產生愛慕之意，但他所愛的乃是劇中的角色人物，而不是真正的表演者。因此觀眾應當保持在感性的審美原則下並用理性的觀賞角度來靜觀劇中的變化，才能獲得真正的審美判斷。

（二）層次之別

　　男女審美趣味本不相同，而階層不同、教育水準不同，喜好必定也會不同。審美判斷依照觀賞者的年齡、性別、身分以及對於乾旦本身的瞭解程度會有變化，這是由於觀賞者的層次不同，對事物的理解也不一樣。心理感受的程度更會因時、地及心情的不同而有所改變。

　　但表演的內容與形式是客觀存在的，並不因觀賞者的想法而產生變化。觀賞者藉由想像、聯想等思維並加以自己的見解與審美趣味，對於審美客體進行鑑賞。但這些是以審美客體所提供的形式與內容來創造的聯想與想像，不是脫離劇本形象的天馬行空式的隨意馳騁，更不是脫離形象與內容的肆意曲解。

　　在女性未進入劇場之前，一切的喜好都是以男性觀眾為中心，而且當時的京劇是一種販夫走卒，市井小民的休閒娛樂（宮中有其正式的戲班演出），因此這樣的審美趣味下產生了不同的結果。由純男性的觀賞角度而衍生出一些迎合觀眾的「異色」表演，並大行其道。但一般說來男性觀眾大多喜好說忠教孝，以男性人物為主的戲碼，而女性觀眾則偏好才子佳人，偏向感性且以旦角為主的劇目。由北京戲園觀眾的觀察中《都劇賦》的作者包世臣看到了這樣的區別「樓上所賞者，目挑心招，鑽穴逾牆之齣，女座尤甚。池內所賞者，則爭奪戰鬥劫殺之事」因為審美趣味的不同，樓上青年男女喜歡看風情戲，樓下市井人民喜歡看豪俠劇，戲園為兼顧兩方面的需求而採取了相應的措施，「常排其文令相間，依於《金瓶梅》、《水滸》兩書，《西遊記》則兼有之。」[25]這樣的做法可適應不同層級的需要，真可說是兩全其美。

25　引自趙山林《中國戲曲觀眾學》（上海：華東師範大學出版社，1990），
　　頁236。

　　對於乾旦的演出來說，觀眾也因個人層次的不同而對於乾旦演出產生了不同的喜好，文人學士多愛好青衣唱功戲如《玉堂春》、《二進宮》、《三娘教子》等教忠教孝的劇目，販夫走卒則對於乾旦表演的花旦戲《翠屏山》、《戰宛城》、《坐樓殺惜》等情有獨鍾，因為花旦戲多雜有隱晦的暗語及較為開放的表演，能跟他們的審美趣味相迎合。而一般女性觀眾則對服裝華麗、扮相漂亮之《貴妃醉酒》、《霸王別姬》等載歌載舞的戲碼或《鳳還巢》、《紅娘》、《鎖麟囊》等圓滿大團圓結局的新編劇目產生喜好。這都跟觀賞者的程度及觀賞時的心情有極大的關聯。

二、乾旦的標準

　　中國是個長期封建社會傳統的國家，男尊女卑的思想文化觀念根深蒂固。在早期以男性為中心的社會裡，人們的審美觀念審美心理都以男性的立場、趣味、觀念及愛好來對待，人體美的創造幾乎全憑著男子的審美要求來進行。

（一）乾旦美的標準

　　在清代的禁毀小說《品花寶鑑》[26]中，陳森對於男旦的鑑賞寫的非常詳細：

> 玉軟香溫，花濃雪豔是為寶色；環肥燕瘦，肉膩骨香是為寶體；明眸善睞，巧笑工顰是為寶容；千嬌側聚，百媚橫生是為寶態；憨啼吸露，嬌語嗔花是為寶情；珠鈿刻翠，

[26]　《品花寶鑑》清陳森著。內容以描寫清代乾旦的生活為主。對當時之社會現象、相公生活與其心理狀態有深刻的描述。

　　金珮飛霞是為寶妝；再益以清歌妙舞，檀板金尊，宛轉關生，輕盈欲墮，則又謂之寶藝寶人。

　　李漁《閒情偶寄》的聲容部是他總結儀容與服飾的相關理論著作，其中有許多是他從自己家班（家中演戲的團體）中所得出的經驗談，他提到的姿容選秀雖為女子，但挑選年輕男性旦角演員亦適用之，他對肌膚、眉眼、手足、態度等方面進行了論述，他認為肌膚白嫩細膩者美，黑老粗糙者不美，另對於眉眼則要求，眼要有神，他認為從眼睛能看出一個人的內心，看出一個人心思之愚慧，且眉與眼要相合，眼形要細，眉形要彎，纖纖玉手也是他審美的基本條件之一，對於態度他則特別強調「媚態」：

　　古云：尤物足以移人，尤物惟何，媚態是也。世人不知以為美色，烏知顏色雖美是一物也，烏足移人，加之以態，則物而尤矣，如雲美色即是尤物，即可移人，。則今時絹作之美女、畫上之嬌娥、其顏色較之生人豈止十倍，何以不見移人，而使之害相思成鬱病耶。是知，媚態二字，必不可少，媚態之在人身，獨火之有焰，燈之有光，珠貝金銀之有寶色，是無形之物非有形之物也。……

　　態之為物，不特能使美者愈美，艷者愈艷，且能使老者少而嫗者妍。……態自天生，非可強造，強造之態，不能飾美，只能愈增其陋，同一顰也，出於西施則可愛，出於東施則可憎者，天生強造之別也，相面相肌相眉相眼之法，皆可言傳，獨相態一事，則予心能知之，口實不能言之。……[27]

[27] 李漁《閒情偶寄》（台北：長安出版社，1978），頁121。

　　李漁的這些理論正可顯示當時的審美標準、審美趣味及社會價值觀。

　　筆者認為乾旦演員表現媚態，而其中最重要的是眼神，如同畫龍點睛，這就是傳神的最重要部分。中國著名畫家顧愷之善畫人物。或數年不點目睛。人問其故，顧曰：「四體妍蚩本無關於妙處，傳神寫照正在阿堵中」而中國自古亦有「巧笑倩兮，美目盼兮」「回眸一笑百媚生」的名句。就是形容這種動態的「媚」比靜態的「美」來的更吸引人，男性旦角不僅要傳達美，而且要到達媚的地步，媚就是動態中的美，正如同畫家所畫出的人物，都是不動的，但卻能讓人從其中感受到人物的動態，而「媚」則是他的本色，是一種稍縱即逝卻令人百看不厭的，是美的一種流動的形象，是一種有生命有活力的，在此借用萊辛（Lessing，1724～1781）《拉奧孔》中對於詩與造型藝術的美作一比喻：

> 身體美是產生於一眼能夠全面看到的各部分協調的結果，因此要求某些部分相互並列著，而這各部分相互並列著的事物正是繪畫的對象，所以繪畫能夠，也只有他能夠摹繪身體的美。
>
> 文學追趕藝術描繪身體美的另一條路就是這樣，他把美轉換作媚力，媚惑力就是美在流動之中……畫家只能叫人猜到動，事實上他的形象是不動的……。但是在文學裡媚惑力是媚惑力，他是流動的美。[28]

　　女作家李碧華在他的小說《霸王別姬》中也寫到：

[28] 轉引自宗白華《美學散步》頁 121。

男伶擔演旦角，媚氣反是女子所不及。或許女子平素媚意十足，卻上不了台，這說不出來的勁兒。乾旦毫無顧忌，融入角色，人戲分不清了。就像程老闆蝶衣，只有男人才明白男人吃哪一套。[29]

中國自有一套學習的方法，李漁並指出男旦和女旦學習上的基本差異。

生有生態旦有旦態……男優裝旦勢必加以扭捏，不扭捏不足以肖婦人，女優裝旦妙在自然，切忌造作，一經造作反類男優矣。人謂婦人扮婦人，焉有造作之理，此語屬贅，不知婦人登場，定有一種矜持之態，自視為矜持，人視則為造作矣，須令於演劇之際，只作家內想，勿作場上觀，始能免於矜持造作之病，此言旦角之態也。

這裡所說的加以扭捏就是男人扮演女人是著重在女態的模仿，而女性扮演女人則要求自然的呈現，要不著痕跡。

（二）似與不似

很多觀眾認為，乾旦演員在台下不像女的，到場上怎麼那麼像呢，其實真正台下像女的，台上未必能演好戲，觀眾最反對「場上不像女，場下不像男」。明明是男的，生活裡就大可不必扭扭捏捏，讓人瞧著彆扭，表演是門藝術，藝術不能等同生活，但藝術又不能脫離生活。這是互相依靠的。

[29] 李碧華《霸王別姬》全新版（台北：皇冠出版社，1994），頁 130。內容描寫民初京劇科班乾旦的故事。

　　荀慧生也主張，藝術不是生活搬家，他反對藝術對生活亦步亦趨的模仿，特別是戲曲的表演。因為戲曲屬於寫意藝術，是在缺乏生活實物的情況下，經過幾代人的努力創造出來的，他的表現原則是，由無像有，從虛像實，是追求生活的神，他同時主張藝術創作要以生活為師，從生活出發，去理解戲曲的程式化表演，他在《藝事日記》中寫出了他的體會：

> 在封建禮教約束下的婦女和今天解放了的婦女，思想感情，生活作風截然不同，所以演員除了觀察現實生活外，還要從古典小說古畫、古代雕塑造型中去學習，深入體會他們的言行笑貌。古代的仕女畫和雕塑，生動的塑造了不同神情的婦女形象，仔細觀察，對我們表演會有補益。前些年我去山西演出，在太原參觀了晉祠，其中有很多雕塑，非常細緻，栩栩如生，我看了又看，從中獲得不少有利於表演的材料，所以在日常生活中注意讀一些有關的古典著作，看一些古代的藝術品，對演員來說也是必要的。[30]

　　他也認為坤伶和男旦是有些不同之處，但絕不能不管劇中人物的性格身分及思想感情，只是一味的耍眼珠子、抖肩膀、晃身子，這樣完全不是在演人物，而是在演自己了。不僅不求神似，連形似也都不存在了。

　　因此他教授宋德珠等武旦時也要求，武旦戲不僅僅是「武」，更重要的是「旦」，是女人，要具有一種女性美，有一種柔美之美、嫵媚之媚，要能從人物出發，不同的人有不同的打法，不只是外在的技巧變化，而是內中的勁道有所不同，他也說

[30] 譚志湘著《荀慧生傳》（河北教育出版社，1996），頁242。

「我是個男人，演的是女人，就得特別講究這些地方，要從生活中去觀察。」

　　清大教授王安祈則認為乾旦之表演是需要經過精心摹擬的，但是男性限於天生本色又不可能全然肖似，所以便在能模仿處誇張處理，勾勒的痕跡明顯但也不刻意隱藏，因為這一層「隔」更增添了藝術的美感距離，這種轉化的過程常與戲曲原本的程式特質相互依存，刻意揣摩與自然呈現之間如何取得平衡是乾旦表演最耐人尋味的地方，正是在於「似與不似」之間，而女子的嬌柔通過對比反差來呈現出這種剛柔相濟的狀態，往往形成了最動人的一面。

　　筆者認為乾旦演員由於生理條件的不同，因此較難進入女性角色的「自然」之中，而乾旦表演首重在「演」，而不是純粹女性的模仿而已，因此男演女不忌「過」（過火），尤其是花旦、刀馬旦甚至是刺殺旦（目前兩岸武旦行當已無男旦），稍微過火才放得開，青衣則不宜過火。而且由於觀眾都知其為以男演女，過一點才顯示出與女旦的不同，女旦表演一過火，就不堪入目了。這也是欣賞乾旦表演的另一種美。

　　對於乾旦的表演，美國百老匯舞台劇《蝴蝶君》[31]中的一句話，可作為最佳寫照。

　　　「只有男人才知道男人心目中理想的女人」

三、對乾旦表演的評價

　　對乾旦表演的批評可分為中國國內的批評與外人觀賞的評價兩方面。美國學者沃爾夫對藝術批評的定義是這樣：

[31] 華裔作家黃哲倫的劇作，曾獲得百老匯東尼獎戲劇類的最高榮譽，並改拍成電影由尊龍主演。

> 藝術評論是對正在展出的一件藝術品的直截了當的描述，通常很少甚至不對藝術作品做說明或判斷，最後往往有著還是不看展覽的建議。而藝術批評則更加注重對一件藝術品的價值和意義做出評估，這種評價通常以公認的批評標準做基礎，並對如何得出評價結果做出解釋。一個批評家的知識和審美取向在這裡起重要的作用。[32]

　　所有的藝術必須根據一種規則和標準來進行評判，而大多數批評者對藝術的主題、形式和技巧等方面的多樣性，和經常表現出來的複雜性，採取一種實事求是的態度。他們在絲毫未降低任何標準的前提下從各種各樣的文藝批評方法中汲取精華並形成了一個涉及面很寬的批評標準，並運用於作品的評價與鑑賞中。

　　優秀的評論家除了要對藝術有廣泛深刻的認識外，還要求對當時的思想觀念和問題有著敏銳觀察的眼力，對已有的種種藝術批評的徹底瞭解以及理清複雜的思想和感情，並具有用詞語表達出來的能力。

（一）國內對乾旦的批評

　　之前說過批評有微觀的批評與宏觀的批評兩方面，而反串表演的微觀面批評多以個人技術層面為主，因為乾旦表演技藝的好壞是有基本的評定標準的，是觀眾與批評者所共同界定的。至於乾旦表演宏觀面的批評則多與社會方面相關聯，批評者多以道德的眼光看待乾旦表演所帶來的思想性問題，正如早先之時，「梅黨」的齊如山還因社會偏見而不肯與梅蘭芳等伶人相交往，只

[32] 沃爾夫著，滑明達譯《藝術批評與藝術教育》（四川人民出版社，1998），頁 26。

願以通信的方式對於梅蘭芳舞台上的表演給予指點，齊如山回憶道：

> 一因自己本就有舊的觀念，不太願意與旦角來往。二則也
> 怕物議，自民國元年前後，我與戲界人往來漸多，但多是
> 老角，而親戚朋友本家等等，所有熟人都不以為然，有交
> 情者常來相勸，且都不是惡意，若再與這樣漂亮的旦角來
> 往，則被朋友不齒，乃是必然的情形。所以未敢前往。三
> 則彼時「相公堂子」被禁不久，蘭芳離開這種行業，為自
> 己名譽起見，決定不見生朋友，就是從前認識的人也一概
> 不見，這也是應該同情的地方。[33]

　　受過西方教育的齊如山，回到中國傳統社會仍不免受到世俗眼光的牽制，這種傳統道德的壓力是可想而知的。這一切都是由於優伶的地位所造成的。

1、倡優不分

　　明末清初之時，由於演員地位低下，因此常有倡優不分的態勢，加上當時清廷不許官員豢養「家樂」，因此娛樂的方式與地點轉變為酒樓茶館等聲色場所，又由於清廷禁令官員不許狎妓，因此變相的狎男優應運而生。

　　這些男優大多是在舞台上專事演出的年輕旦角，因此有的班主乾脆以唱戲為幌子，不在劇藝上下工夫，專在美容上下工夫，儘早的培養些搖錢樹以賺取錢財。

[33] 陳紀瀅《齊如老與梅蘭芳》（台北：傳記文學出版社，1970），頁26。

蓋幼童皆買自他方，而蘇杭皖浙為最，擇五官端正者，令
其學語學視學步，各盡其妙。晨興以淡肉汁盥面，飲以蛋
清湯，肴饌亦極釀粹，夜則敷藥遍體，惟留手足不塗，云
洩火毒，三四月後，婉孌如好女，回眸一顧百媚橫生，雖
惠魯亦不免銷魂矣。[34]

而後更產生了專門陪酒的「相公堂子」，這對於那些男旦心
理層面的影響是很大的，雖然有的男旦把持分際能控制自己的行
為，但大多數的人都陷於追金逐銀的泥淖之中，有的旦角演員，
不僅台上妖冶成性，在台下亦喜作女性打扮，著時讓人分不清台
上台下的分野。如前所述之田桂鳳：

余識名花旦田桂鳳時，田已五十餘，輟唱久矣，而舉止言
笑與婦人無別……

小說《儔杌閑評》第七回亦寫到一些小官（雛伶）的裝扮：

只見兩邊門內都坐著些小官，一個個打扮的粉妝玉琢如女
子一般，總在那裡又談笑又歌唱，一街皆是，又到新簾子
胡同來，也是如此。

這樣的情形難免引起社會世俗的偏見，對乾旦的發展也有深
遠的影響。

2、性別混淆

民國初年專門報導上海娛樂活動的《繁華雜誌》刊出兩位頗
具盛名的新劇家（筆者按當時話劇演員的別稱）高梨痕和戴病蝶

[34] 揮之〈王子稼之死〉《戲劇春秋》第三期（湖南：戲劇春秋雜誌社，
1991），頁30。

的女裝照，他倆雖不是旦角，卻也一樣喜歡做女子裝扮，當時甚
至也有許多新劇女演員剪短頭髮，著西裝、戴禮帽模仿男子的行
為，由此可見當時新劇界的反串風氣之一般。

　　這些不男不女的行為舉止與裝扮，對於當時社會一般人的思
想衝擊是很大的。反串表演的形式其來有自，但這種表演對當時
初受西方思潮，而正意圖向西方學習以改革中國戲劇的劇界人士
感受到相當大的難堪。由於乾旦以男演女的表演方式是中國戲曲
程式化的產物，因而受到西方寫實主義的話劇，對於這樣的表現
方式則難以接受，中國著名話劇工作者洪深對乾旦的看法是這樣
「我對於男子扮演女子，是感到十二分的厭惡的，也許是因為弗
洛特（佛洛依德）教授講的性變態的書看的太多了，每每看見男
人扮女人，我真感到不舒服。」為了改變話劇的這種做法，他十
分有技巧的安排先演男女同台的《終身大事》，再讓全由男演員
擔任的《潑婦》作壓軸。洪深回憶到「這樣的設計，讓觀眾先看
了男女合演覺得很自然，再看男人扮女人，窄尖了嗓子，扭扭捏

新家劇戲病蝶高梨痃並頡雙影

▲新劇演員

捏一舉一動都覺得好笑，於是哄堂不絕，這一笑，就使得戲協的
男扮女裝的演出壽終正寢了。」[35]

這番話正代表了中國當時劇界人士的多數看法，他們終於將
男扮女裝的表演形式驅逐出話劇的行列。當時也有許多學者對男
旦所產生的影響，提出了類似的批評，徐慕雲之《中國戲劇
史》：

> 晚近旦行盛極一時，只要貌美嗓潤，服裝艷麗，即能大受
> 歡迎……近因風氣所趨編劇者一味編纂偏重旦角之腳本，
> 以致今日南北各戲院中十九皆係旦任主角（筆者按此指四
> 大名旦之時期）……舉國靡靡，陰盛陽衰倘不即加糾正切
> 恐中國將有無數青年俱將被獎勵為傅粉男子，於不自覺中
> 漸失其丈夫氣概……。故為避免旦角畸形發展，及振發人
> 心切實整頓中國戲劇計，非嚴厲制止此種風尚，不克裨益
> 社教，挽回頹風也。[36]

孫民紀之《優伶考述》也對男優裝旦有他的看法：

> 男優裝旦，從戲劇表演藝術的角度來看，似乎也未嘗不
> 可，但他引出的效果，多少有些不健康的成分，由於對角
> 色的長期體驗，以致積習成性，從而使不少優伶在日常生
> 活中的舉止也變得女性化，他既有損於男子的尊嚴，也傷
> 害著優伶自身的人格，甚至產生性別倒錯，以致變態。[37]

徐城北《京劇與中國文化》寫道：

[35] 王衛國《中國話劇史》（北京：文化藝術出版社，1998），頁33。
[36] 徐慕雲《中國戲劇史》（上海：古籍出版社，2001），頁283。
[37] 《優伶考述》頁307。

　　據說，一些青年的男旦演員不好找對象，結了婚也不美滿，更聽說，一些男旦對結婚不感興趣了，而在和男性朋友交往時產生了觸犯刑律的行為，這種情形（儘管是個別現象）的出現，本來是由男旦為藝術對社會做出的犧牲所致使，但男旦因畸形性心理的驅使，作出之事卻傷及到他人，乃至損害社會，這樣一來，就很難贏得社會的同情。[38]

中華戲曲網有篇〈男旦將絕跡京劇舞台〉也說：

　　男旦又體現了特定歷史時期的一種畸形審美，男旦是舊時代的特殊產物，他們是男性卻要在舞台上扮演女性，這兩角色是分裂的，隨著社會的不斷發展，對人性的日趨尊重，男旦已完成了其特定的使命……

　　上述這些批評多是從心態角度觀看，認為乾旦的演出會給社會上帶來幾種不良的影響，因乾旦表演風行，男子爭相投入，會因學習旦角表演而心理產生變化，舉手投足更會失去男子氣概，嚴重時並導致社會男性主義的思想連帶受到改變等。

　　其實這些偏激的言論與想法，並沒有改變京劇整體的態勢，乾旦的發展是靠其自然的生存法則，「適者生存，不適者淘汰。」才是其主要的原因。

（二）國外對乾旦的評價

　　外國戲劇界對於乾旦表演的評價，則多能以客觀的審美眼光來看待中國戲曲的特色，美國戲劇界藝術評論的權威司徒客·楊在觀賞過梅蘭芳的演出後說道：

[38] 徐城北《京劇與中國文化》（北京：人民出版社，1999），頁68。

> 梅蘭芳沒有企圖模仿女子，他旨在發現和再創造婦女的動
> 作、情感的節奏。優雅、意志的力量，魅力、活潑或溫柔的
> 某些本質上的特徵……他扮演旦角只是力求傳達女性特性的
> 精髓連帶所有的優美，深刻的感情，溫柔和力量的節奏。[39]

蘇聯戲劇大師斯坦尼斯拉夫斯基：

> 梅蘭芳博士以他那看無比優美的姿態開啟一扇看不見的
> 門，或者突然轉身面對那看不見的對手……節奏勻稱，姿
> 態精雕細琢的大師，在一次同我的交談中，強調心理上的
> 真實是表演自始至終的要素時，我並不感到驚奇，反而更
> 加堅信藝術的普遍規律。他說，中國戲劇藝術的高峰只能
> 通過實踐和檢驗才能達到……儘管我們所走的道路截然不
> 同，那就是「演員……應該忘記自己是個演員，而且好像
> 同他那個角色融合在一起了。」[40]

德國戲劇家布萊希特：

> 一個年輕女子，漁夫的女兒，在舞台上站立著划動一艘想
> 像中的小船……水流湍急時，她即為艱難地保持身體的平
> 衡……這個女子的美一個動作都宛如一幅畫般令人熟悉，
> 河流的每一轉彎處都是一處已知的險境，連下一次的轉彎
> 處也在臨近前就讓觀眾察覺到了。觀眾的這種感覺完全是
> 通過演員的表演而產生的；看來正是演員使這種情景叫人
> 難以忘懷。[41]

[39] 梅紹武《我的父親梅蘭芳》（天津：百花文藝出版社，1984），頁 187。
[40] 李仲明、譚秀英《百年家族梅蘭芳》（台北：立緒出版社，2001），頁 3。
[41] 同上。

亞瑟盧爾評論道：

> 他所扮演的不是一般婦女的形象，而是中國概念中的永恆
> 的女性化身。處處象徵化，卻具有特定和使人易於理解的
> 涵義。這位男演員完全融合在他所創造設計的圖案
> 中。……[42]

日本的媒體也報導：

> 他的唱離不開男旦的自然嗓音，他隨著含有哀音的胡琴和
> 笛子，他們是伴奏樂器的基調，也用有點哀婉的聲音來
> 唱。唱腔中把母音拖的很長而且比較單純，他的唱不知為
> 什麼跟樂器配得很協調。[43]

日本中央公論也說：

> 他的表情不是以往的舊支那劇那樣常見的呆版，而是從內
> 心自然顯示出來的，富有深情的表演。這好像已故的市川
> 團十郎（原注九世）參酌舊劇（指日本傳統的歌舞伎）來
> 演出活歷（活歷是市川團十郎新編的一系列歷史劇總稱）
> 一樣。服裝也是一樣依照故實來設計的，但梅的演出方式
> 比團十郎的活歷新的多，這就是梅蘭芳獨有的東西。

　　目前有人擔心支那戲劇同當前的世界趨向不相適應，成為日
本能樂那樣一種藝術古董，遠離現實社會。但是我覺得梅的新嘗
試能與正在進步的社會步調一致，同他一起前進，將來是有希望

[42] 出自《中國京劇史》頁 788。
[43] 仲木貞一〈梅蘭芳的歌舞劇〉讀賣新聞轉載自《梅蘭芳傳》，頁 108。

的，我想，梅來到日本看了日本的戲劇舞蹈，這對他來說，也許
會有更多的吸收。[44]

　　由這些對於乾旦的評論中我們可以得知，對於戲劇有鑑賞眼
光的專業人士多能從客觀的角度看待中國戲曲以男演女的演出形
式，並能從中獲得性別錯置的美感。他們同時對於中國戲曲的表
演風格有著高度的讚譽。而梅蘭芳的表演甚至對德國戲劇大師布
萊希特的「陌生間離化」有著啟發與應證的作用。

[44] 中央公論〈支那戲劇的話〉引自《梅蘭芳傳》頁 122。

結　語

　　中國自先秦的倡優調笑、漢魏的百戲、到唐代的歌舞與參
軍、宋代的雜劇，至元代發展出歷史上燦爛輝煌的戲曲，再經南
戲、傳奇到現今仍存在的崑曲皮黃。幾千年來這些娛樂帶給當時
社會及人民無與倫比的歡樂；時至今日，當時的娛樂不復存在，
而轉以傳統藝術之名，繼續留存於舞台之上。由此可知娛樂與藝
術的定義常隨歷史的腳步不斷改變，今天所謂的大眾娛樂，有朝
一日未嘗沒有變成藝術的可能。

　　德國美學家阿多諾（T. W. Adorno1903～1969）在其重要著作
《美學理論》中說：

> 藝術的概念難以界定，因為它有始以來如同瞬息萬變的星
> 座；藝術的本質也不能確定，即便你想通過追朔藝術起源
> 的方法，以期尋求某種支撐其他所有東西的根基。[1]

　　藝術的標準沒有永久性，筆者認為最簡單的判別方式是，被
藝術家或有藝術涵養的人所公認的、及經得起時間考驗的、並能
持續不被人遺忘、且歷久彌新的，就可稱之為藝術。

　　乾旦表演不僅在戲曲中佔有一席之地，在藝術及美學上更有
其獨樹一格的特殊價值，經過前輩藝術家的辛勤灌溉，才能在今

[1]　阿多諾著，王柯平譯《美學理論》（四川：人民出版社，1998），頁3。

日開出艷麗的花卉，這朵中國戲曲之花，不僅在中國，甚至在世界的藝術史中，都有其價值與地位。

　　總括來說，在第一章描述乾旦歷史的長河之中，筆者認為每當遇到重大發展與改變都與政治的干預脫離不了關係，雖說經濟的繁榮，社會結構的變遷也對乾旦發展有所影響，但歸根結柢仍舊以政策的傾向最為主要。在不同時空的交替下，乾旦也為適應生存而產生了應對之道。在第二章比較兩地的乾旦現況中，我們更可瞭解由於社會的改變，導致現階段乾旦採取多元化發展的態勢，且多回歸社會的機制，以因應當今之需求。而第三章筆者分析了演員與觀賞者的心態部分，希望創造出彼此的交流，並獲得雙方理想之互動關係。至於第四章基本上將乾旦的美學作一整體的呈現，將這種藉由人工規律所造成不自然的美感表達出來，使一般社會大眾瞭解乾旦表演不僅僅是娛樂而已，更是一種藝術的表現。乾旦為數不多，但卻有其存在的特殊意義。

　　而目前社會中對於需要保留乾旦與否，歸納總結有下列幾種看法：

一、如果不重視繼續發現和培養男旦，現有的坤旦失去對立面，失去了比較與競爭，說不定會停滯不前，有競爭才會有進步。

二、在古典藝術中，男旦較坤旦有更大的藝術魅力，男旦的唱腔嗓音寬厚有其特殊的韻味，這是坤旦無法替代的。

三、從藝術的角度來看，演戲是沒有年齡的、是沒有性別的、是不分男女的，女性既可演男性，男性也可演女性，如同觀眾喜愛梅蘭芳不是愛梅的女性化，而是愛他在藝術上所創造的女性角色。

　　還有種相反的聲音，認為男旦是舊時代的特殊產物，他們是男性卻要在舞台上扮演女性角色，隨著社會的不斷發展，男旦已完成了他特殊的使命。從藝術發展的角度看，順其自然更符合歷史的發展規律，所以男旦絕跡是一種正常的現象。

　　筆者卻認為男旦藝術經過百年來的發展，有了其自身所創造的美學體系，男旦的存在使旦角呈現了多元化的品味，若沒有了男旦寬量的音色，這將是觀眾的損失。而男旦表現的繼承主要靠言傳與身教，一旦形成斷層則很難繼續承傳下去，因此保存男旦藝術的當務之急要從培養接棒者開始。

　　俗話常講，三年可出個狀元，十年可出不了一個戲子，這就是對於戲劇良材難求，且養成不易的具體寫照。現在的戲曲科班大都是在小學高年級約十一歲時入科，學習基本的功底之後，再按照個人條件劃分行當。自1949年後，大陸劇校並不鼓勵培養男旦，台灣劇校也沒適合的人才，因此至今才有斷層的現象產生。而且由於入科時年紀太小，男生能否經過變聲期的考驗尚未可知，但有幾個可行的方式，第一對於生理條件適合唱旦角的男生，先劃分入小生行當，因為小生的用嗓與旦角較為相似，動作舉止容易相通。再根據他的興趣，慢慢轉變行當。對於有天份的學生，教師可適當的引導，往男旦藝術修行的道路上邁進，如果能得到良好的成果，是可喜可賀的。如果轉行不成功，還是可以做為一個稱職的小生演員，至少是一舉兩得，由一些老劇照中可以得知，梅蘭芳、程硯秋、尚小雲都曾為演出而互相扮演過小生，可證明生旦兩門抱是合適的。

　　由於現在的科班是男女兼收，對於有心學習乾旦藝術的同學，除非他小小的心靈能懂得對這種反串演出有深切的喜好，否則，由於所學的角色定位特殊，在都是同年齡的小朋友中，定會

感受到無形的壓力。除非他真的對這種表演方式感到興趣，能無懼於同儕的眼光（筆者並不贊同太小學習男旦技術）。再者就是對於這樣的表演，不要採取有色的眼光來看待，這得先從自身做起，從社會的觀念改進做起，對於男旦的培養，梅葆玖說：

> 你沒有條件不行，但是不要刻意，就是順其道而行之。因為這孩子有條件學旦角，他也喜歡也是這個料，就讓他來學，我們也可以教他，學校也可以培養他，將來也可以由業餘變成專業……（梅葆玖2001）

另一方面則可從票友身上著手，大陸中央電視台每年舉辦的京劇票友大賽，從中可看到許多的乾旦票友身居其間，也都獲得不小的掌聲，因為票友都是基於自身熱切的喜愛才會苦心鑽研這種表演。此外，票友通常文化水平較高，心理建設較為完備，不容易受外力干擾，票友中有許多演唱水準不下於職業演員的，比較弱的部分則是沒有幼功，身段稍差，因此想往舞台演出這方面發展是有些限制，但也有很多成功的例子。像現在所存在的新派乾旦多是這種所謂半路出家的，並不會感受到他們有不如傳統科班的地方，更因為是愛好，才更深入鑽研學習，這對乾旦的發展，也起到了積極的作用。

舊派乾旦多是以繼承的方式來進行演出與教學，而新派乾旦則更多樣吸收了其他姊妹相關藝術而發展出屬於當代的表演模式，這兩者是能同時並行不悖的，流派的藝術有著先人的精華，更是去蕪存菁而遺留下來的寶藏，梅葆玖說：

> 像我父親一生演了兩百多齣戲，他是兩百多齣戲來落實到幾十齣戲，幾十齣再落實到一、二十齣，都是經典又經

典，你沒有這兩百多齣的基礎，提煉不出含金量這麼高的
戲……。

先不要忙著去發展，先把老先生的東西繼承下來，這個繼
承夠你繼承的了，你還沒繼承好，你就發展，我覺得老先
生不會同意的，觀眾也不會確認你，自己唱過了也就煙消
雲散了，消聲匿跡了，老先生留下來的像馬派、梅派、楊
派為什麼大家都在唱，就因為他含金量太高了……（梅葆
玖2001）

對於創新，吳汝俊也有他的意見：

21世紀應該有新的藝術誕生，我覺得這是如今年輕的藝術
家應該追求的目標，去了日本後，我發現日本的超級歌舞
伎非常有現代感。這給了我很大的啟發。舞台的視覺音響
燈光。完全把電視和電影的那套手法搬上了舞台，我覺
得，我們宣傳京劇等國粹不應該採用強制性的手法，應該
是由藝術家對自己進行深度改革……（吳汝俊2001）

　　筆者認為新舊觀念上的差異是能溝通協調的，乾旦藝術的再
發展能藉由新的形式表現，在不違背戲曲的原則之下，齊頭並
進，適當的保存與學習傳統流派藝術，對於創新的方向也要不斷
的進行，並在過程中吸取經驗，以期創造出乾旦表演多元呈現的
方向。
　　當今尚在舞台獻藝的男旦多屬於國營劇團，梅葆玖、溫如
華、宋長榮、沈福存都是這樣，但他們所屬的劇團不是以他一人
當家做主，梅葆玖尚有自己的梅蘭芳劇團可供差遣，宋長榮也算
是劇團當家，其餘的男旦，包括台灣的夏華達、程景祥及來台定

居的陳永玲，因沒有自己的劇團或班底，而未能常有演出的機
會。年輕一輩的乾旦們也多寄身在其他劇團中偶而演出，這都是
因為戲曲藝術日薄西山，流行文化充斥，市場機制競相選擇的結
果。反觀以女扮男裝小生為主要角色的越劇（大陸）、歌仔戲（台
灣），真是勢不可擋的令男小生都靠邊站，一樣是反串為何有這樣
大的差異，除了劇種的塑造成功外，獲得觀眾的認可才是當今叫好
叫座的不二法門，如何讓觀眾欣賞與接受才是最重要的。

在1964年北京京劇現代戲觀摩演出大會座談上，周恩來曾說：

> 比如張君秋同志，他現在變的很苦悶了，他的藝術是舊社
> 會形成的，他的唱腔可以教給學生，他也可以演些傳統的
> 戲。可是現代戲到底演不演，……男的演女的總會逐步結
> 束的，像越劇女的演男的總會要結束的。為少數人在舞台
> 上示範一下，看個動作，看看行不行這是允許的。但是不
> 能廣泛的搞……學一學是可以的，但不是我們提倡的方
> 向，這是可以肯定的了……[2]

但是至今越劇女小生仍充斥大陸舞台，是政策改變了，還是
觀念改變了，其實只要觀眾歡迎就有存在的價值，但這一切改變
都無助於男旦快要絕跡的事實。筆者認為這是因為越劇等地方劇
種，沒有歷史性的包袱存在，而能擅用女小生的諸多優點，編演
劇作，創造出屬於女小生的新流行風，而當獲得了成效之後，往
往能吸引更多有條件、有實力的演員投身其中，造成良性的互動
與競爭，這與京劇四大名旦時期是相同的。另一方面來說，社會
偏見的眼光在以女演男的角色身上較無影響，這比以男演女要來

[2]　引自《張君秋傳》頁271。

得容易發展，因此這些年輕劇種的主要角色，反倒都是以女小生為中心了。

　　好的角兒要講究包裝，正如同好的商品也是要經過適當的宣傳與推銷，他的附加價值才會相形提高，現在的社會講究分工，交給專業的人去策劃，去宣傳推銷，擴大演出的影響力，才能提高戲曲的競爭力。

　　21世紀是資訊傳播的時代，善於運用相關資源更能創造出其價值觀，表演藝術也一樣，高科技的適當運用能替表演帶來新的契機，網路資源快速及便利的優點提供了多元的行銷管道。

　　雖說藝術創作之原意與迎合觀眾胃口一直是藝術工作者的兩難，然而生存之道常取決於觀眾喜好與否，因此乾旦藝術若能藉由當今資訊多元化的推展，及結合編、導、演、音、美，各方面的優秀人才，製作出適宜當代大眾觀賞的劇目，並取法商業行銷手段進行宣傳與包裝、教育觀眾、引導流行時尚，再造乾旦藝術的新視野，開創更廣闊的未來，才能使「乾旦」藝術不致變為歷史名詞，而成為一歷久不衰的表演典範。

附錄一

乾旦名人錄

一、萌芽期著名演員

1. **王子稼**（1622～1656）：生於明天啟二年，清順治十三年為御史李琳枝杖死。明末清初戲曲演員，蘇州人。曾赴北京演唱三年後，還以飾演《西廂記》之紅娘著名。與文人交好，獲贈詩文因而名聲大譟。

2. **徐紫雲**（1644～1675）：冒辟疆家歌童，字九青，演旦角。擅演《邯鄲夢》、《燕子箋》等劇。冒辟疆、龔鼎孳（芝麓）、陳其年等曾贈其詩文。見於燕都梨園史料。

二、成長期著名演員

1. **魏長生**（1744～1802）：秦腔演員，四川人，行三，人稱魏三，攻花旦。乾隆四十四年入京演出《滾樓》一劇轟動京城。後被驅離北京至南方演出。嘉慶六年回北京，翌年夏，演《背娃入府》，下場後死於後台。

2. **郝天秀**：乾隆年間徽調演員，隸屬春台班（四大徽班之一）。於揚州從魏長生習藝，其《滾樓》、《賣餑餑》、《抱孩子》等，甚得魏三真傳，人以「坑死人」稱之。

3. **金德輝**：乾嘉時崑曲演員，攻旦角。擅演《療妒羹》、《牡丹亭》，乾隆四十九年高宗南巡時，揚州鹽商特請他集合江南著名崑曲演員組成集成班（後改名集秀班）為高宗演出，卒於道光初年，龔自珍之《書金伶》對其生平記述頗詳。

4. **高朗亭**（1774～1834）：徽調演員，名月官，攻花旦以《傻子成親》著名。乾隆五十五年進京演出，為徽調入京之始，以安徽花部並合京、秦兩腔組班，名曰三慶班（四大徽班之一），任班主並組織〔精忠廟〕擔任會首，卒於道光七年以後。

三、興盛期重要演員

1. **胡喜祿**（1827～1890）：揚州人。幼年在小生演員董秀榮門下習青衣。這時京劇以老生為主，他是京劇旦角最早的聲腔創造者。「三堂會審」的新腔就是他新創的。後來雖經王瑤卿和梅程荀尚不斷革新，總脫離不了他的影響。他還將梆子腔中的「十三咳」運用在戲中，自此十三咳成為京劇的唱腔組成部分。他十三歲左右接替余三勝主持春台班，在京劇以老生為主的年代裡，旦角主持這樣的大班卻是創舉。三十多歲就不再登台了，後設立西安義堂收養許多弟子。

2. **梅巧玲**（1842～1882）：原籍江蘇，十一歲進入福盛班學崑旦兼學皮黃，本工花旦，扮相並不算好，人稱胖巧玲。但卻以藝術造詣深得觀眾讚譽。三十多歲擔任四喜班掌班。同光十三絕之一。為人行俠仗義，熱心助人，其子竹芬、其孫蘭芳均為旦角演員。

3. **時小福**（1846～1900）：江蘇人，子女均業京劇。十二歲到北京學皮黃青衣，後入崑班春馥堂學崑旦兼亂彈青衣，繼梅巧玲

掌四喜班。光緒十二年被選為清宮教席。曾與譚鑫培、俞菊笙同任精忠廟廟首。中年後刻意授徒，弟子頗眾。

4. **陳德霖**（1862～1930）：原籍山東，旗籍。十二歲入恭王府全福班學崑旦，後入四箴堂科班，光緒六年出科搭三慶班，光緒十六年進入升平署，光緒二十二年成立福壽班，民國以後長期與譚鑫培李順亭至各地演出。民國十九年卒。

5. **王瑤卿**（1881～1954）：名崑旦王絢雲之子，祖籍江蘇，生長於北京。九歲從田寶琳學青衣，十一歲入三慶班大下處練武功，1894年搭三慶班正式登台演出《祭塔》，十六歲搭福壽班，後入四喜班。光緒二十八年重組福壽班，不久補上時小福的缺入升平署。光緒三十一年搭入同慶班與譚鑫培合作，宣統初年（1909年）在東安市場丹桂園自挑台柱，成為京劇界以旦角挑樑第一人。1924年以後就不常登台，而從事培養下一代的工作。

6. **馮子和**（1888～1941）：字春航，自幼隨其父，四喜班台柱馮三喜學青衣花旦。十二歲帶藝入夏家科班（夏月珊、夏月潤自辦）。不但學中文還學英文。馮子和創辦了「春航義務學校」，號召伶界同行都可來讀書增加文化。1909年參加革命文藝團體「南社」，他還編排不少揭露清政府的殘暴統治與鼓吹男女平等的新劇目。他在化妝，音樂、服裝方面也有很大的改革。他曾在京劇中唱英文歌曲，跳外國舞，甚至運用傳統程式演唱外國古典輕歌劇。中年後因嗓病脫離舞台悉心授徒。

7. **歐陽予倩**（1889～1961）：湖南人。1902年東渡日本求學，1907年在日本參加春柳社演出話劇，返國後參加新劇演出。1912年以票友身分演出《宇宙鋒》大受歡迎，1915年正式下海演出《玉堂春》一鳴驚人，至1927年與周信芳演出《潘金蓮》

為止。除傳統京崑劇目之外，還自編自演多齣紅樓劇目。1919
年主辦了南通伶工學社，1929年主辦廣東戲劇研究所，後專心
投入戲劇教育工作，1961年因心肌梗塞去世。

＊四大名旦：梅蘭芳、程硯秋、荀慧生、尚小雲。

8. **梅蘭芳**（1894～1961）：原籍江蘇，長期寓居北京，京劇世
家。八歲學戲，十歲初次登台，1913年應王鳳卿之邀同赴上海
演出，王掛頭牌，他掛二牌。王極力推薦主演大軸壓台戲，由
上海返京後推出第一個時裝戲《孽海波瀾》。1915年至1916年
排演了十一齣戲，1919和1924兩次赴日本演出，1930年赴美國
演出受到好評，並第一次將中國戲劇推上世界舞台。1935年訪
問蘇聯結識許多劇界人士，1937年抗日戰爭輟演舞台，1959年
加入中國共產黨。同年編排其最後一劇目《穆桂英掛帥》，
1961年病逝北京，其子葆玖繼承衣缽，延續梅派。

9. **程硯秋**（904～1958）：名承麟，滿族。後改漢姓為程，為生
計，六歲投榮蝶仙門下先學武生後改青衣，十一歲登台嶄露頭
角，1915年結識羅癭公，1917年倒倉仍學習不倦，向九陣風
（閻嵐秋）喬蕙蘭王瑤卿等學習，1919年拜梅蘭芳為師，1922
年十八歲即獨立挑班，此時期開創出多齣新編劇目，多由羅癭
公與金仲蓀所編，1932年出國考察遍訪歐洲之歌劇、戲劇與音
樂，並吸收西方戲劇之長，改進中國戲曲，抗日戰爭爆發輟演
舞台。1945年抗戰勝利重登氍毹，此後演遍全國各地，晚年致
力於教學，1957年加入中國共產黨，1958年因心臟病去世。

10. **荀慧生**（1900～1968）出身河北，幼年家貧入梆子班習藝，先
學武生後改花旦。1909年以「白牡丹」正式登台演出梆子戲，
1910年搭正樂科班，與尚小雲、趙桐珊並稱「正樂三絕」。
1918年投師王瑤卿門下習青衣，1919年隨楊小樓、尚小雲同赴

上海，以其生動之表演，絕妙之蹻功及含有梆子味的唱白，一新上海觀眾的耳目。1963年於重慶作告別舞台的最後演出，文革期間受迫害逝世。其子令香亦攻花旦。

11.**尚小雲**（1899～1976）：旗人，出身河北。1905年因家計同其三弟投入李春福門下學戲，工京劇老生，後入三樂科班（1913年更名正樂社）。習武生後改青衣。嗓音嘹亮，正是青衣的材料。1922年入雲華社擔任台柱，1923年再次搭雙慶班並開始排演新戲，1937年成立榮春社科班培養人才，後任北京市尚小雲劇團團長，文革期間病逝，其子長春亦攻青衣，長榮攻花臉。

12.**筱翠花**（1900～1967）：名于連泉，原籍山東，擅演花旦創造筱派。1909年因家境貧寒，進鳴盛和科班習藝，從梆子班教師千日紅門下，郭際湘親自教授花旦，1918年出科搭富連成，並自創水鑽頭面，舞台效果良好為各家仿效至今。1931年組慶生社，北京、上海到處巡演，1958年中國戲校特聘其為教師，著有《京劇花旦表演藝術》一書。

13.**徐碧雲**（1905～1971）：祖籍江蘇生於北京，世家，十二歲入斌慶社科班學戲，文武旦俱佳，出科後挑班演出，與四大名旦並稱。旦角、小生均擅長。獨有劇目《綠珠》，當紅之時與梅蘭芳之妹結成秦晉之好，三〇年代初受聘上海，並演遍全國各地。1952年擔任陝西省京劇院副院長，文革中迫害致死。

14.**朱琴心**（1901～1961）：浙江湖州人，出身知識份子家庭，有較高文化基礎，並懂英文。初供職於北京協和醫院當英文速記員，為著名京劇票友，後正式下海拜陳德霖學青衣，田桂鳳習花旦。又受喬蕙蘭指點崑曲。不但能演戲，還會編戲，《梵王宮》、《王熙鳳》、《無雙》等。代表劇目《陳圓圓》，三〇年代末演出漸少，後輟演並遷至台灣。

15. **黃桂秋**（1906～1978）：安徽安慶人，世代經商，幼年時北京讀書，學生時期愛好京劇參加票房並演出，隨陳德霖學習青衣戲，1930年自行組班排演小本新戲。1938年赴上海演出受到歡迎，被稱為「黃派」。1950年於上海成立秋聲社培養戲曲人才，1962年入上海京劇院任教，代表劇作《春秋配》。

　　＊四小名旦：李世芳、毛世來、張君秋、宋德珠。

16. **張君秋**（1920～1997）：祖籍江蘇，母親為河北梆子青衣演員，十三歲拜李淩楓學京劇青衣，1935年以《女起解》唱紅，1936年北京立言報舉辦「四大童伶」選拔，當選四小名旦，搭班演出期間受王瑤卿指導甚多，與老生馬連良合作時間最長。1942年成立謙和社，1948年旅居香港，1951年返回內地，1952年入北京市京劇三團，此時創出許多膾炙人口的新劇目，文革期間被迫中斷舞台演出。1978年恢復演出，1990年美國美華協會頒發「終身成就獎」，同時獲林肯大學人文學博士學位。

17. **李世芳**（1921～1947）：幼入科班，受教尚小雲等，氣質頗似梅蘭芳，故有小梅蘭芳之稱。1936年梅觀其演出後收其為弟子，並得其真傳。1947年乘機返京遇上空難，年僅二十六。

18. **毛世來**（1921～1994）：山東人。九歲入富連成學戲，十九歲滿師組班和平社，又拜尚小雲、梅蘭芳、荀慧生為師。四處演出。後任吉林省京劇團團長、吉林省戲曲學校副校長。

19. **宋德珠**（1918～1984）：原籍天津生於北京。1930年入中華戲曲學校學習，從閻嵐秋、朱桂芳習武旦，也曾向程硯秋、荀慧生、小翠花問藝，故文武兼擅戲路寬廣，尤以刀馬武旦稱著。1938年組穎光社到處演出，京劇界武旦挑班由他開始。1960年加入河北京劇團，1972年河北省藝術學校任教，其女宋丹菊亦為武旦演員。

＊上海四大名旦：趙君玉、劉筱衡、小楊月樓、黃玉麟。

20.**趙君玉**（1894～1943）：祖籍皖南生於上海，出身梨園世家。初學花臉，後改小生花衫。小生多與馮子和配戲，兼學南北各家之長。他的時裝戲很受歡迎，《新茶花》、《黑籍冤魂》，因動作真實自然、富有生活氣息很受觀眾喜愛。幾次赴京獻藝，載譽而歸。三〇年代身體嗓音逐漸衰退，改演小生，抗戰後生活悽慘。

21.**劉筱衡**（1901～1969）：北京人，梨園世家。三歲移居上海。初習老生，十九歲改青衣花旦，扮相並不突出，因此在眼神運用上下工夫。在上海排演連台本戲《貍貓換太子》。此劇上演成功因而躋身名角之列。1953年任上海大眾京劇團團長，1958年支援西北到青海海南藏族自治州，1960年調青海文化廳，1961年任平弦實驗劇團藝術指導。

22.**小楊月樓**（1900～1947）：祖籍天津生於浙江，梨園世家。七歲登台，攻老生，欲以老生楊月樓名聲招來觀眾，改名「小楊月樓」，名譟一時。1914年倒倉，遂改習青衣花衫，同時經常給趙君玉配戲，並習得上海其餘旦角之長處，編演許多獨樹一格的私房戲，《觀音得道》、《石頭人招親》、《雲娘》等。曾與周信芳演出連台本戲《封神榜》，得到「活妲己」的美名。1926年組衡興社東渡日本演出。主要傳人有呂月樵之子呂慧君、戴綺霞等。

23.**黃玉麟**（1907～1968）：貴州人，生於江西，出身官宦之家。1916年九歲時因家計拜師學藝，1919年其師「綠牡丹」戚豔冰病故，乃襲師藝名。1923年拜王瑤卿為師，1927年因家庭糾紛及嗓病停演，1933年染鴉片嗜好致使嗓音容貌大受影響。抗日

戰爭爆發至各地演出勉維生計。1949年與黃桂秋等重返舞台，文革期間去世。

四、衰退期重要演員

1. **趙榮琛**（1916～1996）：安徽太湖人，書香世家，二〇年代定居北京，中學時期對京劇積極的愛好，1934年入山東省立劇院學習，初學小生後改青衣。1937年於重慶成立大風劇社，並以通信方式拜在程硯秋門下。1946年與程硯秋於上海見面，同時學習一年有餘。1956年調南京市京劇團任團長，1980年調中國戲曲學院教授，1981年赴美講學。在世時除演唱程派劇目外，致力於研究程腔及表演藝術理論。

2. **許翰英**（1922～1971）：山東平度人，自幼入北平鳴春社科班學戲攻花旦，學習不少荀派劇目，四小名旦李世芳去世後，北平紀事報重選四小名旦他被選入，遂正式拜荀慧生為師。曾參加青島文聯京劇團、南京市京劇團、徐州市京劇團巡迴演出各地。

3. **楊榮環**（1927～1994）：北京通縣，九歲入尚小雲所辦榮春社科班學戲，習得尚派真傳，後拜梅蘭芳為師，成為兼宗梅尚的演員。曾巡演中國各地。1970年回天津戲校任教。
 ＊其餘乾旦詳見本書第二章。

附錄二

男旦2009

　　本書收錄男旦止於2001年底，2002-2009年男旦行當在中國的變化不可謂不大，現收錄於此。

　　當代男旦日益光輝，票友男旦轉業下海，業餘男旦雨後春筍，老年男旦齦齥回春，地方劇種男旦紛呈，流行男旦當紅當令，外國男旦學習典範，這段時間中的男旦發展表象倒也一派光輝。

　　本書第二章中提及之「男旦」（乾旦）變化如下：

- 王吟秋老師於2001年12月因意外在北京故去。
- 程景祥老師於2002年11月在台北因意外而身故。
- 陳永玲老師於2006年2月因病在北京去世。

一、當代男旦日益光輝

（一）大陸部份

1. **梅葆玖**：男旦領軍人物，近年率眾弟子演出頻繁《大唐貴妃》、《梅華香韻》（以貴妃醉酒、霸王別姬、天女散花、洛神、黛玉葬花等精典片段組合而成）各類戲曲演唱會都少不了他的身影。
 2009年電影《梅蘭芳》重啟男旦風潮，並捧紅了青年梅蘭芳的主演余少群。

▲余少群本為漢劇文武小生後改學越劇小生

2. **宋長榮**：淮陰京劇團因其貢獻而改名長榮京劇院。他退而不
　　休，仍教學演出。
3. **沈福存**：各地演出講學，2009年出版個人演唱專輯並榮獲金唱
　　片獎。
4. **溫如華**：2007年演出京劇版《牡丹亭》。
5. **吳汝俊**：每年一部大戲，每部大戲創作理念不同，武則天、四
　　美圖（一人飾四角）、天鵝湖（舞蹈用芭蕾舞）、七夕情緣、
　　宋氏三姐妹（時裝京劇）、則天大帝、孟母三遷等。

▲吳汝俊《宋氏三姐妹》飾宋慶齡

6. **胡文閣**：2004年加入梅蘭芳京劇團，2009年隨北京青年京劇團
 赴台演出梅派精典劇目。清唱會當晚並演唱數首鄧麗君歌曲。

（二）台灣部份

1. **夏華達**：2003年八十大壽演出《醉酒》，2005年赴美日演出，
 身體精神硬朗。2007年開個展展出他畫的佛像畫。
2. **方安仁**：持續幕後工作，身兼製作與編劇，近年製作許多膾炙
 人口的連續劇。
3. **周象耕**：蘇州大學昆曲學博士研究生，2007年參加CCTV電視
 票友大賽以《昭君出塞》獲銀獎。
4. **林顯源**：廈門大學戲劇戲曲學博士研究生，近年擔任多部歌仔
 戲編劇、導演，有時亦出演，曾創作「女流系列」《潘金
 蓮》、《花木蘭》。

二、票友男旦轉業下海

　　2001年起中央電視台舉辦京劇票友大賽，發掘不少優秀男旦
人才，數位男旦更因愛好而赴戲曲學院深造並轉業下海。

1. **劉錚**：1977年生，京劇世家，其母為張君秋入室弟子，其姑姑為名伶劉長瑜。2001年CCTV票友大賽展露頭角，後入中國戲曲學院進修，2006年入國家京劇院（張派梅派青衣演員），2008年舉行專場演出。

2. **楊磊**：1978年生，上海戲曲學院畢業後入國家京劇院，程派青衣。2008年舉行專場演出。

3. **董飛**：1983年生，中國藝術研究院碩士，現任職中國京劇院資料研究室。

4. **牟元迪**：1983年生，上海戲曲學院畢業後留校任教，尚派兼荀派。

5. **朱俊好**：1985年生，長榮京劇院演員，戲校本攻武丑，2002年受宋長榮提攜改攻荀派旦角。

6. **尹俊**：1988年生，中國戲曲學院畢業，在校隨孫毓敏學習荀派戲。

三、業餘男旦雨後春筍

　　因電視票友大賽的推波助瀾，更多男性投入男旦票友的隊伍中，或清唱或彩演，亦有尋訪名師指點，精進流派藝術者。多種大賽（椿樹杯、和平杯、梅派、張派票友挑戰賽等等）將男旦票友攜上螢幕前，並獲眾多觀眾認可。

　　如梅派名票藍仁東、何曉童、冉江紅、張派阮寶利、謝忠等。

2007年CCTV電視票友大賽觀眾票選最佳人氣獎得主劉欣然（程派）

CCTV 戲曲頻道主持白燕生亦擅程派唱腔。

四、老年男旦戲舭回春

　　除上列梅葆玖、宋長榮、沈福存、溫如華、夏華達之外，近年有吳吟秋、畢谷雲重返劇界，回歸男旦行列。

1. **吳吟秋**：1931年生，張派男旦兼梅荀近年四處教學、演出。
2. **畢谷雲**：1930年生，擅演徐派（徐碧雲）《綠珠墜樓》，近年常串演踩蹺戲、海派戲。

▲畢谷雲

▲吳吟秋

五、地方劇種男旦紛呈

　　除京劇外，其他劇種不讓專美於前紛紛發展男旦藝術。

　　豫劇、川劇、越劇、黃梅戲都有男旦票友的產生，不過由於體制問題，少有職業性專業男旦。

六、流行男旦當紅當令

　　2006年因CCTV星光大道而走紅的李玉剛，以別於傳統的唱腔服裝化妝造型，突破男旦的表演方式一炮而紅成了全國皆知的明星級人物（筆者認為這與台灣紅頂藝人反串秀有異曲同工之妙）。後又因CCTV主持人畢福劍的一句「前有梅蘭芳，後有李玉剛」引得男旦領軍人物梅葆玖的抵制，更讓這種反串男旦的爭論沸沸揚揚，不過這些爭論都在李玉剛進入中國歌劇舞劇院擔任一級歌唱演員後該靜止了。

▲粉絲製作的「藏名詩」

▲筆者訪問李玉剛

七、外國男旦學習典範

日本著名歌舞伎演員坂東玉三郎在演出歌舞伎《楊貴妃》之後，於2008年攜手男旦劉錚董飛演出昆曲《牡丹亭》、董飛（遊園）、劉錚（寫真）、坂東（驚夢離魂）於日本北京連演數月。

2009年坂東挑戰全本牡丹亭，一人飾演杜麗娘到底，外國人學習戲曲本就有語言障礙，昆曲有聲必歌無動不舞的表演方式更非日本歌舞伎所能及，因此坂東之學習精神堪稱典範。

2009年汪世瑜排演清代李漁作品《憐香伴》由全男班演出富有爭議的女同志題材，集合溫如華劉錚董飛等眾多男旦於一堂，並將於2010年首演於北京，且讓我們拭目以待。

本書中曾提到雙反串（舞台男女性別互置）在近年頗為流行，大陸本將女性串演生角稱為女「生」，男性串演旦角稱為男

▲坂東演出《牡丹亭》

▲坂東 2009 上海演出海報

「旦」，由於女「生」音與「女生」（性別稱謂）音同，不易分辨，近年來大陸亦學習台灣改稱坤生乾旦，並多次舉辦《坤生乾旦女花臉》演唱會，男女性別錯置的趣味常在演出中呈現。2008年上海京昆藝術中心與上海戲劇學院推出新編戲《諸葛亮招親》，即由坤生楊淼與乾旦牟元迪擔綱，劉錚與王佩瑜亦多次搭配合作傳統劇目，一時間女生男旦組合流行劇壇。

國家圖書館出版品預行編目

旋乾轉坤話男旦：乾旦面面觀 / 周象耕著. --
　一版. -- 臺北市：秀威資訊科技, 2010.02
　　面； 公分. -- (美學藝術類；AH0033)
　BOD 版
　ISBN 978-986-221-402-2 (平裝)

　1. 京劇 2. 角色

922.24　　　　　　　　　　　　　99001480

美學藝術類　AH0033

旋乾轉坤話男旦
——乾旦面面觀

作　　者 / 周象耕
發 行 人 / 宋政坤
執行編輯 / 林世玲
圖文排版 / 黃莉珊
封面設計 / 陳佩蓉
數位轉譯 / 徐真玉　沈裕閔
圖書銷售 / 林怡君
法律顧問 / 毛國樑　律師
出版印製 / 秀威資訊科技股份有限公司
　　　　　台北市內湖區瑞光路 583 巷 25 號 1 樓
　　　　　電話：02-2657-9211　　傳真：02-2657-9106
　　　　　E-mail：service@showwe.com.tw
經 銷 商 / 紅螞蟻圖書有限公司
　　　　　台北市內湖區舊宗路二段 121 巷 28、32 號 4 樓
　　　　　電話：02-2795-3656　　傳真：02-2795-4100
　　　　　http://www.e-redant.com

2010 年 2 月 BOD 一版
定價：240 元

讀　者　回　函　卡

感謝您購買本書，為提升服務品質，煩請填寫以下問卷，收到您的寶貴意見後，我們會仔細收藏記錄並回贈紀念品，謝謝！

1.您購買的書名：＿＿＿＿＿＿＿＿＿＿＿＿＿＿＿＿＿＿

2.您從何得知本書的消息？

　　□網路書店　□部落格　□資料庫搜尋　□書訊　□電子報　□書店

　　□平面媒體　□ 朋友推薦　□網站推薦 □其他＿＿＿＿＿＿

3.您對本書的評價：(請填代號　1.非常滿意 2.滿意 3.尚可 4.再改進)

　　封面設計＿＿　版面編排＿＿　內容＿＿　文/譯筆＿＿　價格＿＿

4.讀完書後您覺得：

　　□很有收獲　□有收獲　□收獲不多　□沒收獲

5.您會推薦本書給朋友嗎？

　　□會　□不會，為什麼？＿＿＿＿＿＿＿＿＿＿＿＿＿＿＿＿＿

6.其他寶貴的意見：＿＿＿＿＿＿＿＿＿＿＿＿＿＿＿＿＿＿＿＿

　　＿＿＿＿＿＿＿＿＿＿＿＿＿＿＿＿＿＿＿＿＿＿＿＿＿＿＿＿＿

　　＿＿＿＿＿＿＿＿＿＿＿＿＿＿＿＿＿＿＿＿＿＿＿＿＿＿＿＿＿

　　＿＿＿＿＿＿＿＿＿＿＿＿＿＿＿＿＿＿＿＿＿＿＿＿＿＿＿＿＿

讀者基本資料

姓名：＿＿＿＿＿＿＿＿＿＿　年齡：＿＿＿＿　性別：□女 □男

聯絡電話：＿＿＿＿＿＿＿＿　E-mail：＿＿＿＿＿＿＿＿＿＿

地址：＿＿＿＿＿＿＿＿＿＿＿＿＿＿＿＿＿＿＿＿＿＿＿＿＿

學歷：□高中(含)以下　　□高中　　□專科學校　　□大學

　　　□研究所(含)以上 □其他＿＿＿＿＿＿＿＿

職業：□製造業 □金融業 □資訊業 □軍警 □傳播業 □自由業

　　　□服務業 □公務員 □教職　□學生 □其他＿＿＿＿＿

--

(請沿線對摺寄回,謝謝!)

秀威與 BOD

BOD（Books On Demand）是數位出版的大趨勢，秀威資訊率先運用 POD 數位印刷設備來生產書籍，並提供作者全程數位出版服務，致使書籍產銷零庫存，知識傳承不絕版，目前已開闢以下書系：

一、BOD 學術著作—專業論述的閱讀延伸
二、BOD 個人著作—分享生命的心路歷程
三、BOD 旅遊著作—個人深度旅遊文學創作
四、BOD 大陸學者—大陸專業學者學術出版
五、POD 獨家經銷—數位產製的代發行書籍

BOD 秀威網路書店：www.showwe.com.tw
政府出版品網路書店：www.govbooks.com.tw

永不絕版的故事‧自己寫‧永不休止的音符‧自己唱